Tea Sommelier

Le thé en 160 leçons illustrées

侍茶師

160堂經典茶藝課

方思華—札維耶‧戴爾馬、馬提亞斯‧米內

陳蓁美 ———— 譯

目錄

食譜目錄

你聽過「侍茶師」嗎？

近幾年法國大街小巷吹起飲茶風，從茶的消費量迅速攀升——二十五年間成長了三倍——以及人們對品茗興趣日益濃厚即可見一斑。無論是剛入門的新手還是經驗老道的內行人，茶友們均樂於鑽研茶知識與交流意見。從事餐飲業的職人——主廚、侍酒師、餐飲機構負責人——也有心培養品茗技巧，甚至想更進一步了解產地茶文化。我們旗下的茶藝學院每年接待的茶友人數不斷增加。

就在這種迫切需要與殷切期盼下，誕生了一種新興職人：侍茶師。侍茶師——「茶的侍者」——工作內容在於提供專業知識，並負責設計茶單、研究餐點與茶的搭配，因為這些專業職人的投入，產地茶被引進餐桌，甚至登上高級筵席！饕客的味蕾享受被提升，特別在搭配開胃菜或試味套餐等，締造意想不到的驚喜。茶也走入廚房，成為可以獨當一面的食材，泡煮、搗碎、釘飾、醃漬……廚師們大可隨心所欲變化花樣。

我們身旁不乏品酒專家，探討酒類的圖書俯拾皆是，但為何茶就沒受到同等禮遇？

我們希望本書所提供的內容簡單明白，並幫助讀者循序漸進了解茶的內涵。每頁探討一個主題，自成獨立單元。無論你有多少時間——兩分鐘或一小時——只消翻閱本書，肯定對茶會有更多認識，別猶豫，放手「抽牌」吧，隨意翻開一頁，擷取新知，漫遊不同扉頁間……任好奇心帶路、跟著感覺走。

企盼本書能陪伴你走入茶的殿堂，而且用的方式輕鬆又不做作。更希望它能激發你深入探索、增長知識的欲望，誰知道呢？或許你們之中有人因此立志成為侍茶師呢！

　　現在就在家中輕鬆泡杯茶吧，一邊遊戲一邊體驗這個「工作的曼妙」，帶領親朋好友一起享受喫茶趣吧！

一

慎選茶
沏好茶

一天中不同時刻喫的茶也不一樣

由於各種產地茶的風味、功效以及對身心產生的妙用大不同，
某些時刻適宜飲用此茶而非彼茶也就不在話下。
有些茶準備起來得多費心思，不太適合清晨甦醒時飲用；
有些茶風味細緻，餐前喝比餐後喝更能嚐出箇中微妙；
有些茶咖啡因含量偏低，適宜夜間品味。

溫柔甦醒

一杯黑茶，或一杯玉露光，泡成接近體溫的溫度來飲用，讓你一早身心就獲得滋潤。

消磨夜晚時光

一杯咖啡因含量稍低的烏龍茶，或一杯大紅袍，為一夜好眠從容準備。

瞬間清醒

一杯濃郁的紅茶、一杯「金雲南」，讓各種思緒迅速到位，肌膚獲得滋潤，身心都受到激勵。

餐前

一杯帶有草本奶油香味的烏龍茶，或一杯安溪鐵觀音，打開你的胃口，喚醒你的味蕾。

搭配早午餐

一杯濃郁的煙燻茶，一杯正山小種或一杯「老虎茶」，搭配鹹食甜點皆宜。

下午茶

一杯雲南紅茶、一杯帶有淡淡香檸檬味的伯爵茶，完全忠於英式下午茶傳統。

提高工作效率

一杯鮮爽纖細的茶，如大吉嶺春摘茶，提神醒腦。

有益消化

一杯黑茶或一杯頂級普洱茶，幫助消化，降低膽固醇，維持纖細身材。

四季各有專屬好茶

每一口茶都能令人聯想起自然與季節的輪替。
每杯茶都能喚起對花草、水果、濕地、森林等香氣的回憶，
將產地茶風味對照季節的變化是件趣味盎然的事。

春

產區當季新茶；大吉嶺春摘茶或尼泊
爾春摘茶、中國春摘綠茶、日本一番
茶，它們均帶有濃郁的草本清香（草
莖、剛修剪過的草皮、菠菜......），
恰與大自然的復甦相應和。

夏

清淡的綠茶；大吉嶺茶或尼泊爾夏茶，
冷泡茶，清涼消暑，各具風姿。

秋

來杯綠茶或「茉莉珍珠綠茶❹」吧！延
續夏日悠閒時光，讓秋的腳步放慢。

冬

散發溫暖香氣的紅茶、黑茶或綜合香料
茶、可可茶、什錦水果茶、普洱、雲
南金芽、韓國竹露茶或非洲莊園茶，
找回溫暖與撫慰。

❶ 「金雲南」是本書作者經營的茶莊與品牌「茶宮殿」的一款高級雲南茶。
❷ 「老虎茶」是「茶宮殿」的一款煙燻茶。（目前已停售）
❸ 作者提到店裡出產的倫敦藍伯爵茶（Earl Grey Blue of London），這款茶利用雲南紅茶混合香檸檬做成。
❹ 「茶宮殿」的「茉莉珍珠綠茶」，是一款將綠茶與茉莉花揉捻成珠的茶。

跟著茶去旅行……

品茗彷彿是個邀約，邀請你跟著茶去旅行、走訪異鄉。
茶樹生長在遙遠偏僻的地方，常位於海拔較高處，有時得跋山涉水才到得了。
喝下第一口後，閉上雙眼，敞開心扉跟著它去流浪吧！
一下化身藝伎，一下變成僧侶、冒險家或名媛仕女……

京都
「藝伎之花❺」，攙了櫻花的綠茶。

丹吉爾
熱情好客的薄荷綠茶❻。

北京
躺在草蓆上細細品嚐的美姬茶❼。

孟買
帝王香料茶⓭，充滿香料馨香的紅茶。

伊斯坦堡
滋養全身的哈瑪綠茶❽。

可倫坡
小農生產的「紐薇紗娜崗蒂茶⓬」。

首爾
在寧靜晨間品飲著濟州島春摘茶。

拉薩
僧侶茶⓫，可讓人騰空漂浮起來。

倫敦
帝王伯爵茶❿，全方位紅茶。

奈洛比（肯亞）
情人茶❾，飄散薑香的紅茶。

❺ 藝伎之花（FLEUR DE GEISHA cherry blossom green tea）茶宮殿品牌茶，以日本綠茶混合少許櫻花製成。
❻ 薄荷綠茶（MINT green Tea）
❼ 貴妃茶（Thé des Concubines）茶宮殿品牌茶，是一款混合紅茶、綠茶與洛神花等的調味茶。
❽ 哈瑪綠茶（Thé du Hammam）茶宮殿品牌茶。
❾ 情人茶（THÉ DES AMANTS spicy black tea）茶宮殿品牌茶。
❿ 帝王伯爵茶（Thé Des Lords）茶宮殿品牌茶。

葡萄酒友也會愛上的好茶

產地茶與葡萄酒有許多相似之處，兩者皆重視植株、氣候、土壤、產區、年分等概念，
也都強調專業技藝的重要性。兩者在品飲詞彙與技巧上也有共通點。
此外，單寧在某些茶中扮演要角，在葡萄酒中也是。

香檳
一樣細緻的大吉嶺春
摘茶植株AV2。

礦石風味的
白葡萄酒
帶有燧石味的六安瓜片。

雅馬邑白蘭地
普洱生茶，經年累月下變
得更加繁複，同時越陳越
香醇。

醇厚的白酒
金萱或安溪鐵觀音有類似
的奶油香與花香。

帶有木質、辛香味，
醇厚飽滿的
紅葡萄酒
散發上過蠟的木頭、橡樹
青苔和蜂蜜等味道的雲南
金芽。

干白酒
尼泊爾綠茶也一樣鮮爽。

富含單寧的
紅葡萄酒
質地扎實的阿薩姆麥珍
紅茶[14]。

甜白葡萄酒
臺灣老茶也有相似的滑順
感與蜜香。

基爾調酒
香料茶也有混合不同風味
的即興趣味。

清爽的紅葡萄酒
斯里蘭卡的紐薇紗娜崗
蒂茶，因其質地清淡，
又帶有蘋果、蜂蜜等宜
人香氣。

[11] 僧侶茶（Thé des Moines），根據茶宮殿官網，這款茶以西藏一家寺院的古老作法得到靈感。
[12] 紐薇紗娜崗蒂茶（New Vithanakande）茶宮殿品牌茶。
[13] 帝王香料茶（Chaï Impérial）茶宮殿品牌茶。
[14] 阿薩姆麥珍紅茶（Assam Maijian）為茶宮殿品牌茶，含大量金黃芽葉的阿薩姆紅茶。

什麼人喝什麼茶

該如何挑選茶，全看要跟誰一起喝。告訴我你是什麼人，我就告訴你該喝什麼茶。
茶的種類五花八門，要滿足各行各業的茶友綽綽有餘。

給我的戀人
香料茶：情人茶。

夜店族
讓人精神為之一振的茶：大吉嶺春摘茶或在製作過程中會「走水」的茶：臺灣烏龍、凍頂。

瑜伽女老師
讓人平靜、愉悅的日本綠茶：「武士茶」❶⑥。

布波族❶⑤
聞得到楓樹、淋濕的木頭、乾草變濕潤的味道，帶幾分嬉皮味：普洱。

女菸槍
給她一杯也發出菸味的老虎茶。

摩托車騎士
帶有皮革味的祁門茶或竹露茶。

德高望重的太太或我奶奶
一杯政治正確的經典好茶：倫敦藍伯爵茶。

練武的朋友
以技法高超的功夫茶泡法準備鳳凰單叢烏龍。

重度咖啡控
給他一杯火香四溢的茶，教他暫時忘卻「小黑」：焙茶、白折莖煎茶。

青少年
用牛奶加水沖泡一杯讓人出其不意的茶：印度奶茶。

我的女室友
請她喝會開出一束花的茶：冷泡茉莉花茶，容易沖泡，並且不按牌理出牌改用酒杯喝。

❶⑤ 布波族由「中產階級的人」和「波西米亞人」二字縮寫而成，意即中產階級的波西米亞人。

❶⑥ 「茶宮殿」出品的「Ryokucha Midori」。

依不同場合選擇不同的產地茶禮品

餽贈茶葉，不僅展現送禮者的風雅與創意，送禮者也能藉機向收禮者表達情意。
挑選一個用櫻桃木或紙盒做的漂亮的禮盒，包上精美和紙。
產地茶是熱情好客的象徵，在許多國家皆屬上乘禮品。

參加婚禮
值得永久收藏的好茶壺、一組茶
杯以及一款頂級產地茶。

拜訪親友
適合搭配馬卡龍品嚐的茶。

應酬晚餐
一款名氣不高的茶，但精心包裝
後特別吸睛。

生日賀禮
該插多少蠟燭就準備多少種茶。

慶祝母親節
用愛意挑選的好茶。

送別離職同事
什錦茶精選禮盒。

借住友人家
當作伴手禮，裝著每天要喝
的茶。

散茶好還是茶包好？

二十世紀初在美國發明，茶包從此徹底改變西方的茶飲方式，連帶影響世界各地。
茶包的成功，讓我們幾乎忘了保留整片葉子的散茶才是好茶。
因為未被碾碎，製成散茶的茶葉更能保留細緻原味。

茶包vs.品質！

　　最初出現把茶葉做成茶包銷售的念頭時，原先只打算將幾片葉子放入紙袋，不過實際生產時卻發現過程費時又繁瑣，於是很快就改用碾碎機把茶葉磨成碎片，這種強調生產本位主義的方式的確使製作過程變得更簡單，卻也導致茶的品質下滑。

　　雖然磨成碎片或粉末的茶葉，能沖泡出**更濃烈的茶水**，不過碾碎的茶葉會釋放大量單寧──而破壞細緻的香味。

太平、太苦、太澀、乏味

精緻純棉細紗茶包

1980年代出現了天然棉細紗茶包，這種細紗袋能盛裝一片片完整的茶葉，成為搭機、投宿旅館或因應其他未必找得到好茶的場合的選擇。

茶色控

　　隨著時代演進，為了迎合某些「消費者的需求」，茶包也產生變化，這些消費者喜歡茶湯色澤明顯，從使勁甩動浸潤中的茶包即可見一斑，彷彿「色澤」代表了「好喝」。製茶業者因此拚命在茶包裡填入越來越細碎的茶屑，就是為了能迅速釋放更多單寧，讓茶湯顏色變深。

　　我們將會明瞭這類茶包難以成為愛茶人士茶壺和茶杯裡的要角，也因為稱不上產地茶而無法登上茶單榜。

與水接觸……

泡茶就是讓茶葉接觸水，透過水與高溫作用進行萃取，
茶葉中的可溶解成分於是轉移到水裡， 進入所謂的「水相」階段。
想泡出好茶，茶葉與水必須在最理想的狀態下進行接觸。

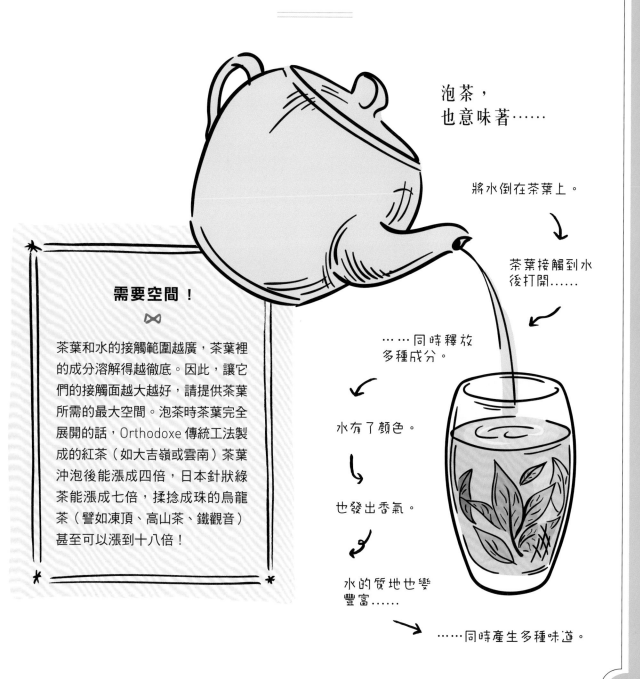

泡茶，
也意味著……

將水倒在茶葉上。

茶葉接觸到水
後打開……

……同時釋放
多種成分。

需要空間！

茶葉和水的接觸範圍越廣，茶葉裡
的成分溶解得越徹底。因此，讓它
們的接觸面越大越好，請提供茶葉
所需的最大空間。泡茶時茶葉完全
展開的話，Orthodoxe 傳統工法製
成的紅茶（如大吉嶺或雲南）茶葉
沖泡後能漲成四倍，日本針狀綠
茶能漲成七倍，揉捻成珠的烏龍
茶（譬如凍頂、高山茶、鐵觀音）
甚至可以漲到十八倍！

水有了顏色。

也發出香氣。

水的質地也變
豐富……

……同時產生多種味道。

該放多少茶葉

泡茶時該如何依茶壺大小決定茶葉量？
茶葉放得越多，泡出來的茶湯就含有越豐富的成分（參閱 p55），甚至會破壞均衡。
放的茶葉適量與否其實沒有定論，卻有兩大「派別」。

西式泡茶

依西式泡茶法，茶葉：水的比例為1：5至1：7，通常一杯茶建議放2g茶葉，加入100㎖至150㎖的熱水沖泡。但也能增加熱水量，茶葉和水的比例可以到1：10。

中式泡茶

中式泡茶法因應中國使用的茶具（功夫茶小茶壺和蓋盅），體積比重量來得重要：茶葉需占茶壺或杯子體積的30%～50%。

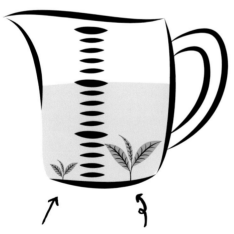

西式茶水比例：
1：5～1：10

中式茶水比例：
3：10～5：10

泡茶新趨勢

我們觀察到現今有多放茶葉、減少浸泡時間的趨勢，這樣泡出來的茶香氣濃郁，芳香成分其實很容易被水溶解，特別是負責前味（易揮發）的芳香成分，也就是第一嗅覺印象。不過這種泡茶法也有風險：提高能產生收斂性或苦澀味的單寧濃度時，也破壞了茶湯的均衡感。

備忘錄

* 確定茶壺的容量。
* 一個茶杯的容量約為100㎖。
* 一杯泡2g茶葉。
* 茶葉太少泡出來的茶嚐起來只有熱水味。
* 茶葉太多泡出來的茶口感不佳，破壞香氣與質地的均衡。

水

水在茶的品質中扮演很重要的角色。
只需以異於平常的水來泡茶，便能立即察覺到差別。
說不定你也留意到同樣的茶在鄉間飲用，味道跟城市喝的不太一樣？

要訣

* 好茶需要好水。
* 氯和石灰質是茶的天敵。
* 有些地區的自來水品質不錯。不過最好還是確認不含石灰質，也沒有太多的氯。
* 選擇中性水（Ph7）泡茶，水的酸鹼性可用Ph質來表示，想要泡出茶的最佳風味，不能用酸水也不能用鹼水，換句話說，水的味道得盡量中性。
* 沒有礦泉水的話，可用濾水壺或活性炭過濾出來的水，日本經常使用後者。
* 中國人認為最適合泡茶的水，是該茶生長的山陵所流下的山泉水。

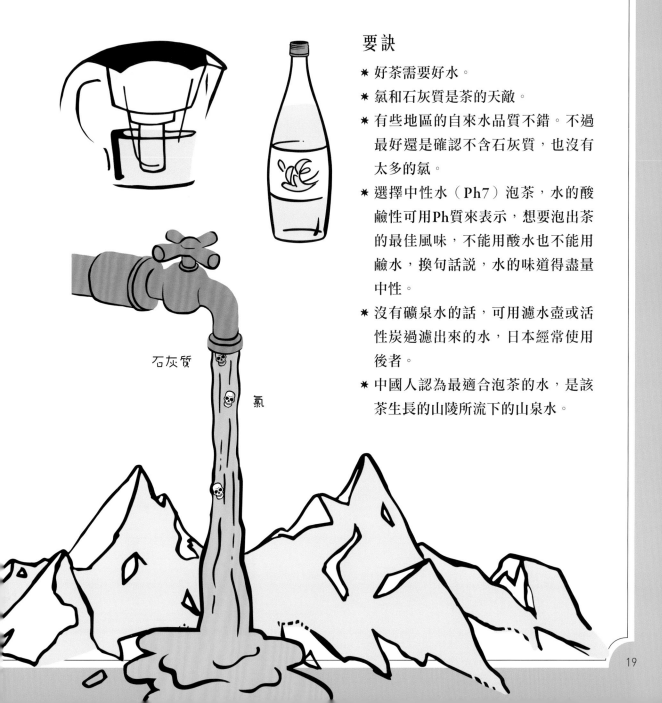

石灰質

氯

泡茶的最佳溫度

每一種茶葉適合的沖泡溫度都不一樣。有些綠茶最怕水溫超過 50℃，
不過紅茶，如斯里蘭卡高地茶，水溫需要 90℃以上才能展現最佳風味。

均衡問題

高溫的確能促使溶解茶葉內的大部分成分——水溫越高，移轉到水裡的成分越多，卻也會因此破壞或改變某些成分。

但重要的是，想泡出好茶，不該以量求勝，而是在單寧、氨基酸、風味之間取得平衡。

必備茶具

溫控電熱水壺是每位茶友不可或缺的茶具，有了它，你就能用最適合的水溫泡茶，而且溫度能控制得相當精準，同時避免水不停沸滾。

「水滾了，也完蛋了！」

水不該煮滾，這句俗諺適用於每一種茶。當水開始加熱，空氣中的氣體開始溶解於水中，其中的氧氣逐漸蒸發。從40℃起，開始出現氣泡，各種氣體在加熱期間慢慢蒸發，當水沸騰時，氧氣統統蒸發掉。然而，氧氣攸關茶的品質，它有助於讓芳香成分變成氣態，有利於嗅球區覺察到氣味（參閱p41）。

浸泡時間

你一定還記得這種令人不愉快的味道。
你肯定親身體驗過，而且五官糾成一團──只因喝了一口泡太久的茶。
你知道原因嗎？

要訣

茶葉中不同的成分逐漸擴散到水中（咖啡因、單寧……），但方式任性無常！

咖啡因溶解得很快：茶泡了一分鐘後會有80%的咖啡因溶解在水中。

單寧比較慢，得泡七分鐘後才能讓80%的單寧溶解。

香氣：依分子形式逐漸溶解。

滴答、滴答……

如果茶葉浸泡在水中太久，將釋放過多上述成分，茶因此變得太苦或太澀。因此一旦泡出均衡茶湯，亦即茶的香氣、口感、滋味達到和諧狀態時，即應停止浸潤茶葉。

不同茶葉依不同沖泡方式，都有其最佳浸潤時間（參閱p20和p22）。

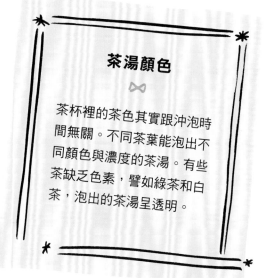

茶湯顏色

茶杯裡的茶色其實跟沖泡時間無關。不同茶葉能泡出不同顏色與濃度的茶湯。有些茶缺乏色素，譬如綠茶和白茶，泡出的茶湯呈透明。

泡茶溫度時間表

泡茶時間從10秒至8分鐘不等，
由此可見，知道你喜愛的茶葉該以多高的水溫沖泡多久有多麼重要。

白茶

白毫銀針	60 ℃ - 8 分鐘
白牡丹	60 ℃ - 6 分鐘

中國綠茶

中國當季綠茶	70 ℃ - 4 分鐘
其他中國綠茶	70 ℃ - 3 分鐘

日本綠茶

玉露	50 ℃ - 1 分鐘
一番煎茶	70 ℃ - 2 分鐘
其他日本綠茶	80 ℃ - 3 分鐘

烏龍

西式泡法	95 ℃ - 6 分鐘
功夫茶泡法	95 ℃ - 20秒～60秒

紅茶

印度和尼泊爾的春摘茶	85 ℃ - 3 分鐘 45 秒
印度和尼泊爾的夏摘茶和秋摘茶	90 ℃ - 4 分鐘
其他印度紅茶	90 ℃ - 4 分鐘
中國、斯里蘭卡和其他地區	90 ℃ - 4 分鐘

黑茶

普洱生茶	90 ℃ - 4 分鐘
普洱熟茶	90 ℃ - 4 分鐘

花茶

茉莉花茶	70 ℃ - 3 分鐘
煙燻茶	90 ℃ - 4 分鐘
以綠茶為基底的混合調味茶	70 ℃ - 3 分鐘
以烏龍花為基底的混合調味茶	90 ℃ - 6 分鐘
以紅茶為基底的混合調味茶	90 ℃ - 4 分鐘

泡一次或多次回沖？

依不同的泡茶傳統，茶葉沖泡的次數也不盡相同。
西方只泡一次，但中國和日本採多次回沖：
無論哪一種，茶葉和時間的關係才是決定要素。

在日本……

連續沖泡三次，每次浸泡時間越來越短
暫，分別展現三種滋味：甘、澀、苦，三種時
光都暫停在精準、獨一無二的狀態中。

中國……

連續短時間浸泡──有時候頂級產地茶甚
至能回沖15到20次──茶葉像故事般慢慢地展
開。泡茶與品茶其實是一體的。

西方……

依照「英式」比例沖泡一次，但分割成
泡茶時光和品茶時光，因此有泡茶前和泡茶
後之分。

品茗溫度

雖然經常被忽略，但茶泡好後，品飲溫度攸關產地茶的風味。
不需趁滾燙時飲用，稍待片刻，味道會更甘醇，更能品味箇中美妙。

理想溫度

 飲茶的理想溫度介於40℃至50℃之間。

 可以喝熱的、微溫的、冷的或冰的，但千萬別喝滾燙的，以免傷害食道。

 當嘴唇碰到茶湯時不會收縮，就表示茶湯降到50℃以下。

70℃：滾燙的茶
60℃：過燙的茶
50℃：適溫的茶
40℃：溫熱、有趣的茶
30℃：冷茶
18℃：冰茶

飲茶方式

✴ **茶可以熱熱的喝**，這是世界上絕大多數國家的傳統飲茶方式。

✴ **茶可以微溫的喝**，就美食的觀點來看，這很可能是最理想的飲茶方式——儘管還不太普及，因為嘴巴不再需要抵抗冷、熱的傷害，反而更能盡情享受茶的獨有特色。

✴ **茶可以冷冷的喝**，室溫下能以冷茶搭配適當菜餚。

✴ **茶可以冰冰的喝**，跟隨美國風喝冰茶吧。

訣竅

✴ 為降低茶水溫度，可將茶水從一個茶杯倒入另一個茶杯，每倒一次能降低10℃左右。

✴ 有些廚房專用溫度計能測量茶水溫度。

✴ 如果茶水太燙，先別急著喝，雙手捧著茶杯取暖，為品茗做好準備，閉上雙眼，沉思片刻……

特調冰茶

冰茶是很美味的飲品，比汽水健康，比開水更清涼，
是迷人又別出心裁的另一種選擇。

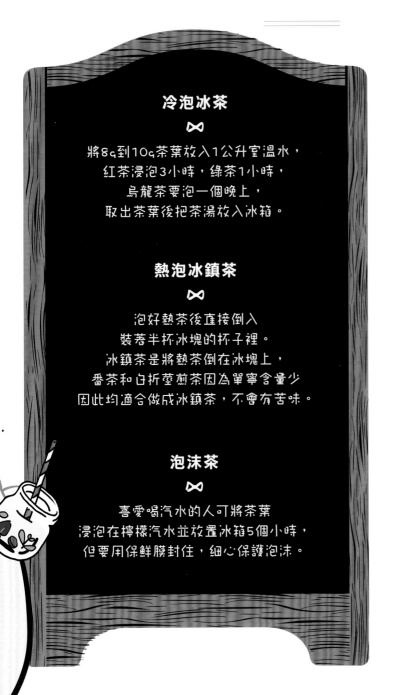

冷泡冰茶

∞

將8g到10g茶葉放入1公升室溫水，
紅茶浸泡3小時，綠茶1小時，
烏龍茶要泡一個晚上，
取出茶葉後把茶湯放入冰箱。

熱泡冰鎮茶

∞

泡好熱茶後直接倒入
裝著半杯冰塊的杯子裡。
冰鎮茶是將熱茶倒在冰塊上，
番茶和白折莖薄荷茶因為單寧含量少
因此均適合做成冰鎮茶，不會有苦味。

泡沫茶

∞

喜愛喝汽水的人可將茶葉
浸泡在檸檬汽水並放置冰箱5個小時，
但要用保鮮膜封住，細心保護泡沫。

要訣

　　將茶葉泡在冷水裡，但別用冷掉的熱茶，以免單寧囤積並在茶湯表面上形成不太美觀的薄膜。

冰花茶

　　混合調味茶很適合做成冰茶，尤其是紅果茶或柑橘茶。裝入水瓶飲用，加上粗冰塊或碎冰塊以及水果切片（依季節加少許蘋果圓片、柳橙切片或紅醋栗果串）。

如何泡室溫下飲用的茶

你嚐過熱茶和冰茶了？現在就體驗室溫下泡出來的茶吧。
這個溫度的茶最適合搭配餐點。

巧妙的搭檔

　　室溫冷茶搭配某些乳酪和奶油甜麵包品嚐，滋味異常美妙。

　　茶有助於融化食物並釋放全部香氣。茶的溫度比食物略高，乳酪外皮會因此溶解得更快，而與微溫的茶和唾液融合一體。

作法

用冷水泡茶，日本綠茶、中國綠茶、中國紅茶、印度紅茶、斯里蘭卡紅茶在室溫下浸泡1小時。臺灣烏龍、陳年普洱則放入冰箱3小時。

加奶？加糖？加檸檬片？

西式飲茶似乎總少不了添加牛奶、糖或檸檬。
某些茶款倒也適用，不過品嚐上等好茶時就顯得多餘。

要訣

* 產地茶有如美酒，不宜添加任何東西。
* 碎茶葉泡出來的茶或泡太久的茶，
 加入少許牛奶就能去除澀味。
* 茶加糖會走味，不過在香料茶[17]裡
 加一小撮糖，香氣更是馥郁，因為
 糖是一種增味劑。如果你是嗜甜老
 饕，肯定會選用蜂蜜。
* 檸檬是茶的頭號殺手，但有時在濃
 烈的紅茶上滴幾滴柳橙汁也能製造
 新鮮感。

[17] 譯註：根據作者「茶宮殿」官網，香料茶美味又沁心入脾，混合了肉桂、香草、小荳蔻、杏仁、丁香。

挑選茶壺

使用適當茶壺能將品茗樂趣推至顛峰境界,最虔誠的茶友會為每一種鍾愛的茶配置專屬泡茶壺,也因此有多少茶要品飲,就有多少泡茶壺。

要訣

* 使用不同茶壺沖泡產地茶和混合調味茶,因為製作混合調味茶添加的精油可能長期殘留在茶壺中。
* 香味濃郁的茶和煙燻茶需有專屬泡茶壺。
* 別用容量太大的茶壺(譬如1.2公升以上)。
* 沖泡上等產地茶時,泡茶壺容量應低於300㎖。沖泡頂級產地茶可選用品茶專用的對杯組,沖泡中國茶則需要功夫茶或蓋盅。

穿了小褲褲的茶壺?

　　不上釉的陶壺其多細孔的壺壁會吸收單寧和某些芳香成分等微粒子,長年累月下形成黑色沉澱物,影響後來沖泡的茶湯味道。因此有人說茶壺穿了一條褲子,而長年形成的沉澱物便是它們的「記憶」。許多人把這類「**善於保存記憶的茶壺**」用來泡同一種茶。**沒有記憶的茶壺**常以瓷、鑄鐵、玻璃等材質製成,因為材質中性,所以能用來沖泡不同的產地茶。

迷你小茶壺,泡出最濃郁的風味

　　容量小的茶壺(不超過600㎖)比大茶壺(超過1公升)更容易泡出好茶。用小茶壺泡茶,因為喝得快,所以能忠於茶葉原味。如果你將茶水留在茶壺裡保溫喝一個上午,茶水會隨著時間產生變化並降低品質,因為有些香氣揮發掉了。因此最好還是用小茶壺多次沖泡吧。

挑選茶杯

如果茶壺是泡茶的容器，茶杯則是品茗的要件。
它負有將茶湯送入口中的要務，茶杯積極參與我們的感官享受，像是與雙唇做直接接觸。

要訣

使用厚實的茶杯，不然選用不易散熱的材質，以免吸掉茶的熱氣。

嘴唇比口腔對溫度更敏感，因此溫度不需太高便會有燙嘴的感覺。

備忘錄

飲茶溫度是決定茶杯大小的依據。冷茶或室溫下品飲的茶可用玻璃酒杯盛飲（參閱 p159），但熱茶最好使用小容量的陶瓷杯。

最完美的茶杯？

瓷杯，
適合飲用形形色色的產地茶。

玻璃杯，
適合欣賞茶湯色澤。

陶杯，
適合品味最鍾愛的產地茶及其細緻變化。

泡茶杯。

全黑的杯子，
讓人專注於香氣，
適合用於盲飲。

酒杯，
盛裝冷茶，
令賓客驚喜。

馬克杯。

大杯子，
適合讓人坐在爐火邊捧著，邊暖和雙手。

養壺

茶本身是香氣馥郁又細緻嬌柔的飲品，所以用的茶壺必須不受任何「氣味汙染」，
殘餘一絲雜味也不行，因此千萬不能用去汙劑和肥皂清洗茶壺。

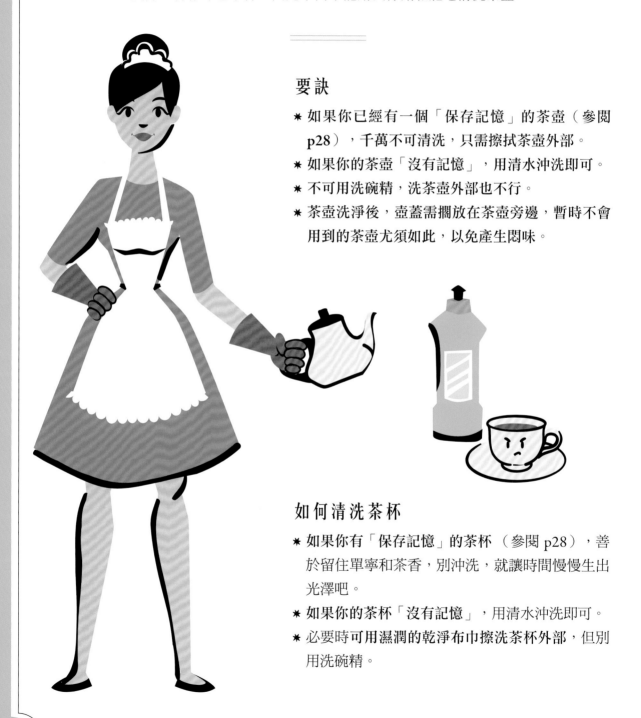

要訣

* 如果你已經有一個「保存記憶」的茶壺（參閱 p28），千萬不可清洗，只需擦拭茶壺外部。
* 如果你的茶壺「沒有記憶」，用清水沖洗即可。
* 不可用洗碗精，洗茶壺外部也不行。
* 茶壺洗淨後，壺蓋需擱放在茶壺旁邊，暫時不會用到的茶壺尤須如此，以免產生悶味。

如何清洗茶杯

* 如果你有「保存記憶」的茶杯（參閱 p28），善於留住單寧和茶香，別沖洗，就讓時間慢慢生出光澤吧。
* 如果你的茶杯「沒有記憶」，用清水沖洗即可。
* 必要時可用濕潤的乾淨布巾擦洗茶杯外部，但別用洗碗精。

茶器

想沏一壺好茶，並在最美好的狀態下品茶，請檢查一下你的茶器是否齊全。
有些不可或缺，有些是輔助配件……

茶友的簡單配備

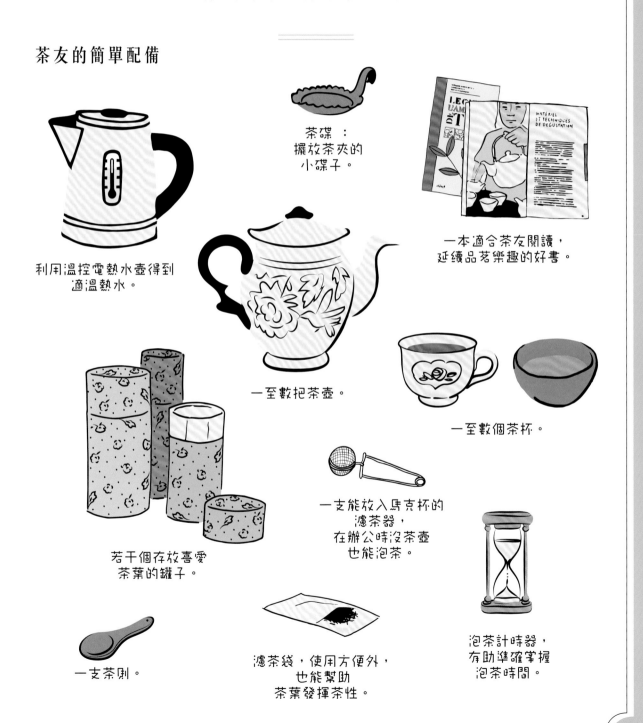

茶碟：
擺放茶夾的
小碟子。

一本適合茶友閱讀，
延續品茗樂趣的好書。

利用溫控電熱水壺得到
適溫熱水。

一至數把茶壺。

一至數個茶杯。

一支能放入馬克杯的
濾茶器，
在辦公時沒茶壺
也能泡茶。

若干個存放喜愛
茶葉的罐子。

一支茶刡。

濾茶袋，使用方便外，
也能幫助
茶葉發揮茶性。

泡茶計時器，
有助準確掌握
泡茶時間。

茶葉的保存

茶葉雖是乾燥食品（茶葉加工後至多含有 3%到4%的水分），
但仍然具有生鮮、易腐敗等特質。

小心！
茶葉是強力
海綿喔！

要訣

* 茶葉必須存放在不透光的密閉容器中，
 空氣、高溫、光線、濕度以及各種雜
 味──茶葉均會迅速吸收──讓茶葉品
 質惡化。
* 茶葉最怕空氣，尤其空氣中的氧氣：一
 經接觸氧氣，茶葉中的氣味分子等成分
 即會不斷氧化、變質。
* 茶葉也怕光線與高溫：在紫外線和高溫作
 用下，茶葉容易變乾枯，失去既有的色澤
 與芳香，影響所及，除了難以泡出好茶
 外，茶葉一經碰觸便可能化成碎屑。

不同種類的茶葉，保存期也不同

茶葉的保存期因種類而異。總的來
說，帶有花香、草本味、鮮爽味、碘味的
茶比帶有木質味、動物性氣味等較為醇厚
的茶不耐陳放。多數黑茶或氧化程度高的
烏龍茶，陳放多年後風味仍能保存良好。
不過無論茶葉芳香特徵如何，除了普洱茶
（也就是所謂的黑茶）之外，其他茶葉都
禁不起時間考驗。

有些茶更為嬌柔，像一番茶、大吉嶺
春摘茶或當季新茶等，趁新鮮時飲用才能
嚐到它們的最佳風味。

普洱茶用陶甕儲存才能越陳越香醇，
不過，對於如何保存普洱茶也尚無定論。
一般而言，雪茄或葡萄酒的保存條件（溫
度和濕度）也同樣適用於普洱茶。

上哪兒買茶？

買茶很重要，首先，它能帶來莫大樂趣。
別遲疑，聞一聞店員推薦的茶葉吧！如果不知道從何選擇，
告訴店員自己的喜好與期待，相信他們的導引……

優良產地茶商家的基本條件：

✳ 還沒購買就聞到茶香。

✳ 店員能輕鬆回答你所有問題，給你一些建議，得跟酒窖管理師沒
 兩樣。

✳ 茶不該跟咖啡或香料一起存放，五味雜陳的結果是——你無法準
 確聞出茶葉的味道。

✳ 盒子上註明泡茶時間和理想水溫。

✳ 如果居家附近沒有產地茶店，你也可以上網選購，注意店家有無針對
 每種茶葉作詳細介紹（芳香特徵、沖泡和飲用方式、主要特質……）。

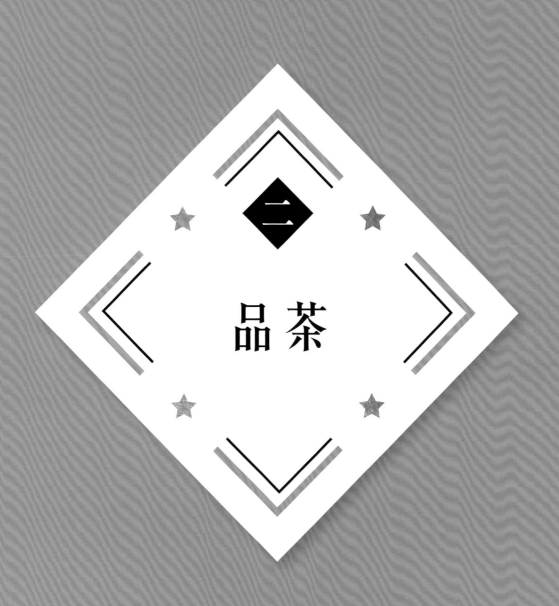

二

品茶

何為品茶？

喫茶的常見說法有「飲茶」或更簡單的「喝茶」也有「啜飲」。
從這些說法可以看出，茶在我們日常生活和心目中仍登不上美食擂台。
其實品茶意味著投注全部精神，不再把喝茶視為一種習慣而已，
它是能獨當一面的甘美玉液，豐富的內涵值得我們進一步以感官探索。

品茶是……

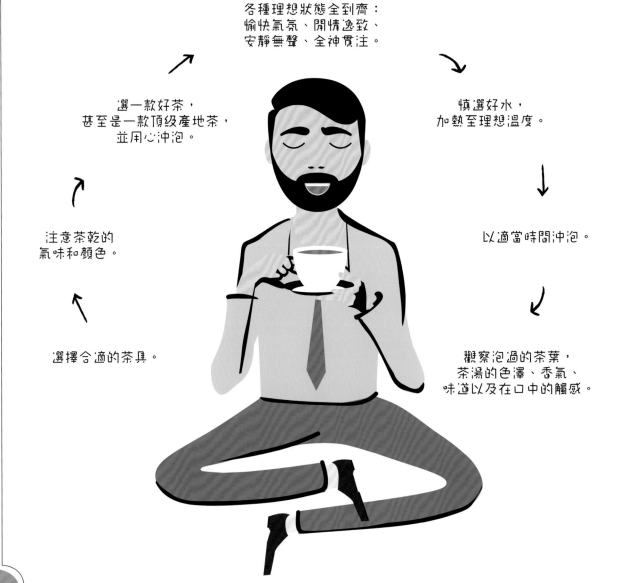

各種理想狀態全到齊：
愉快氣氛、閒情逸致、
安靜無聲、全神貫注。

選一款好茶，
甚至是一款頂級產地茶，
並用心沖泡。

慎選好水，
加熱至理想溫度。

注意茶乾的
氣味和顏色。

以適當時間沖泡。

選擇合適的茶具。

觀察泡過的茶葉，
茶湯的色澤、香氣、
味道以及在口中的觸感。

東西方的品茶情事

東方國家自古以來便有品茶習慣，茶是日常生活中不可或缺的飲料。而西方世界，拿法國來說吧，「飲茶」曾經是重要的社交活動。不過後來全世界都了解到產地茶種類不勝枚舉，而且在滋味與氣味上風情萬種。

在西方，我們注意到，能跟頂級佳釀分庭抗禮的產地茶甚少。

在東方，日本、中國、臺灣或印度等地開始對鄰國生產的產地茶感到好奇，不再只是關心本國生產的產地茶。

開飯囉！

今天產地茶已逐漸躋身美食界，開始在世上最知名的飯店、首屈一指的餐廳嶄露頭角，也因此誕生了「侍茶師」這個罕為人知的新職業。面對琳琅滿目的選擇以及等級越來越高貴的產地茶，有些未受到應有的重視，有些身價不凡，茶友們均希望獲取更多和茶本身有關的建議和資訊，同時知道如何用茶佐餐。

喚醒五種感官

每一次品茗都會刺激五種感官，程度輕重不同，品茗能被看成是多起微事件[18]同時發生，
每一起都牽涉到某一特定感官，有些構成我們倉促名之的「味道」，
有些則影響品茗的感受。

———

傾聽、觀察、嗅聞、品嚐、觸摸

✳ **傾聽**熱水壺發出的聲響。

✳ 賞茶乾、查葉底、觀水色。

✳ **嗅聞**茶乾、浸潤過的茶葉的芳香。

✳ 感受溫暖的茶湯初次接觸嘴唇。

✳ **嗅聞**口中茶湯的香氣。

✳ 用心感受舌頭覺察的滋味。

✳ **觸摸**茶乾，撿起一片濕茶葉並打開，感受口中茶湯碰觸雙頰內部、上顎及舌頭的感覺。

聚一精一會一神

視覺會影響判斷甚至產生誤導。比方說，茶杯裡飽滿的茶色未必代表茶味醇厚。看見茶葉豐收，採摘到許多嫩芽，容易將製成的茶葉誤認為特別甘美。

聽覺會讓人分神。品茶時身旁如有人出言讚美，你可能容易高估該茶，判斷成頂級品。如有人提及依蘭等特別香味，你也會跟著尋找花香，甚至以為該茶含有的香氣特別濃郁，不過，如果是在安靜狀態下品茶，你就不會如此評判。

品茶期間保持專注，別聽取旁人發出的評語。

嘴裡發生了什麼事？

品嚐屬於日常飲食活動，通常是自發性行為，
品嚐的機制雖然多少是在有意識的狀態下進行，卻比想像中來得複雜。
因此要想好好欣賞產地茶的馥郁芬芳，
確有並必要了解品茶時口、鼻及其他感官如何發揮功用。

要訣

* 試著用嘴巴吸氣，甚至發出怪聲。
* 先讓茶湯在口中停留片刻再嚥下。
* 讓茶湯在口中轉動，細細品味它的質地和
 味道。
* 慢慢從鼻孔呼氣，更容易感受香氣。

語言描述的好處

　　為了記住氣味，為它們命名是個好辦
法。當你聞到茶的氣味，試著以客觀的
角度定義它們，並且盡量讓自己處於良好
的狀態下，譬如處在安靜不受打擾的環境
中。不過客觀性之外，許多氣味能勾起美
好或糟糕回憶，這些氣味常會帶給我們更
強烈的感覺。

⓲　譯註：微事件指事件的縮影，文學上「普
　　魯斯特的瑪德蓮娜糕餅」就是一起著名的
　　微事件，它促使某一起事件或某一段過往
　　回憶重新浮到主人公的意識。

嗅覺和鼻後嗅覺

我們叫做（但不太恰當）味道的名詞其實包含滋味(味覺的感受)
以及更重要的氣味(嗅覺的感受)。茶的馥郁芬芳主要來自它本身的香氣，
它們是茶葉裡的「嗅覺物質」，主要透過鼻後嗅覺察覺出來。

如何運作？

我們透過三種方式由淺入深地嗅聞產地茶。

* **直接嗅聞**

把鼻子湊到茶乾或葉底上方嗅聞。

* **「吸嗅」茶葉：**

把鼻子湊在茶湯上方快速用力吸氣。

* **鼻後嗅覺**

喝口茶含在口中，鼻子呼氣。

直接管道

與茶的第一次接觸通常是嗅覺性的，透過吸氣而來。

嗅聞茶乾、葉底，接著嗅聞茶湯。

氣味分子進入你的鼻孔來到鼻腔，接著經過鼻腔通道抵達敏感帶，也就是察覺氣味的地區。這種所謂的「直接」嗅覺只能讓你對即將啜飲的茶獲得少許資訊。

其實透過這條外部管道，你的敏感帶只能覺察到抵達敏感帶氣味分子的10%，因為鼻子為了避免嗅覺汙染和空汙，附有保護層。

想領略更多茶香，可以「吸嗅」，也就是用力吸，並且重複多次。

加強鼻後嗅覺的小練習

想辨別鼻後嗅覺和單獨透過嘴巴獲得的感覺有何不同，你可以做簡單的練習，如下：

* 捏住鼻子，喝一口你喜愛的茶，當你吞嚥時務必全神貫注，你將發覺茶沒有任何香氣，而且平淡得很。當你搗住鼻子時，你也阻礙鼻後嗅覺的進行，它就不能扮演香氣揭露者的角色了。

* 為了加強鼻後嗅覺的覺察力，口中含住茶水的同時，請用心地慢慢呼氣。

鼻後嗅覺

　　茶進入口中後，除了引起觸感、暖熱的感覺以及覺察到味道之外，吞嚥時會產生鼻後嗅覺作用，亦即鼻子呼氣時在口腔裡造成氣流，這股「穿堂風」將徹底掃過嗅覺敏感帶，我們便感覺得到100%的氣味分子。

　　想知道這個階段有多麼重要，只需在吞嚥時搗住鼻子：鼻後嗅覺的功能受阻，只能覺察茶本身的四種滋味（酸、苦、甜、鮮）。

　　其實是因為嗅覺，我們才能覺察出自己嚐了什麼重要的「滋味」，也才能品嚐出像茶這樣細膩繁複的香味。

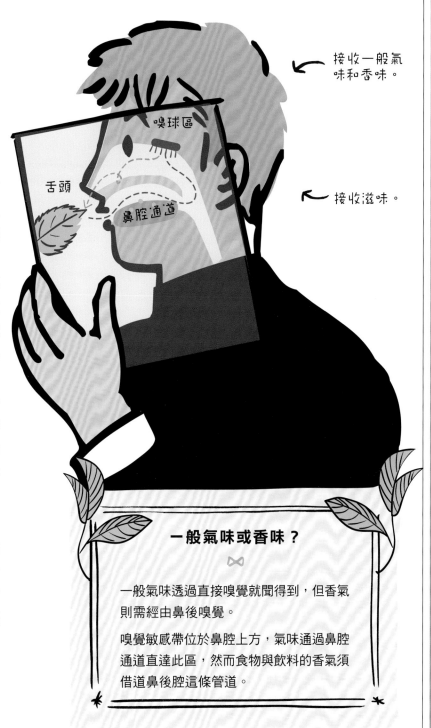

接收一般氣味和香味。

嗅球區

舌頭

鼻腔通道

接收滋味。

一般氣味或香味？

一般氣味透過直接嗅覺就聞得到，但香氣則需經由鼻後嗅覺。

嗅覺敏感帶位於鼻腔上方，氣味通過鼻腔通道直達此區，然而食物與飲料的香氣須借道鼻後腔這條管道。

聞香茶具

依飲茶方式與地區而異，遂也衍生出五花八門的泡茶與品茗器具。
目前有兩種品茗方式特別強調嗅覺層面，也提供專門嗅聞茶香的茶具。

功夫茶的
聞香杯和品茗杯

功夫茶是泡製許多中國茶的傳統方式（參閱 p62），功夫茶儀式會使用不同的茶具，有的讓香氣更加濃郁，有的協助展現茶香，有利品味馥郁馨香。

1960年代誕生了一種嶄新茶具：聞香杯。那是一種狹長形的杯子，茶湯倒入聞香杯後再注入品茗杯，聞香杯能保留茶香。這個新茶具很快就加入品茗行列，成為學習茶藝的重要工具，學習茶藝的目的便是在訓練聞香與品茗。

評鑑杯組

英國人十九世紀末發明的茶器，很可能從中國的蓋碗（或蓋盅，參閱 p61）演化而來。專業的評鑑杯組由三個器皿組成：一個茶杯、一個容量120㎖、鋸齒狀杯緣的杯子以及一個杯蓋。杯子與杯蓋相當「密合」，專門用來留住茶水芳香，評茶師將杯子倒過來時能吸嗅香氣。

五種滋味

嚴格說來，味覺是讓我們覺察滋味的感官。
五種滋味(甜、鹹、酸、苦、鮮)中除了鹹味，其他四種均能在茶中找到，
茶葉在自然狀態下不可能產生鹹味。

要訣

舌頭是人體唯一含有味蕾、能感覺滋味的器官。味蕾雖不具備特殊功能，但對不同滋味或多或少敏感，我們因此能建立一張舌頭的味覺圖。

苦味，只要不會強烈到破壞平衡就不算缺點。我們生性不喜愛苦味，但苦味是許多茶的「芳香特徵」之一，因此茶被列為苦味飲品。

鮮味，通常味道細微，出現在玉露等日本茶或大吉嶺AV2品種製成的春茶。

酸味，大吉嶺春摘茶、祁門毛峰、阿薩姆常帶有酸味。

鹹味，一般的茶通常不帶鹹味，只有西藏加了鹽的茶才有！

甜味，通常味道細微，出現在番茶、白毫烏龍茶或普洱茶。在中國，甜味是評判上等普洱茶的條件之一。

鮮味

鮮味（日文意為可口滋味）不為西方人所熟悉，因為西方食物鮮少出現這種味道。儘管十三世紀已有東方美食論著為這個詞彙下定義，卻要到1905年才有使用記錄。中、日料理很重視鮮味，這種滋味是混合一些天然物質而來，如味精和脂肪含量高的鯖魚、沙丁魚等所含的某種胺基酸；在醬油、乳酪、肉類或母奶裡也有。

茶香

茶蘊含繽紛多采的香氣，幾乎與葡萄酒並駕齊驅。
鑑別這些香氣並賦以名稱也是茗飲的至高樂趣。
我們採取的辨識方法常從整體往個體推進，由芳香家族逐漸細分為單一香味。

∝ 果香家族 ✕

---------------------------------- 樹果 ----------------------------------

西洋梨

蘋果

杏桃

李子

櫻桃

黃香李

水蜜桃

榅桲

麝香葡萄

青葡萄

---------------------------------- 漿果 ----------------------------------

草莓

覆盆子

黑醋栗

黑莓

紅果

黑果

...

柑橘類

香檸檬

柳橙

葡萄柚

檸檬

異國風情水果

芒果

百香果

荔枝

奇異果

果乾或煮過的水果

李子乾

椰棗

果醬水果

糖煮水果

蜜餞

無花果

葡萄乾

櫻桃仁

堅果

苦杏仁

綠杏仁

馬栗

核桃

板栗

榛果

...

∝ 綠色植物家族 ∝

生鮮植物

| 綠色草莖 | 女貞 | 樹液 | 剛割過的草 | 茴香 | 水芹 | 洋菇 | 酸模 |

煮過的植物

| 菜薊 | 櫛瓜 | 四季豆 | 菠菜 |

乾燥植物

| 蒿柳 | 麥稈 | 乾草 | 菸草 |

香草植物

| 薄荷 | 鼠尾草 | 百里香 | 芫荽 | 羅勒 | 蒔蘿 | 月桂 |

...

✖ 樹木與泥土家族 ✖

泥土

地窖

石子堆

濕潤的
泥土

雷陣雨過後
濕透的泥土

菇類

泥炭

硝酸鉀

樹木

上過蠟的
木頭

乾燥木頭

檀香

巴爾沙木

雪松

岩蘭草

松樹

燃燒的
木頭

黃楊

松露

山金車

林下植物

腐植土

濕潤的
葉子

廣藿香

青苔

樟樹花
家族

...

✂ 花家族 ✂

-------------------- 清新花類 --------------------

| 玫瑰 | 橙花 | 風信子 | 天竺葵 | 牡丹 | 小蒼蘭 | 丁香 | 鈴蘭 |

-------------------- 白花類 --------------------

| 茉莉 | 雛菊 | 金合歡 | 瑪格麗特 | 紫藤花 | 百合 | 桂花 |

-------------------- 香氣濃郁的花 --------------------

| 梔子花 | 蘭花 | 雞蛋花 | 木蘭 | 依蘭 | 玫瑰原精 |

✂ 礦石家族 ✂

| 金屬 | 滾燙的金屬 | 燧石 | 火石 |

...

∝ 美食甜點家族 ∽

---------------------- 牛油與奶類 ----------------------

新鮮奶油　　融化奶油　　鮮奶油　　牛奶　　焦糖牛奶醬

---------------------- 甜味與香草類 ----------------------

香草糖粉　　花粉　　蜂蜜　　蜂蠟　　麥芽

---------------------- 點心類 ----------------------

巧克力　　可可　　杏仁奶油派　　摩卡咖啡豆　　果醬　　栗子醬　　塔丁蘋果塔

---------------------- 烘焙類 ----------------------

炒過的咖啡豆　　吐司　　麵包脆皮　　爆米花　　奶油麵包　　花生　　炒過的榛果

❸　譯註：塔丁蘋果塔也叫做翻轉蘋果塔，與一般蘋果派作法不同的是先將蘋果切塊鋪在烤模後蓋上派皮置入烤箱烘烤。烤好取出放涼脫模，烤得熟透的蘋果在上而派皮在下，故稱為翻轉蘋果塔。

香料家族 ⬩

溫和類香料

肉桂　　甘草　　香草　　八角　　肉豆蔻

辛辣類香料

丁香　　小荳蔻　　胡椒

煙燻家族 ⬩

培根　　刺檜　　瀝青

動物家族 ⬩

牛　　馬鞍　　馬　　麝香　　皮革　　羊毛粗脂　　濕羊毛線　　猛獸

...

∽ 海洋家族 ∾

---------------------------------- 貝類 ----------------------------------

海螺　　　淡菜　　　牡蠣　　　峨螺

---------------------------------- 甲殼類 ----------------------------------

黃道蟹　　螃蟹的　　天鵝絨蟹
　　　　　大螯

---------------------------------- 魚類 ----------------------------------

鮭魚肉　　魚皮　　生魚片　　碳烤魚

---------------------------------- 其他 ----------------------------------

碘　　　海藻　　海帶芽

...

觸覺

觸覺涉及茶的質地,是和茗飲有關的第三個感覺。

或許有人以為品茶運用觸覺很奇怪——但品嚐食物卻時常用到觸覺——

因為無論沏泡哪一種茶,最後得到的都是質地均勻、黏稠的水溶液。

熱與冷

口腔的觸覺(專家們說的「軀體感覺」)最先感受到的是溫度:熱和冷。

泡茶時,水溫扮演舉足輕重的角色,茗飲時戲分也一樣吃重。嘴巴碰到太燙的食物或飲品時會馬上收縮,以對抗不適或疼痛。當我們把全副精神都投注在這種感受上,便無暇顧及其他感覺了。

專業茶人通常會讓茶水稍微冷卻,讓茶性充分發揮,也讓自己的嗅覺與味覺處在最理想的狀態。

茶的質地

茶雖帶有均勻的黏稠性,但因為茶多酚(或茶單寧,參閱p57)而給人質地不同的印象。茗飲時這些分子根據體積大小,會傳遞圓潤、收斂甚至「厚實」的感覺。在茶的領域裡,收斂性——抑制活性組織的現象,也適用於葡萄酒——指的是茶湯的單寧產生的苦澀感。

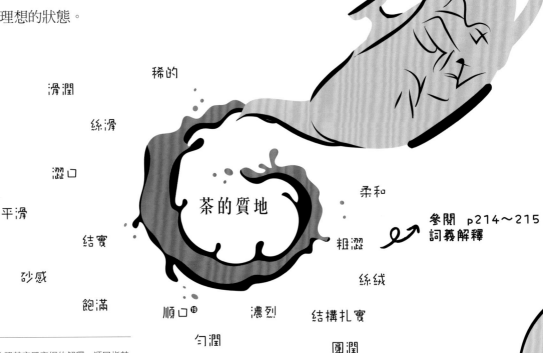

稀的
滑潤
絲滑
澀口
平滑
結實
砂感
飽滿
順口[19]
匀潤
厚實
柔和
粗澀
絲絨
結構扎實
濃烈
圓潤

茶的質地

參閱 p214～215 詞義解釋

[19] 依照茶宮殿官網的解釋,順口指茶湯柔軟,令人愉快,不會澀口,單寧含量低。

視覺與聽覺

視覺不止能提供訊息，也會影響我們，使我們對即將要品嚐的食物預設立場，
聽覺也是如此。這也是為什麼茗飲時，只需知道次要訊息即可。

避開視覺陷阱

　　食物進入嘴巴前，我們通常對它已經有了某種想法。不過這個想法會造成一種期待，干擾其他感覺，甚至無中生有。

　　為杜絕任何影響，品茗通常以盲飲方式進行。除了將茶的相關文字訊息（名稱、價格、等級……）遮蔽起來，通常也要蓋住茶葉。看到以嫩芽為主的茶葉很容易讓人太快斷定泡製的茶湯肯定甘醇。若有多位評茶師同時品茗，最好也別留意旁人的臉色或笑容！

安靜的美德

　　聽覺能收集大量資訊，語言的或非語言的皆有，誤導我們茗飲的感受。

　　這也是為什麼品茗聚會必須在安靜狀態下進行，以便在場人士均能全神貫注在自己的感受中。如果有人大聲說出覺察到的香味，其他評茶師恐怕也會開始尋找這些香味，而無視自己真正的感受。茗飲與經驗分享就變得單調無趣了。

芳香特徵與和諧的口感

綜合飲茶時所獲致的各種感受（氣味、香氣、味道、質地）
便構成了所謂的「感官特徵」或「芳香特徵」。

平衡的問題

感官特徵可以平衡或不平衡，可以和諧或不和諧。譬如太突出的質地會破壞宜人馨香；太強烈的滋味會打斷能帶妳神遊遠方的迷人氣味。

均衡和諧是令人滿意甚至出色的感官特徵的基本要素。簡單地說，和諧的口感來自一連串愉悅與均衡的感受，茶得不含一絲雜味，餘韻長久。

茶因為帶有甜味更好喝，從第一感受起就擴獲人心。口長（餘味）豐富、繁複，氣味仍保有果香、馨香和木香……

飽滿、均衡，飲下最後一口，香氣仍縈繞在口中久久不止……

第一感受起，香味緩慢地發生變化。嬌柔雅致的好茶，風味馥郁，餘韻悠長……

如何描寫感官特徵圖？

以下列舉幾位
評茶師的賞析評語……

柔和、繁複、後韻長，有如陳年好酒般的氣味變化，銜接得出神入化……

溫和、嬌柔又強勁。這款茶富有個性、坦率、強勁且後韻悠長，除了能感受到基調香味外，也能察覺多種微妙的香氣，足見茶的豐富性。

分子小學堂

在水與高溫下進行萃取作用，茶葉的可溶解成分轉移到茶湯：
亦即這些成分進入「水相」階段。溶解程度與多寡則依據茶與水接觸的時間與水溫而定。

碳水化合物

茶葉含有大量碳水化合物，但唯獨只有一種能溶於水中，而且極為少量，那就是**單醣**，有些茶帶有淡淡的甜味就是因為它。

含量：約25%

茶多酚
（也稱為茶單寧）

跟葡萄酒所含的單寧屬於同一家族。

含量：約30%

礦物質和維生素

茶本身是含有豐富**維生素C**的植物（但新鮮茶葉才有），不過當茶葉遇到高溫（殺青乾燥）維生素C便會被摧毀殆盡。茶葉也含有**維生素B、維生素P、氟、鉀、鈣**以及**鎂**。

含量：約3%

胺基酸

茶含有二十餘種氨基酸，其中最重要的是**茶氨酸**，也是茶特有的氨基酸，占據茶全部氨基酸的60%。

含量：約 15%

氣味分子
或芳香成分

它們構築了茶豐富的香氣與茶的「靈魂」，我們能從茶裡找到600種香味。

含量：低於 0.1%

黃嘌呤

茶含有三種天然生物鹼：**咖啡因、茶鹼、可可鹼**，其中咖啡因含量最高。

含量：約3%

茶因與咖啡因

咖啡因是茶葉中最重要的生物鹼。1819年發現咖啡含有咖啡因，數年後在茶葉裡也發現這種成分，不過稱之為茶因，後來人們才知道它們是同一種分子。

一種刺——激——的飲料！

雖然茶的咖啡因和咖啡的咖啡因一模一樣，但產生的效果卻明顯不同。喝咖啡時，咖啡因很快就會擴散到血液中，不到五分鐘就能抵達大腦，這正是咖啡著名的提神作用，不過兩三個小時後效果就消失了。

被茶多酚包裹的茶咖啡因則會緩緩釋放長達十餘個小時。因此茶的刺激作用屬長效型，這也是為何茶的咖啡因被視為刺激物，而咖啡的咖啡因被當作興奮劑。

去咖啡因很簡單！

茶葉浸泡30秒後倒掉茶水回沖，便能馬上去掉80％咖啡因。

別替頂級產地茶或香氣豐富的產地茶去咖啡因，因為這道程序會使它們喪失風味。茶葉浸泡在溫度越高的熱水，會促使越多咖啡因溶解在水中。室溫下用冷水泡製一小時的冷泡茶，咖啡因含量極少。

小故事

茶具有刺激性，今天雖有人視之為缺點，不過卻是遠東世界飲茶初期大行其道的原因。佛寺裡僧侶靠喝茶保持清醒，這樣才能長時間打坐。

茶單寧

茶多酚也稱為「茶單寧」，跟葡萄酒的單寧屬相同家族，不過有些只存於茶中，如「表没食子兒茶素没食子酸酯」（EGCG）。

要訣

茶單寧或茶多酚主要以兒茶素的形式出現。在氧化流程中，一部分兒茶素變成其他兩種分子：茶紅素和茶黃素，賦予經過氧化的茶紅色至褐色的色澤。

具備哪些功用？

有些茶單寧或茶多酚也會影響茶湯的質地。其實正是因為它們，我們才會感受到茶湯的收斂性、苦澀、醇厚等口感。此外，它們大多能產生苦味，在浸泡時慢慢釋放出來。

一根枝椏的嫩芽和頂端新生茶葉比枝椏底下的茶葉含有更豐富的茶多酚，這也是為什麼我們只採嫩芽和新葉，以得到品質優良的採青。

健康補給站

科學研究發現，茶單寧確實有益人體健康（參閱 p98～99）。

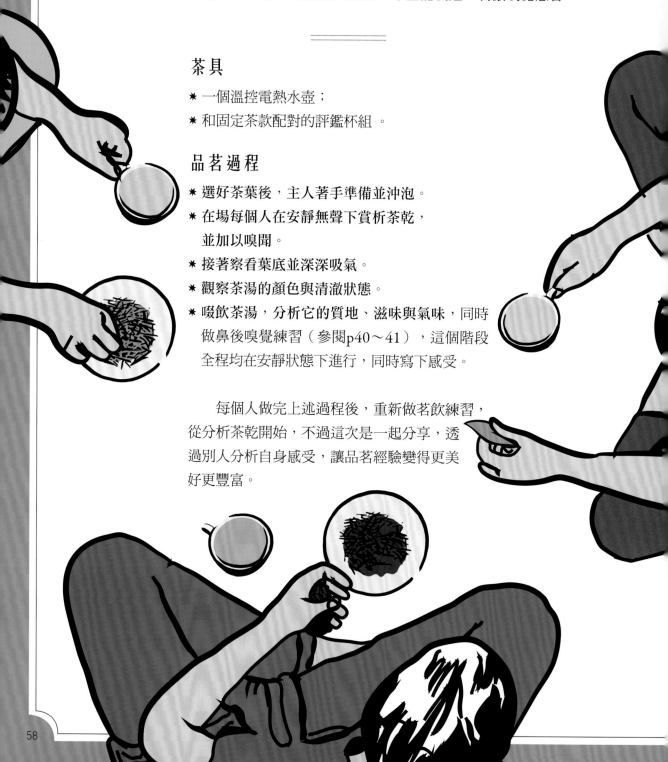

以茶會友

好友們相聚喝茶，在輕鬆的氣氛中培養產地茶知識，共同體驗茗飲情趣，儼然就是一種桌上遊戲！但遊戲不太尋常地以嗅覺為主題，希望能喚醒、刺激嗅覺感官。

茶具

✳ 一個溫控電熱水壺；
✳ 和固定茶款配對的評鑑杯組。

品茗過程

✳ 選好茶葉後，主人著手準備並沖泡。
✳ 在場每個人在安靜無聲下賞析茶乾，
 並加以嗅聞。
✳ 接著察看葉底並深深吸氣。
✳ 觀察茶湯的顏色與清澈狀態。
✳ 啜飲茶湯，分析它的質地、滋味與氣味，同時
 做鼻後嗅覺練習（參閱p40～41），這個階段
 全程均在安靜狀態下進行，同時寫下感受。

　　每個人做完上述過程後，重新做茗飲練習，從分析茶乾開始，不過這次是一起分享，透過別人分析自身感受，讓品茗經驗變得更美好更豐富。

茗飲資料卡

品茶時，寫下你的感官體驗，有助於使用更精準的字眼，
表達得更貼切，也對辨識其中細微差異極有裨益。

・基本資訊・

茶名
..

..

產地
..

..

..

顏色
..

浸泡時間
..

水溫
..

其他
..

..

..

・茶乾・

外觀
..

顏色
..

香味
..

..

..

・葉底・

外觀
..

顏色
..

香味
..

..

..

..

・茶湯・

顏色
..

口中質地
..

滋味
..

風味
..

..

..

後韻與芳香特徵
..

..

..

經常做這個有趣的賞析練習，你將會功力大增，
甚至由於不斷演練而成為侍茶師。

以評鑑杯組品茶

評鑑杯組是專業評茶師不可或缺的品茶工具，讓他們依據不同情況泡出好茶，
完美揭露茶性風味。適用各個茶葉種類。

評鑑杯組小學堂

1 將有意品嚐並做比較的茶葉放在面前一字排開。

2 有多少款茶就準備多少組對杯。

3 在每個茶杯置入3g茶葉。

4 倒入150ml溫度恰當的熱水，浸泡5～6分鐘。

5 浸泡時間結束，按著杯蓋將茶湯倒入茶杯，茶葉須保留在杯中，避免掉入茶湯造成混淆。

6 截至目前為止，茶呈現三種狀態：茶乾、泡過的茶葉──稱為「葉底」──和茶湯。現在可以開始品茗了。

關於茶乾和葉底，亦即浸潤的茶葉，可就三方面鑑賞：

✳ **外觀**：葉片大小、顏色、採青品質[20]、製茶工藝……；

✳ **質地**：柔軟和韌度、茶乾濕潤程度；

✳ **香味**：茶乾與葉底的香味。

對於茶湯，特別值得欣賞的是：

✳ 茶湯的色澤與清澈度；

✳ 口長與口感；

✳ 滋味與香氣；

✳ 芳香特徵。

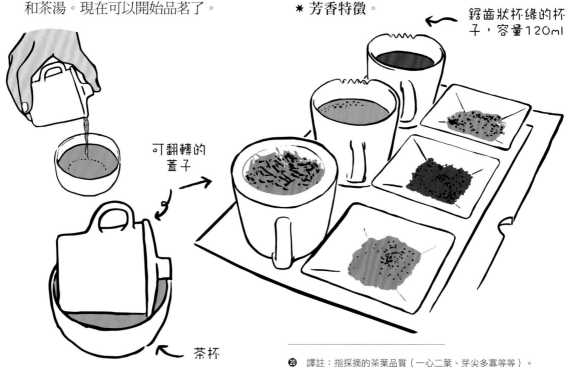

可翻轉的蓋子

鋸齒狀杯緣的杯子，容量120ml

茶杯

[20] 譯註：指採摘的茶葉品質（一心二葉、芽尖多寡等等）。

蓋盅茗飲

蓋盅也稱蓋碗，是一種無耳精緻瓷杯，附有杯蓋和茶托，
是中國茶館或居家常備的白茶和綠茶沖泡器皿。

蓋盅小學堂

1　跟功夫茶一樣（參閱p62），使用蓋盅
　　前須以熱水沖過，除了有清潔作用也能
　　溫盅。

2　依茶葉量，水倒入蓋盅四分之一至半
　　滿，若沖泡的是較為濃烈的茶葉（龍
　　井、茉莉珍珠綠茶），須減少茶葉量。

3　將大約四分之一的冷水淋在茶葉上，讓
　　茶葉變濕潤，做好接收熱水的準備。接
　　著倒入將滾未滾的熱水至全滿。

4　將第一泡的水立即倒入茶杯或茶盤上：
　　茶葉澆淋後稍微舒展開來，這將有助於
　　第二泡時發揮香氣。

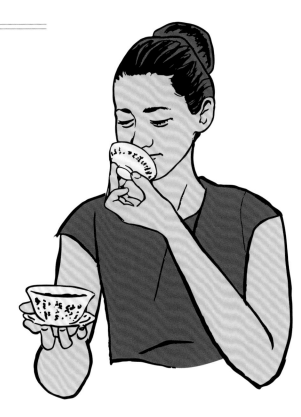

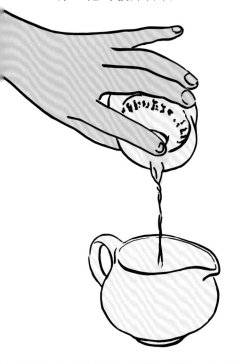

5　你可以嗅聞泡在蓋盅裡的葉底，以及
　　「附著」在杯蓋內的茶香。

6　遵循第一泡的泡法沖泡第二泡：先倒
　　入少許冷水覆蓋杯底，接著倒入熱水
　　至全滿。浸泡時間沒有定論，全憑口
　　味而定。

7　杯蓋能撥動茶葉，掌控浸泡品質。品
　　茶時，杯蓋也能擋住茶葉，讓茶葉留
　　在杯裡。稍微撥開杯蓋便能直接用蓋
　　盅喝茶了。嗅聞杯蓋很有趣又令人愉
　　快，附著杯蓋內的茶香由於一再沖泡
　　也起了變化。

功夫茶泡茶與品茗

我們可以將功夫茶詮釋為「全神貫注並以專門技術泡茶」，或簡單解釋成「茶的時光」，
是泡製烏龍茶和普洱茶的中國傳統泡茶法。功夫茶所用的小茶壺經常令西方人嘖嘖稱奇，
它們的容量通常不超過100㎖ 至150㎖，卻很適合回沖。

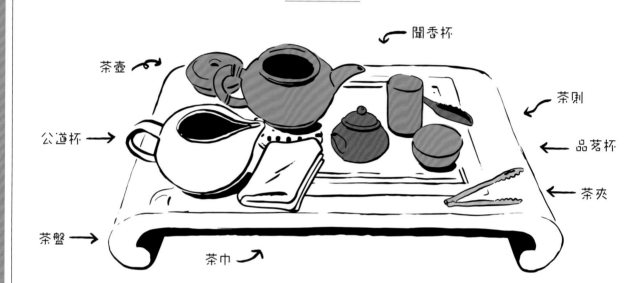

功夫茶小學堂

第1步　將各種茶具放在茶盤上。

第2步　以溫控電熱水壺燒水，水容量須足夠連續回沖數次。當熱水開始滾動，立即倒入茶盤上的茶壺至全滿，溫燙茶壺非常重要，因為茶壺小，浸泡茶葉的水也冷卻得快。接著把水倒入公道杯。

第3步　把茶葉置入茶壺至三分之一或一半，倒入少許熱水沖淋茶葉後，立即將水全部倒入公道杯或茶杯進行溫燙，這一泡主要目的是為了讓茶葉變濕潤。

第4步　將杯子和公道杯的水倒掉並放在茶盤上滴乾淨。

第5步　將熱水倒入茶壺至溢滿為止，溢出的水會帶走茶沫。

第6步　這一泡通常泡三十餘秒，接著倒入公道杯並滴乾淨。

第7步　將茶湯倒入聞香杯，緊接著倒入品茗杯。

第8步　嗅聞聞香杯，雖是空杯，不過可聞出茶香。

第9步　品嚐倒在第二個杯子裡的茶湯，慢慢小口啜飲，上等茶葉以同樣的泡法能回沖十餘次。

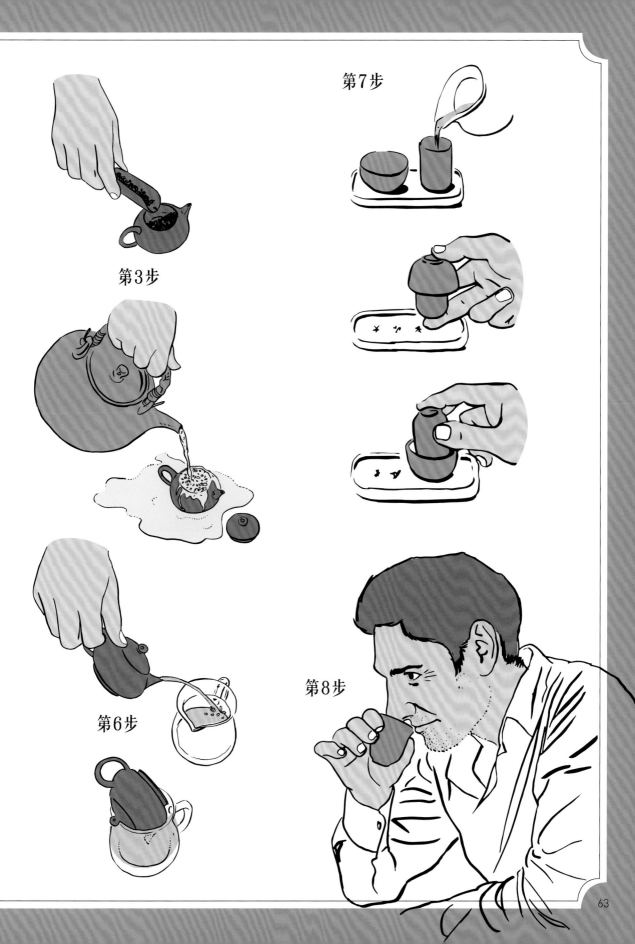

第7步

第3步

第6步

第8步

品飲抹茶

日本茶道(也稱為「茶之湯」)使用的茶,但不同於其他茶,抹茶不是沖泡而是刷打而成。
這「液體玉石泡沫」使用的茶具是茶筅和茶碗而非茶壺。
抹茶濃厚強勁,吃完豐盛美饌後馬上來一杯,更能品味其中微妙的苦澀。

抹茶小學堂

原屬繁複而嚴謹的禪宗佛教儀式,但能純粹就品茗情趣來飲用。

1 溫燙抹茶碗:將熱水注入茶碗至三分之一處,只讓茶筅的竹穗部分泡到水。當茶碗變暖熱就把水倒掉,並以茶巾擦拭。

2 用茶則舀兩匙抹茶粉(約1g)置入茶碗。為避免結塊可先過篩。

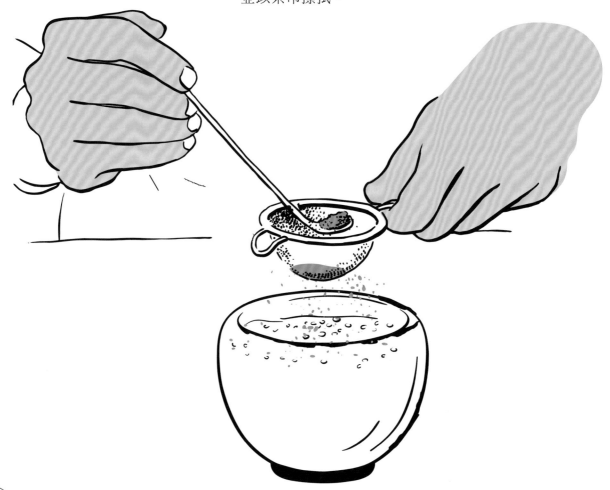

3 將大約70㎖的熱水（65
 ～75℃）倒在茶碗中的
 茶粉上。
4 一隻手握住茶碗，另一
 隻手拿著茶筅以W字形
 攪動茶水。

「茶之湯」

在日本，飲茶超越生活的藝術與美學的感
受而達到哲學境界，「茶之湯」（泡茶的
熱水）以極為嚴謹的儀式進行。

約十五世紀末受禪宗佛教影響開始興起，
經十六世紀茶師千利休確立，此儀式藉裝
潢樸實、專為進行茶道而設的茶室舉行，
必須鉅細靡遺地遵守每一道禮儀。不僅為
建築、庭園造景藝術的發展推波助瀾，日
本茶道也徹底影響日本社交禮儀，成為了
解日本社會的關鍵之鑰。

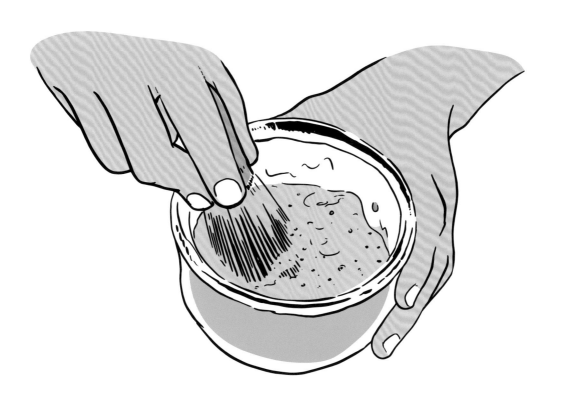

使用急須壺飲茶

急須壺是一種日本小茶壺，陶壺或瓷壺皆有，
附有可隔離茶葉的金屬網以及便於操作的中空側把。急須壺傳統上以沖泡綠茶為主，
最常見的容量為360㎖，不過沖泡上好茶葉宜選用容量 100㎖至200㎖ 者。

急須壺小學堂

1 備妥茶具：一個急須壺、三個茶杯、一個茶罐與茶則。

2 以溫控電熱水壺煮水，即將沸騰時立即關掉。

3 把茶葉置入急須壺。

4 準備煎茶的話，將熱水倒入三個茶杯其中兩個，準備玉露茶的話，倒入其中一個。

5 參考p24的解釋，利用第三個空杯將熱水從一個杯子移注另一個杯子讓熱水降溫。

6 當熱水降到適宜的溫度後，將茶杯的熱水倒在茶壺中的茶葉上。

7 浸泡完成，將急須壺的茶湯來回倒入三個茶杯，最後幾滴最為濃郁。

8 重複上述程序回沖，不過每次減少三分之一的浸泡時長。

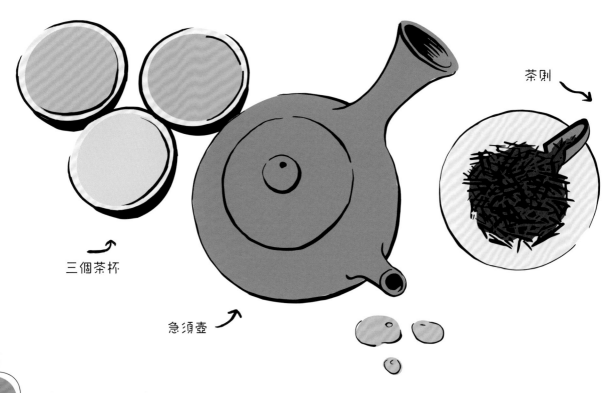

茶則

三個茶杯

急須壺

一步步認識茶

泡茶初學者，最好採取循序漸進的方式，
從香氣濃郁的茶逐漸品嚐到後韻、質地與風味都更為纖細微妙的茶。

漸進式的品飲之路

為了讓學習效果更為顯著，你可以由
品嚐香氣突出、扎實飽滿的茶入門，然後
逐漸朝著無論是在後韻、質地或風味等層
面都更纖細微妙的茶推進。

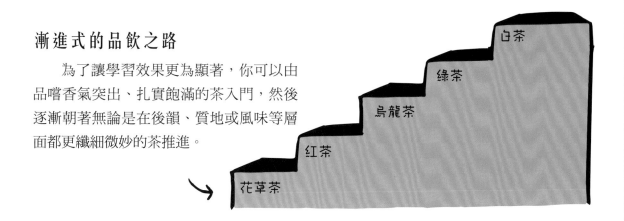

白茶

綠茶

烏龍茶

紅茶

花草茶

漸進式品茶指引建議：

由簡單紅茶入門，逐步
嘗試綠茶、白茶、烏龍茶和
普洱茶，最後品飲中國頂級
產地茶。

尼泊爾
綠茶

普洱生茶

大吉嶺
春摘茶

白茶

大吉嶺
夏摘茶

綠茶

尼泊爾
紅茶

一般
紅茶

黑茶

普洱熟茶

印度
紅茶

半氧化茶

雲南白毫

三

茶為何物？

茶樹是山茶樹

茶樹(學名：Camellia sinensis或 Thea sinensis，又稱為中國山茶)，屬山茶科灌木，是家裡花園的山茶樹的遠房親戚，可分成三種：小葉型、呈橄欖綠色的櫧葉變種(sinensis)；大葉型、顏色較淺、葉片肥厚的阿薩姆變種(assamica)以及較為罕見、尚未栽培成功、在柬埔寨被發現的柬埔寨變種(cambodiensis)。

植物學小常識

在自然作用或人力介入下，這三大類的茶樹雜交繁衍出為數可觀的變種，今天我們統計出500多種不同品種的茶樹，它們雖系出同門，卻各自有各自的特質。

人工栽種的茶樹依不同種類可長到10至20公尺高。有些野生茶樹能活好幾百年，並高達30公尺以上。常綠茶葉分成光滑的表面和顏色較淺、不明亮的背面。新葉和嫩芽──「pokoe」，中文稱為白毫（細毛髮或絨毛）──上布滿一層銀白色的細絨毛。

茶花呈白色，有五片花瓣，有時在茶莖上單獨冒出一朵，有時三、四朵結成一串。茶樹的果實是外殼堅硬的圓形茶籽，直徑4～15公釐。

趣聞軼事

中國人約在西元前2700年發現茶樹。相傳中國神話裡的英雄神農氏考量到衛生因素，要求他的人民喝煮沸的水，而且只要在滾水中加入幾片茶葉，便足以令人臣服於這種馥郁芬芳、沁人心脾的飲料……有證據顯示，早在西元前八世紀中國便開始飲茶，而最早發現茶的西方人為十六世紀的傳教士和旅行家，不過要到十七世紀初年茶葉才被荷蘭人引進歐洲。

茶樹的「植株」

每種葡萄樹品種各具特色，茶樹也一樣，某些茶樹品種特別適合生產綠茶，
某些茶樹品種則適合生產紅茶。葡萄樹離開原始風土條件後仍能適應全新環境，
因而導致有限的全球化現象，但茶樹不然，某品種的茶樹通常只能在某特定區域栽種。

「區域主義[21]」的時代結束了？

茶樹栽種有「區域化」現象主要取決於世界種茶區之間缺乏交流。茶農對其他地區如何種茶缺乏好奇甚至漠不關心，因此激發不了風土馴化的經驗。不過還是有幾位拓荒者在尼泊爾和非洲國家成功引進中國或日本品種。

「CULTIVAR（栽培種）[22]」

一詞結合英文的「栽培（cultivated）」與「變種（variety）」二詞，是在植物界中經過挑選、雜交（交配兩個物種或兩個屬）或自然突變的結果。

代表性品種（重要品種）

藪北（Yabukita）

日本茶農最喜愛的品種，生性耐寒，散發草本馨香並帶有海味。日本出產的茶葉有85％來自藪北品種。藪北茶樹品種很容易辨認，它們的葉子較長，喜愛伸向陽光。

大葉種

用於製造紅茶、中國普洱茶，是味道最濃郁的茶葉品種。新鮮的茶葉發出小蒼蘭的香氣，乾燥的茶葉發出動物性的氣味，帶有皮革與馬廄的香氣。

AV2（Ambari vegetative2的縮寫）

近二十多年來印度產茶區大量種植的新興茶樹栽培種，製造出來的大吉嶺茶在感官品鑑方面佳評如潮，帶給茶無與倫比的花香與橙皮香。

TTES12（台茶12號，又稱金萱）

在臺灣這款茶葉用來製造半發酵烏龍茶，帶有奶油味和溫和的辛香料味，偶爾帶有近似依蘭的花香，做出的茶有香草奶香，風味驚人。

[21] 譯註：區域主義是第二次世界大戰後新興的一種理論，強調「鞏固國家與周邊地區的利益及外交」。

[22] 譯註：栽培種是指經由人工刻意選拔育種，導致其變異範圍與野生者不同，產生特殊性狀（如花色、花形、斑點、形狀、顏色……等）可以與種內其他個體區分。

風土

茶樹對土壤與變化多端的地理條件的高度適應力能與葡萄樹相媲美，
這也讓人忍不住提出疑問：風土條件真的對茶的風味與品質有所影響嗎？

═══════

風土茶

我們對土壤的物理、化學成分會影響
茶樹的生長這一點深信不疑，不過，這
些成分是否賦予茶樹某種特性就不容肯定
了。欠缺這方面的知識有一部分的原因是
茶的世界非常封閉：很少有茶農關心隔壁
茶園發生了何事，結果導致栽培種區域
化。由於某一風土的茶樹被移植到新環境
而衍生的風土馴化經驗微乎其微，要找出
相同品種，以相同方式栽種在不同土地上
的對照關係，其實並不容易。

風土？

「風土」指的是一塊土地因
為栽作技術具有物理同質
性，適合生產某些農作物。

發酵或氧化

新摘的生葉能製成各種顏色的茶，像是綠茶、紅茶、青茶（烏龍）、白茶、黑茶、黃茶⋯⋯在茶的世界，這類變色現象被稱為「發酵作用」，不過嚴格說來不是發酵，而是氧化。

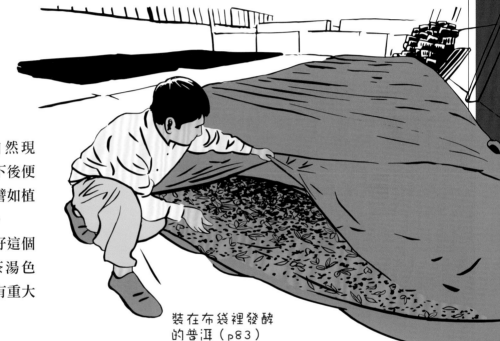

基本原理

氧化是一種自然現象，任何植物被摘下後便開始枯萎和氧化（譬如植物色素變為褐色）。

製茶時，控制好這個流程不僅能決定茶湯色澤，也對茶的風味有重大影響。

裝在布袋裡發酵的普洱（p83）

如何進行？

茶葉細胞裡封存著一種酵素：氧化酶。當這些細胞破裂時（因為自然因素，如茶葉細胞構造受損或人為揉捻）這種酵素就被釋出，並啟動氧化流程。

對空氣中的氧起反應後，酵素出現氧化流程並改變茶葉中的多酚成分，兒茶素經過代謝後變成其他兩類分子：茶紅素和茶黃素，它們將決定茶色變化。

* **製造紅茶**，氧化必須進行徹底，因此茶葉氧化盡可能達100%。
* **製造半氧化茶**，譬如烏龍，製造過程中會終止氧化，茶葉氧化10%、20%、30%甚至達70%
* **製造綠茶**，不能出現氧化流程。
* 不過中國有一種黑茶，確實經過發酵而成（見p82～83），黑茶也是唯一一種越陳越香的茶。

如何製作綠茶

中國一向擁有生產綠茶的特權。就產茶現況而言，日本專事生產綠茶，有些茶品質優秀，
足以與中國綠茶分庭抗禮。近年來亦有其他產茶國家（譬如印度北方省分）加入，
嘗試生產綠茶，不過截至目前為止，尚未製造出如此非凡的成果。

═══════

古老技術

　　古老傳統與製法因地區不同而不同，有時甚至隔個村落就出現差異，但仍然延續下來。這些手工製法做出來的茶，品質純良，味道細緻，茶葉美觀，茶湯甘醇。

製造綠茶

　　綠茶屬未氧化茶，製造方法卻因國家或地區的不同而有顯著差異，因而出現許多區域性製茶法，不過為了防止茶葉氧化，各地都遵守以下三個步驟。

1 殺青

　　殺掉茶葉中負責氧化流程的酵素。將茶葉快速加熱到100℃左右，分為鍋炒殺青（中國）和蒸氣殺青（日本），時間30秒至5分鐘，讓茶葉質地變柔軟易於彎曲，以便進行揉捻。

2 揉捻

接著將茶葉搓成條狀、珠狀、捲狀或維持茶葉原狀。這道程序可視摘下生葉的狀況而選擇在高溫或常溫下進行。

3 乾燥

接著徹底去除茶葉水分，讓茶葉更好保存。將茶葉放入乾燥機（烘籠）中，讓熱空氣循環流動2～3分鐘後，靜置30分鐘，然後再重複烘乾，直到茶葉剩下不超過5％至6％的水分為止。

4 篩選與包裝

茶葉經篩選，加以包裝完成。

如何製作烏龍茶

烏龍茶在製造過程中必須停止氧化，而且通常會使用老茶葉，含有較少量的單寧與咖啡因。烏龍茶為中國東南沿海的福建省與臺灣的特產。

烏龍茶製法

1.萎凋

將茶葉放在日光下數個小時萎凋（枯萎），然後移至陰暗處讓茶葉冷卻。這個過程有助於茶葉變柔軟，可再進行萎凋兩次，從而開始氧化過程。

2 走水

是製造半氧化茶最重要的階段。在室溫維持在22℃至25℃、濕度控制在85%的房間裡，不斷翻攪茶菁，用的力氣越來越大，讓茶葉釋出香氣，水分也易於蒸發。這個過程的時間長短將決定最後的氧化程度。

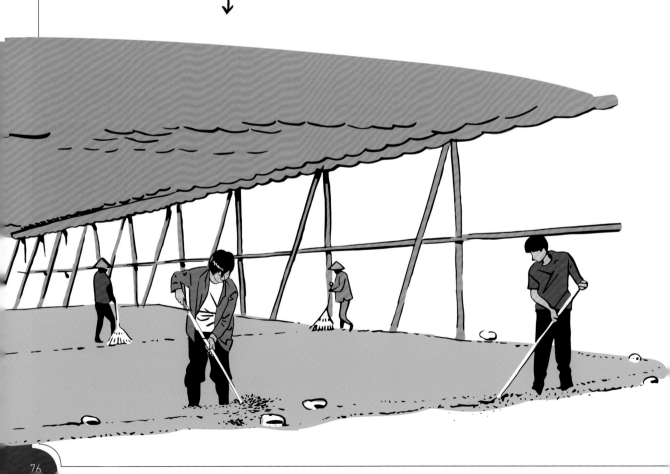

中式製法：當茶葉達到10%～12%的氧化程度時停止走水，此時得到輕度氧化的茶葉，發出植物香氣。

臺式製法：走水的過程拉長，增加氧化程度，甚至達到70%，結果是茶葉顏色較深，帶有更濃的果香味。

走水流程中，翻攪茶葉的方式不同，製造出來的茶也不同。

3 殺青

達到期望的氧化程度後，殺青能讓茶葉中的酵素停止作用，不再氧化。這個階段近似綠茶製造過程的殺青步驟（參見p74～75）。

4 揉捻

跟製造綠茶的過程一樣，這個階段賦予茶葉形狀，由於葉片很大，通常只稍微搓揉或揉捻成珠，如凍頂烏龍茶。

5 乾燥與包裝

讓茶葉乾燥並包裝起來。

如何製作紅茶

紅茶是完全氧化的茶，中國人因茶湯的色澤近似赤褐色而稱之為「紅茶」。

紅茶製法

1 萎凋

主要目的是讓茶葉變柔軟，以進行接下來的揉捻程序。新摘的生葉須脫去50％水分。將茶葉均勻攤在一層層的萎凋架上，室溫維持在20℃～24℃，並不斷用電扇送風。這個過程經常得進行十數至二十小時。

2 揉捻

製作紅茶的揉捻的階段不同於製作綠茶，目的不在搓揉葉片形狀，而在破壞茶葉細胞，促使酵素發揮作用，產生氧化。輕微揉捻的話，做出的茶比較溫和，用力揉捻，做出的茶比較強勁。可以徒手揉捻，也能用機器揉捻，大約需時30分鐘。

3 氧化

揉捻後，茶葉被送到氧化間，這些房間濕度達90～95％，溫度介於20℃～22℃，須保持空氣流通但避免穿堂風。依照茶葉品質、季節、茶區以及希望得到的茶色，氧化時間差異甚大，短至1小時內，長可以至3小時。

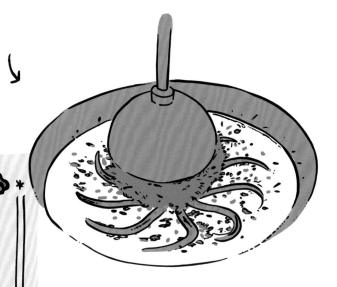

4 乾燥

　　為了終止氧化，必須盡快讓茶葉處在高溫下。乾燥程序通常在烤箱中進行，以大約90℃的高溫加熱茶葉15～20分鐘，結束時茶葉應含有4％～5％的水分，完全乾燥的茶葉不能泡茶。

5 篩選與包裝

　　接著進行分級篩選：細碎茶葉（Broken）或完整茶葉。無論是利用篩分機或手持篩網篩選，都必須快速進行，以免茶葉受潮。一旦篩選完就馬上包裝。

如何製作白茶

傳統上，白茶是位於中國東南方的福建省沿海地區的特產。
在所有茶家族中，白茶的製作方法堪稱最為簡單，不過產量卻非常少。

═════════

兩大類白茶

＊ 白毫銀針

通常採一心一葉，品質更好的只採一心。

＊ 白牡丹茶

含有一心二葉，有時三或四葉。

白茶製法

當芽葉開始張開時就須進行採收（一心二葉）。白茶的茶葉保持在相當自然的狀態，只經過下述兩道程序。

1.萎凋

傳統上在室外進行萎凋，茶農的技藝在於能預知天候狀態，並在恰好時機採收。不過為了易於控制溫度和濕度，越來越常在能控制溫度（30℃～32℃）、附有複雜功能電扇的房間裡進行萎凋。這時茶葉開始氧化，不過因為茶葉沒被搓揉，所以氧化得很緩慢。

2.乾燥

在熱烘烘的房間完成萎凋階段，茶葉只剩下5%～7%的水分，不過這段期間福建省潮濕的氣候很快就會提高茶葉水分比例，可達到15%。因此茶葉必須放入烘乾機、乾燥架上或焙籠利用熱風烘得更乾燥。

3.篩選與包裝

手工篩選茶葉並包裝。

中國茶色分類

大部分國家把茶分成綠茶／紅茶／烏龍茶，
但中國茶的分類制度自成一套，與國際標準不同，根據的是茶湯色澤。

這個分類制度建立在六個茶家族上：綠茶、青茶、紅茶、黑茶、黃茶以及白茶，充分反映出中國茶的豐富性與傑出的氧化技術。

每一種色澤都是不同製作流程的結果，茶葉經過程度或高或低的氧化流程，而產生獨特風味。

可參考p74～75和p80描述的內容，但其他茶類則不然。

青茶可參考烏龍茶。

我們通稱的black tea相當中國的「紅茶」。

至於中國人說的「黑茶」，跟西方人的black tea不同。

而黃茶產量稀少，沖泡方式與綠茶很接近。

南非茶（國寶茶）是紅茶嗎？

被視為南非的國民飲品，「紅灌木茶」或「紅茶」源自豆科植物[23]，這種植物並非茶樹，栽種於開普敦200公里外的賽德堡（Cederberg）。它的外形近似灌木，當地原住民將這種植物泡水飲用已有三百多年的歷史，直到1930年代初期才開始人工種植與銷售。南非國寶茶有兩種，一種在陽光下乾燥，一種經過氧化處理，我們飲用的多為後者。

[23] 譯註：法國將南非國寶茶普遍稱為「紅茶」（red tea）。

如何製作黑茶

黑茶因為茶湯的色澤呈深褐色而得名。絕大部分的黑茶產自中國西南部的雲南省，
不過越南、寮國和馬拉威也產黑茶。
名氣最響亮的黑茶當屬雲南特有的大葉種茶葉製成的普洱茶。

═══════

兩種黑茶

與其他茶不同的是，製作黑茶的採青及茶葉處理工序，可在不同時間、不同地方進行。同一批茶葉經由不同的製作工序，能得到兩種風味迥異的黑茶。

＊「綠茶」或生茶

通常壓成塊狀，自然發酵多年，遵循3000年前的古法製作，也符合最古老的運茶方法：緊壓成茶磚或茶餅。

＊「紅黑茶」或熟茶

散葉或壓成茶塊，經由人工方式加速發酵。

這兩種茶在最初階段，採取一致的製作方式。

最初階段

1 太陽下晾乾

採摘的生葉放在太陽下曝曬約24小時，通常高溫有助於烘乾茶葉，並破壞負責氧化的酵素。但實際上卻不盡然，因為茶葉產生輕微氧化作用，這個階段的茶葉發出濃郁的香氣。

2 儲存

茶葉變乾燥後儲存起來，然後大量賣給茶廠或普洱批發商。依製造方式製作成不同的普洱茶。

緊壓生茶

茶葉經過緊壓製成茶餅、茶沱、茶磚等形狀，不過在成形前，茶葉需經過蒸青、軟化、置入模具壓製。

製成的緊壓茶被盤商大宗購買、囤積陳放。

因為茶葉裡的微生物發揮作用而導致茶葉變陳（後發酵階段）。良好的儲存狀態有助於茶葉自然而緩慢發酵，隨著時間產生獨特風味。長年下來，自然發酵的茶餅就變成黑茶了。

熟黑茶的發酵作用

　　這種茶透過人工加速發酵過程。

　　在一個長年潮濕溫熱的房間裡，將乾茶葉厚厚一層攤在地上，需大量灑水再蓋上帆布或防雨布。茶葉堆裡的溫度很快就達到60℃。初始階段在高溫與潮溼的連袂作用下，微生物大量孳生，侵蝕茶葉。這個過程會視期望得到的發酵程度而持續45小時至3個月，同時決定了茶湯色澤，以及黑茶家族專屬的豐富香氣。

篩選與熟黑茶的壓製

　　打算以散葉販賣、褐色到黑色的乾茶葉則會被放入篩分機，根據不同等級篩選。大部分茶葉壓製成茶餅、茶磚、茶沱等。

　　這種熟黑茶的製造方式最初目的是「加快」生茶餅老化的速度，製造的茶卻跟自然老化的黑茶風味截然不同。

如何製作黃茶

中國會將某些茶稱為「黃茶」。這是否意味著，茶湯的顏色呈黃色？

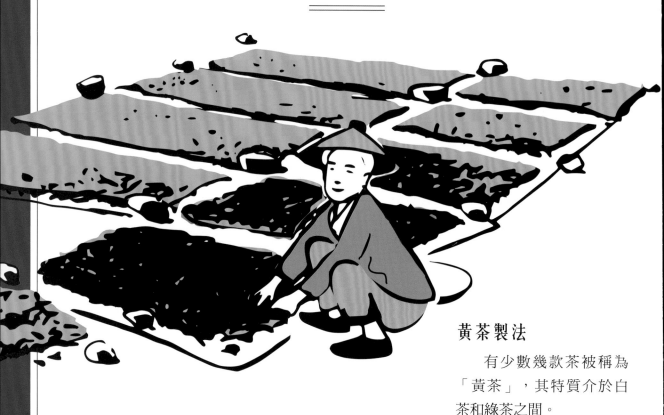

黃茶製法

有少數幾款茶被稱為「黃茶」，其特質介於白茶和綠茶之間。

中國最著名的黃茶是「君山銀針」，茶葉在乾燥時輕微發酵過，另外不同於在戶外變乾的白茶，此茶是在薄布上變乾。

趣聞軼事

形容詞「黃」指的並非某種特定的生產方式，通常是代表某種能獻給皇帝品嚐的上等白茶或綠茶，因為黃色是象徵皇帝的顏色。古時候，中國每個省分都得向皇帝進貢最好的物品——無論能吃與否。產茶的地區也不例外，它們挑選最好的茶葉獻給朝廷。送給皇上的茶稱為「黃茶」。今天如果有人請你喝黃茶，你就知道自己是被當成貴賓款待。

如何製作煙燻茶

煙燻茶屬紅茶，它的誕生與特質源於一場「意外」……

煙燻茶製法

今天，煙燻茶的製法跟傳統紅茶的製法一樣（參閱 p78〜79），不過揉捻後，茶葉須在熱鐵板上稍微炒過，然後攤在竹架上，竹架底下取樹根生火，至於燻製烘乾時間的長短則按照希望得到的煙燻程度來決定。

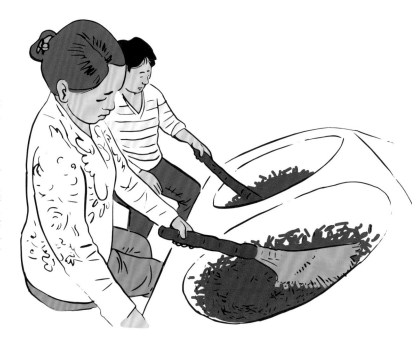

趣聞軼事

紅茶約在1820年因一場意外而誕生於中國東南方的福建省。當地有一塊茶園被朝廷徵收供官兵居住。茶農不得已只好讓出晾茶室，但由於不想失去茶葉，只得想辦法讓依然潮濕的茶葉變乾。他利用杉木根生火，再把茶葉置於火上。茶葉很快便烘乾，同時產生一種別致的煙燻香味。幾天後，一位外國商人來拜訪茶農，特別喜歡這批大家都不知該如何處理的茶葉。他決定帶回歐洲，紅茶也因此大受歡迎。

從茶葉烘焙到味道

西方史上第一波愛茶人士有很長一段時間以為紅茶和綠茶分屬不同品種的茶樹。
值得一提的是，當時中國人壟斷西方茶市，對茶樹的栽植和製茶工藝保密到家，
為呵護這個誤解花了不少工夫。

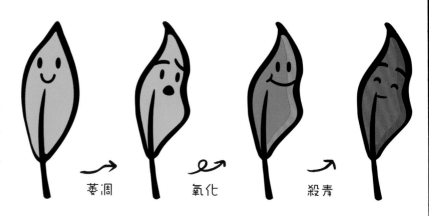

萎凋　　氧化　　殺青

一品多種

我們飲用的產地茶品類繁多，其實均源自同一種植物：茶樹（Camellia sinensis）。茶葉從樹上採下後經過不同製茶工藝而產生不同變化。

其中最主要的變化是氧化流程（見p73）。茶農如果順利啟動並妥善掌握氧化流程，便能控制茶色。新鮮茶葉把各種香氣鎖住，這些香氣因為茶樹的變種（variety）與栽培種而不同：有些扮演先鋒部隊的角色，接著因為製作流程而產生變化，產生全新味道。

芳香化合物的形成

它們會在不同的製作階段形成。多數的香味出現在**萎凋階段**，這些化合物發出綠色草本香氣，或者新鮮花香（茉莉、風信子）。

進行氧化時會產生果香（煮過的蘋果）、花香（紫羅蘭）或辛香味（肉桂、香草等）。

在殺青或乾燥階段，茶葉與高溫的金屬板長時間接觸造成茶葉裡的蛋白質和糖分發生變化（美拉德反應[24]），產生燒焦、焦糖的味道，或烤麵包、堅果（栗子、榛果）的芳香。

若出現後發酵現象，便會產生動物性、林下、菇類等味道。

[24] 譯註：「美拉德反應」由法國化學家路易斯‧美拉德（Louis Camille Maillard）於1912年發現，後人命名美拉德紀念這位化學家。

春摘茶

隆冬時分，茶樹生長速度趨緩，在這段沉睡期，
鮮嫩芽葉能從容不迫地製造精油，產量比其他季節更多。

茶中極品

一年中的春季首摘茶，香氣尤其濃郁，是饕客的最愛。

中國最好的綠茶只用春摘的新葉和嫩芽製成，大約四月時在不同省分採收，稱為新茶。

印度最具代表性的春摘茶當屬大吉嶺茶，春摘新葉的品質得視冬天的天氣狀況而定，而大吉嶺是世界上氣候最不穩定的地區之一。春摘季每年不同，從二月底至三月第三週開始採到五月中旬為止。也有阿薩姆春摘茶，不過相當罕見。

日本的一番茶（新茶）是饕客們趨之若鶩的綠茶極品，因多了一層象徵意味而價值翻倍。在日本，只要跟「萬象更新」有關的皆然。

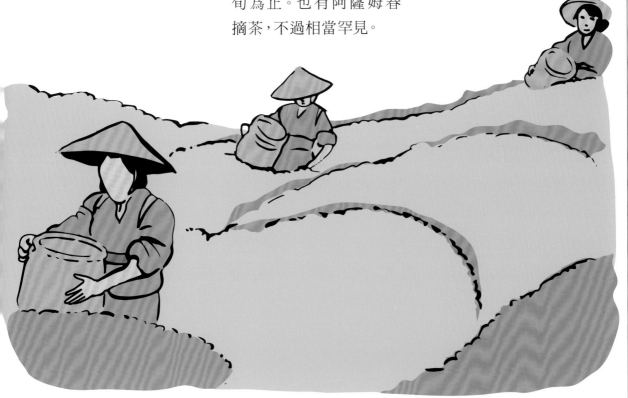

茶葉的分級

在英國人的帶動下，無論在印度或其他生產紅茶的國家，
你都可以在包裝上看到一個英文字母或一串字母，
稍微認識一下，你就會知道它們代表的是茶葉的等級

等級有何意義？

綠茶和半氧化茶的茶葉一般都是全葉茶，未特別分級，有些紅茶也是，特別是中國紅茶，光是名稱就能代表品質，但對其他紅茶而言，分級因為包含兩個意義而顯得很重要：

* 採青品質
* 茶葉大小（全葉、半全葉、碎葉）

進一步瞭解

茶葉分級所使用的「orange」與柳橙並無關係，卻有「皇家」的意味，因荷蘭皇朝「Oranje Nassau」而來。至於「pekoe」（來自中文的「白毫」，意為絨毛、細髮），指的是尚未張開的芽葉（芽尖、心），看起來有如銀白色的細絨毛。

全葉

FOP (Flowery Orange Pekoe)，使用上等採摘生葉，含一心二葉，含有很多芽葉（金芽），經氧化後變成金黃色。

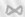

印度分級

印度北部更講究採青篩選，因此等級區分比其他地方都來得細膩。

GFOP (Golden Flowery Orange Pekoe)，芽葉比例極高的FOP。

TGFOP (Tippy Golden Flowery Orange Pekoe)，含有許多金黃芽葉的FOP。

FTGFOP (Finest Tippy Golden Flowery Orange Pekoe)，高品質的FOP。

SFTGFOP (Special Finest Tippy Golden Flowery Orange Pekoe)：品質特優的FOP，通常唯有最好的大吉嶺春摘紅茶才能冠上這個等級。GFOP左邊出現越多字母（T、F、S），採青品質越是上乘。有時會在等級末額外加上一個數字，並非評級採青品質，而是製成茶葉的風味品質。

OP (Orange Pekoe)

捲曲（捲起）的新葉，採摘品質良好，但比FOP稍晚，芽尖已經張開變成葉子。

P (Pekoe)

採摘品質較低，經過處理後，葉片比OP較長，不含芽葉。

S (Souchong)：小種紅茶

採摘部位較低、屬大片老葉，咖啡因含量較少，常捲成條狀，專門用來製作煙燻茶。

半全葉

不是全葉。比 OP 的茶葉細碎許多，沖泡後的茶湯更濃郁，顏色也更深。

BOP (Broken Orange Pekoe)：較細碎的OP。

FBOP (Flowery Broken Orange Pekoe)：含有芽葉的BOP。

GBOP (Golden Broken Orange Pekoe)：芽葉比例極高的BOP。

TGBOP (Tippy Golden Broken Orange Pekoe)：含有許多金黃芽葉的BOP。

碎葉

F (Fanning 細小的茶葉)

茶葉比「Broken」更細碎，泡出來的茶濃烈，茶色特別深。

Dust (「粉狀的茶」)

又比「F」更細碎，篩選做成茶包（為茶包等級）。

CTC 工法

嚴格說來，CTC並不代表紅茶的等級，而是指茶葉變化的過程，以CTC（Crushing-Tearing-Curling，中文：碾碎——撕裂——捲起）製成的茶葉有一定品質，但主要用於製作茶包。

全葉

半全葉

碎葉

年分茶為何物？

跟葡萄酒不同，茶葉不耐久放，絕大多數的茶葉放久了便難以保持風味，
但黑茶卻異軍突起，陳放越久，風味越甘醇。

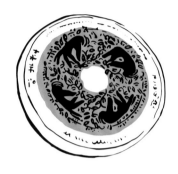

標示茶葉年分

生茶餅（參閱p82）
的年分必須標示清楚，因
為生茶餅至少得陳放五年
才能飲用。陳放後芳香馥
郁，單寧會變得柔順，澀
味減少。

熟黑茶能馬上飲用，
因為它們的風味在製作過
程中已經形成。不過存放
數年能讓風味更加繽紛，
產生繁複香氣。

我們常提到年分茶，
但僅限於標示生產年分，
並不代表該年分的天氣是
不是能產出好茶，和葡萄
酒不太一樣。

臺灣

某些臺灣茶也很注重
年分。

為了將上等好茶長久
保存下來，臺灣人自有一
套精密的儲藏方式。由於
海島型氣候使然，茶葉儲
存稍久便會吸飽濕氣，為
了避免滋生這類問題，就
產出每二或三年就再次焙
火的工法，因此很有可能
在臺灣茶莊找到數十年的
老茶。

這些經過多次焙火的
茶葉經年累月下來產生迷
人的果香與火香。

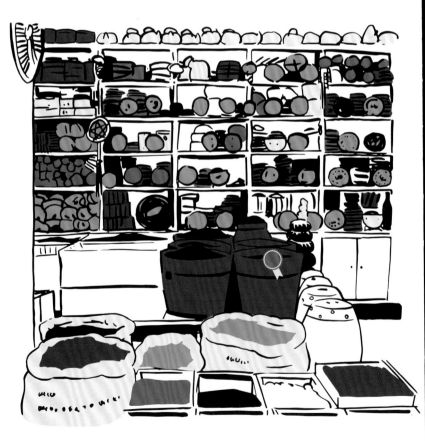

何為頂級產地茶？

跟葡萄酒一樣，茶也有偉大的產區，經常是在地工藝累積的果實，
雖不為西方人所熟悉，卻是該國或該省的珍寶。

工藝與人

上好產地茶與滿腔熱情的製茶師關係密不可分。儘管好茶的個性會受到茶樹品種、風土條件與天氣狀況等影響，但是影響最深遠者，當屬製茶師的手藝與才情。

製茶師整年對茶樹施以無微不至的照顧，看準採摘時間採茶與製茶。

他可說是名副其實的茶師父。在製茶時會考量到摘下的茶葉特色，讓茶表現出最美好的一面。每次採摘的茶葉都是獨一無二的，因此每次茶葉的製作與變化流程都會有所變動。

依循傳統或推陳出新？

我們發現到頂級產地茶主要來自兩大生產流派，一種遵守古老的傳統；一種勇於冒險，創造新風味。

產地茶界裡有許多茶區依然堅持傳統，致力將古老工法一代代傳承下去，有些甚至延續了好幾百年：

* **中國**的福建、浙江、雲南以及安徽等地。
* **臺灣**
* **日本**的靜岡、京都、鹿兒島、九州等地。
* **印度**的大吉嶺和阿薩姆。

沒有古老傳統背景下新創頂級產地茶

沒有古老製茶底蘊也能製作出頂級產地茶。有些小茶農懷著滿腔熱情來到缺乏製茶世家、沒有優良傳統的地區，發掘產地茶的各種美味潛力。

而**尼泊爾**等國家則著重於培育新品種，改變萎凋、揉捻等製茶工序，成功研發新款產地茶。

混合調配茶是什麼？

只有少數上等產地茶不做混茶，大部分的茶到達你的茶杯時，均已混合調配多種茶葉。

混合調配的起源

混合調配茶需仰賴調茶師（「blender」，來自英文動詞「blend」，有混合之意）的混合調配技術，他們運用嗅覺與味蕾，搭配出風味和諧的茶品。對茶界而言，尤其是站在經濟的角度上，調茶師扮演舉足輕重的角色。調茶師這個職業誕生於1890年代，當時製茶公司如雨後春筍大量湧現，茶葉儼然變成大眾消費產品。因此在製造廠商眼裡，讓茶葉標準化，使生產原料更有保障就變得非常重要。

調茶師的目標

* 他的首要目標是確保產品品質穩定，風味能持續一整年。

為了向經常性購買的消費者確保茶的滋味、氣味及外觀等相同，食品業者「致力」提供消費者標準化、品質穩定的產品。

* 第二個目標是穩定茶葉市價，使其不受突發性事故衝擊（如天災、政局不穩等）。

既然單一茶葉存在經濟風險，將多種茶葉（有時高達七十多種）混合調配成一種產品，以降低潛在危險也是不錯的選擇。萬一歉收或某一茶葉價格飆漲，只會波及最終成品的一小部分，排除對成本和風味造成的影響。另外，這個工作雖需高超的品鑑技藝，但除了中國和日本等大名鼎鼎的產地茶，調茶師負責調製的，多是大眾化茶品以及大量生產的茶包。

香料茶

茶葉除了可以混合花朵、果丁、香料等增添風味(印度奶茶便是很好的例子),
任何茶,包括綠茶、紅茶或半氧化茶,均能添加不同物質增加風味。

獲准添加的物質

法律對哪些物質能和茶葉混合調味都有明文規定。大部分的香料茶以添加「天然」香料或「仿天然」香料而成。

*** 天然香料**

指完全來自天然原料的化合物,這些化合物(精油、萃取、濃縮)透過萃取辛香料、橙皮或花的芳香物質而得,不過幾乎不萃取水果,因為水果的水分含量太高,不適合做萃取。一種天然香味通常是由大量不同分子組成,這也是為何它會那麼馥郁芬芳的緣故。

*** 「仿天然」香料**

這些香味都存在於自然界,不過基於經濟與技術等因素而運用合成技術(因此有時稱為「合成香味」),它們的組成分子跟存在於自然界的一模一樣,不過通常只限於天然香味中最基本的芳香物質。

*** 人工香料**

與一般認定的觀念不同,添加人工香料的茶很少見,它們不存在於自然界,須透過合成才有。這些香味固然很像天然香料,不過因為被改造過,產生的香味非常濃烈。

混合調味茶
（也是一種調味茶，不過和茶葉混合調味的是花草、水果）

茶葉極易吸收異味，而且不論香臭來者不拒，這也是為何保存茶葉時必須小心以對。
不過你可知道，為茶葉添香的傳統幾乎和飲茶一樣古老。

調香茶葉的成分

我們先不深究中國最早期的飲茶方式，不過值得注意的是，茶葉原本作為料理食材而非精緻飲品。到了唐朝末年，茶最被看重的是具有豐富的營養價值，可與牛油、麵粉、洋蔥和辛香料混合做成滋補強身的食物，而西藏高原的居民也一直把這種食物當成主食呢（即糌粑）！

捕香器

用剛摘下的新鮮花瓣或花蕊混合茶葉調香的作法可追溯至宋朝（西元960～1279年），當時最受歡迎的花有玫瑰、木蘭、菊花、蓮花以及茉莉花。由於茶葉擅長捕捉各式氣息，儼然成為理想媒介，凸顯其他植物的芬芳。後來多了辛香料、乾果丁、草本植物……人們可依照它們的特性與茶葉摻雜一段時間，或直接混合茶葉做成調味茶。

1960年代堪稱製作混合調味茶的關鍵時刻。二戰後，食品業因為食品香味與定香技術研發有成而歷經一場小型革命。茶葉確實能夠重新釋出這些以果香為主的新香味，而這些香味在當時仍然不易捕捉。

要想巧妙調配這些香味，與茶葉混合成均衡協調的風味，需要非凡才華、高超技藝與豐富靈感，既不掩抑茶葉本身獨特芬芳，又能造就清雅迷人的混合調味茶。除了懂得掌控採青、氧化流程之外，混合調味茶的配製足以媲美調香師之手藝。

薄荷茶的起源

薄荷茶的誕生可追溯至1860年代，當時英國因為克里米亞戰爭頓失俄羅斯市場，只得將茶葉外銷至莫加多爾（今天的索維拉）和丹吉爾等摩洛哥濱海城市。當時摩洛哥最盛行的飲料是薄荷茶或苦艾茶，後來當地人開始利用茶葉混合薄荷或苦艾泡製成全新飲料並逐漸普及起來。

印度奶茶

　　印度奶茶（作法參閱p97）深植於印度日常生活中，讓人不禁以為它有數百年歷史了，但事實上它誕生於十九世紀末。印度曾被英國人選為大英帝國的茶倉，相隔150年後的今天，光印度境內就消費了80%的當地茶產量，印度人接納英國人的飲茶習慣（奶＋糖），同時融入當地香料。

　　任何一種印度奶茶都會用到小荳蔻，再加上胡椒、肉桂、薑、肉豆蔻、丁香等。

趣聞軼事

　　大約1830年間，歐洲誕生了一款經典調味茶：伯爵茶。相傳英國首相查爾斯·格雷（Charles Grey）伯爵二世有一回到中國展開外交拜會期間，從一位滿清大臣處得知一種調茶古法，利用香檸檬的香味為茶葉增加芳香。回到英國後，他很可能將這個祕方私下傳授給倫敦兩大茶坊中的其中一家，因為從此以後它們爭相聲稱為正宗伯爵茶的創始店。但真相又是另一回事：查爾斯·格雷其實一輩子都不曾去過中國，他不過是為了滿足個人口味而在茶杯裡滴了幾滴香檸檬精油，但萬萬沒想到，他卻因此成為歷史最著名的茶款創始人！

茉莉花茶的祕密

在中國，用剛採摘的新鮮花瓣、天然香精或果皮混合茶葉予以添香這個作法歷史悠久，
常用的有玫瑰、木蘭花、菊花以及茉莉花，而其中最受歡迎者當屬茉莉花茶，
不過這款茶的品質隨著基底綠茶以及細活慢工的製作流程而定。

茉莉花的採收

用來做茉莉花茶基底的綠茶，茶葉品質最佳者均於四月採收，製作流程參見p74～p75，製好的綠茶將儲存至八月茉莉花採收時節。

品質最佳的茉莉花需於下午採收，此時花苞仍然閉合，但隨著黃昏的接近而逐漸打開。採收的茉莉花將靜置三至四個小時，期間花朵將完全盛開，溫度也會降低。

摻合茶葉與茉莉花

第一步的混合方式，是將乾茶葉和茉莉花層層交替重疊四至五層，每層厚約10公分至15公分，讓乾茶葉與茉莉花相接觸十幾個小時，同時不斷地攪和，降低花茶堆內部的溫度（約37℃）。

為做出品質優良的茉莉花茶，這道工序得重複七次，每一次添加一些新鮮花朵。舉例而言，製作100公斤頂級茉莉花茶（諸如銀毫或毛峰），重複七道工序需要280公斤的新鮮茉莉花以便和茶葉保持接觸。

取出茉莉花

頂級茉莉花茶製作完成後，會以手工方式取出花朵，以免泡茶時產生苦味。

這些花朵仍然帶有少許香味，能繼續為品質次等的茉莉花茶添香，有時候茉莉花會混合著茶葉賣，有時候單獨販售。

甘醇美味的茶

十九世紀初，英國人將茶樹引進印度，同時在阿薩姆發現野生茶樹。
原先為了英國市場而生產，不過漸漸地成為印度各個社會階層最受歡迎的飲料。
雖然某些菁英階層依舊遵守英式傳統準備茶飲，不過絕大多數印度人的日常茶飲，
其實是在沸滾的牛奶中加入紅茶、香料和糖混合而成的奶茶。

═══════

奶茶使用的香料

調製奶茶所需的香料因地區也因家庭而異。最常用到小荳蔻、肉桂、薑、丁香、胡椒、肉豆蔻。

印度奶茶以讓人平靜並使全身溫暖著稱。也能幫助消化，使心情愉快，因此很難拒絕第二杯！

印度茶師（CHAÏWALLAH）

◁▷

這種專賣茶的流動攤販無處不在，大街小巷都可看見他們的蹤影，火車、公共運輸工具上也是……因此在車站裡，賣茶的流動攤販可以從火車車窗遞茶給你，茶裝在用生土做成的小茶杯（kullarh）中，杯子本身的香味能凸顯茶香，有時喝完後被丟在地上，變成碎屑。火車開始搖搖晃晃了，但你還沒有付錢？沒關係，小販一定會出現在你的面前討回費用！

印度奶茶

500㎖或五人份

將牛奶、水（各50㎖）、紅茶（10g）、3湯匙糖、2根肉桂、2個丁香、1咖啡匙薑末、1撮胡椒粉、1撮肉豆蔻末、2片小荳蔻等放入鍋子，小火煮滾，繼續慢慢沸騰五分鐘，同時不斷攪拌。過濾，倒入小杯子，趁滾燙時飲用。

茶的好處

茶一開始就被認為是有益人體健康的食材，
具有豐富藥效，常調製成糊狀食品對抗感冒。

傳說與科學

　　關於茶的傳說──無論來自中國、印度或日本──都強調茶具有振奮精神與增強體力等功效。

　　中國醫藥與農業之父神農氏在他的著作《神農本草經》提及：「茶味苦，飲之使人益思、少臥、輕身、明目。」

　　到了二十世紀，一些科學研究讓我們對三千多年來的飲茶經驗所帶來的好處有更進一步的了解。

現在就讓我們檢視茶的成分與功效

黃嘌呤生物鹼

　　咖啡因是三種黃嘌呤生物鹼中的其中一種，其含量因採摘茶葉的老嫩而異，譬如芽尖的咖啡因含量比老葉高出許多。咖啡因是一種大腦神經系統振奮劑，有助於保持清醒、集中注意力卻不致亢奮。也因為含有咖啡因，茶成為有益智能與體能活動的理想飲料。此外，茶也是著名的利尿劑。

　　茶鹼的含量比咖啡因少許多，具有舒張血管的作用：它能擴張血管，讓血液流動順暢，而人體能透過血管舒張調節體溫，這也是茶──無論滾燙或是冰冷──是降火飲料的原因。

　　可可鹼，具有強力利尿效果，它能促進腎循環並經由泌尿道排出廢物。

茶單寧或茶多酚

茶中最重的多酚類是鄰苯二酚（兒茶素）和類黃酮，我們可透過綠茶的研究了解它們如何對人體發揮作用。不過這也是因為大多數的相關科學性研究是在專事生產綠茶的日本完成的。

研究證實了綠茶多酚對壞膽固醇能發揮作用，每天喝五杯茶並持續數個月，能有效降低壞膽固醇。

另有研究顯示，多喝綠茶能預防心血管疾病，對防止動脈粥樣硬化尤其有效。

科學家也做實驗來驗證茶多酚是否具有抗氧化作用，他們特別關注其中一種多酚物質：表沒食子兒茶素沒食子酸酯（EGCG），這種物質能抑制一種稱為尿激酶的酵素產生活性作用，而尿激酶正是造成癌細胞大量繁殖的元凶。截至目前為止，這些都是從動物身上實驗得出的結果，必須等到人體身上也獲得同樣的結果後，才能做出喝茶能預防癌症的結論。此外，這些研究都不以治療為目的，僅能作為預防性的食療。

維生素和礦物質

茶是一種含有豐富維生素C的植物，不過當茶葉浸泡在溫度超過30℃的熱水時，維生素C便會完全破壞。因此喝茶是喝不到維生素C的。

不過茶含有豐富的維生素B群，有益人體健康，促進新陳代謝，換言之，能促進人體組織進行全部的物理、化學反應（能量消耗、營養、吸收）。

每一杯茶含有0.3毫克的氟。而我們每天必須吸收1毫克氟才能鞏固牙齒琺瑯質，因此經常喝茶就能獲得足夠的氟保健牙齒。此外，氟與茶中的單寧共同聯手，就能有效防止牙菌斑。

四

全球產茶區
巡禮

茶樹喜歡什麼氣候與環境？

茶樹喜歡生長在氣候炎熱潮濕的地區，必須經常下雨，最好全年雨量均勻分配，
全球茶區主要分布在北緯42度和南緯31度之間。

理想的自然條件

理想的平均溫度介於18℃至20℃之間，不過也可能出現更大的溫差，特別是在夜裡。

氣候影響主要表現在葉片大小和品質上。氣候過於潮濕產出的茶葉品質不佳，乾季出產的茶葉通常更優。

高海拔也有利茶葉品質，不過缺點是產量會減少。熱帶地區的茶樹能生長在與海平線同高的平地，乃至於海拔2500公尺的高山上。

日照也很重要：茶葉有了陽光才能產生精油，賦予茶水香氣，但是陽光最好避免直射，這也是為何茶園中常見大樹均勻散布，除了有助於維持土壤生態平衡外，又能篩濾日照，使光線柔和。

茶樹不耐強風，因此在平靜純淨的環境中會長得更好。

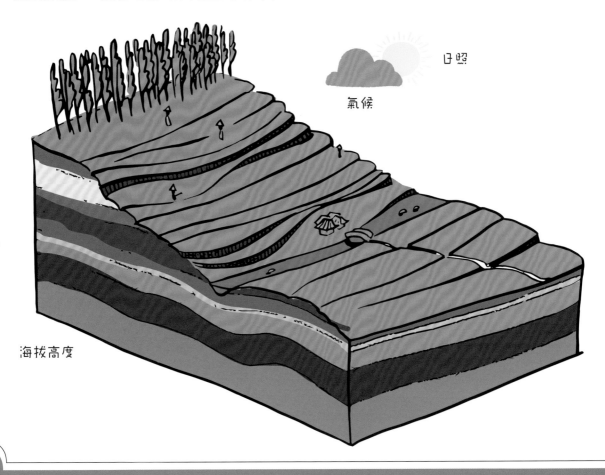

日照

氣候

海拔高度

茶樹栽培

以前茶樹的栽培繁殖多靠播種，今天則以扦插莖枝為主。

從扦插至收成

從篩選過的母株茶樹取插條種植於苗圃中，12～18個月後，當這些插條長成小茶樹，即可移植到農田中，轉種的小茶樹之間須保持適當距離，以便長大成株後均勻分布在農田上。茶樹長到四歲後可進行剪枝，讓高度維持在1.2公尺（即所謂的「採摘桌」）並形成結實的骨架。茶樹長滿五年便進入成年期，可以開始生產。

它需要不定期剪枝以維持在適宜採摘的高度。總的說來，這樣的植栽壽命在40～50年左右，不過有些品種可以生長100年。

植栽種滿5年可開始收成，採摘期依照生長狀況、氣候以及總收成量約7～15天左右。茶樹屬常綠植物，全年均能採收，除了高海拔產茶區（3月至11月）。

全球產茶國家

▨ 產茶國家
↙ 植茶區

南韓
北緯42度
喬治亞　亞塞拜然
亞速爾群島（葡萄牙）
土耳其
尼泊爾　中國　日本
寮國
伊朗
大西洋
烏干達
盧旺達　印度　臺灣　越南　太平洋
蒲隆地　衣索比亞　斯里蘭卡　柬埔寨　泰國
喀麥隆　肯亞　馬來西亞
赤道　剛果民主共和國　印尼　赤道
祕魯　巴西　坦尚尼亞　孟加拉
太平洋（南美洲）　馬拉威　緬甸　巴布亞紐幾內亞
辛巴威　模里西斯島
馬達加斯加　澳洲
阿根廷　南非　莫三比克　印度洋　南緯31度

茶葉採摘方式：手工採茶或機械採茶

手工採茶是最簡便的採摘方式，而上等茶必須細心採摘茶葉製作，
唯有人力手採才能完成重任。
世界各地許多茶田地勢陡峭，採茶機無法到達。

手工採茶

在中國或臺灣（當地茶園常由家族世代經營）、印度，特別是在日本（為了製作頂級玉露），均實施需要手工靈巧、觀察敏銳的手採。

採茶人面對著坡地，兩手放在「採摘桌」上，每隻手以食指與中指夾住芽葉，接著以拇指折斷再納入掌心，接著採茶人抬起手、越過肩膀，將摘下的茶葉丟入背簍或背筐裡。通常一天下來能採收60公斤的茶葉，而這些茶葉乾燥後能做成12公斤的茶乾。

機械採茶

人工昂貴的地區常實施機採，主要目的是降低人力開銷。

有些機採茶品質良好，採茶機只採收嫩葉，不過還是難免造成浪費。大部分常見的採茶機只知盲目採收，不管芽尖長成與否統統採掉。

最常用的機採工具是一種自動化的手持採茶機，但只適用於地勢平坦的茶園，這種採茶機能橫跨整排茶樹，以寬度而言，涵蓋範圍可達1.5公尺。

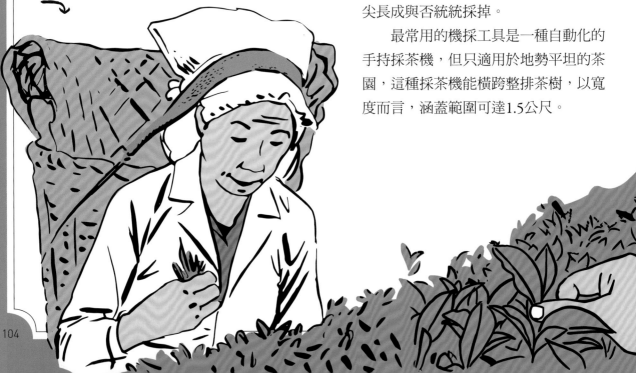

頂級產地茶採收季節

跟一般熟悉的收成季節(採葡萄、收割小麥……)不同，茶樹因屬常綠植物，
原則上全年均可採收，採摘期約4～15天。炎熱潮濕的氣候下茶樹生長快速，
氣溫低時生長緩慢，採收週期因應地區、季節不同而不同，
這個採收季節表也因珍貴好茶品質而異。

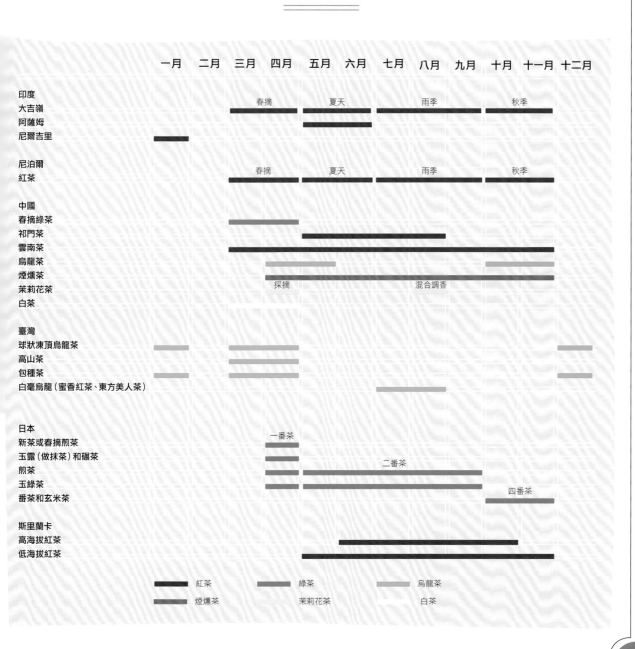

	一月	二月	三月	四月	五月	六月	七月	八月	九月	十月	十一月	十二月

印度
大吉嶺　　春摘　　夏天　　雨季　　秋季
阿薩姆
尼爾吉里

尼泊爾
紅茶　　春摘　　夏天　　雨季　　秋季

中國
春摘綠茶
祁門茶
雲南茶
烏龍茶
煙燻茶
茉莉花茶　　採摘　　混合調香
白茶

臺灣
球狀凍頂烏龍茶
高山茶
包種茶
白毫烏龍（蜜香紅茶、東方美人茶）

日本
新茶或春摘煎茶　　一番茶
玉露（做抹茶）和碾茶
煎茶　　二番茶
玉綠茶
番茶和玄米茶　　四番茶

斯里蘭卡
高海拔紅茶
低海拔紅茶

■ 紅茶　　　■ 綠茶　　　■ 烏龍茶
■ 煙燻茶　　　■ 茉莉花茶　　　■ 白茶

有機農法

二十多年來，茶葉市場出現越來越多遵循有機農法栽培並「獲得驗證」的茶葉。
茶農們顧及西方消費者的感受，意識到改變耕種方法的重要。

「有機」認證

　　由於面臨土壤地力因數十年連續不斷單一耕作而被消耗殆盡的困境，許多茶農認為**有機農法**能解決問題，讓耕地恢復生機，不然他們的茶園將產不出好茶，也無法獲利，注定逐漸沒落。有些茶農則視有機認證為一種官方擔保，認可這些一直都在施行的農法。

　　對於茶莊而言，有機驗證意味著**大筆資金的挹注**。

　　如果在這段「轉型期」結束前，茶田均遵守有機規範並符合各項查核，便能順利獲得有機驗證，並獲准標示「有機農法栽培的產地茶」標章並外銷至歐洲。這個驗證將一路陪伴茶葉，而驗證機構、行政機關以至大眾消費者均能要求出示證明。

堆肥、蚯蚓養殖以及其他「天然」方法

　　讓土地更肥沃的主要肥料有以就地取材的植物、廄肥做成的**堆肥**。

　　另一種新興方式是蚯蚓養殖法，是將天然肥料原素——**蚯蚓**——引進茶園，蚯蚓會排泄出營養豐富的礦物質，讓土壤變得更肥沃。

　　在茶園裡引進寄生蟲的天敵——鳥或昆蟲——可以防止牠們孳生，但要謹慎挑選，以免造成大量繁殖破壞生態平衡。

公平貿易茶

在西方市場施壓下，1990年代開始出現公平貿易可可和咖啡，
而茶也受到消費者與茶商的關注。

「公平貿易」認證

　　儘管不像可可和咖啡這兩個先驅產業那麼盛行，但也不
代表公平貿易茶的要求標準較低。其實茶這個產業沒有強制
勞工，茶工的工作情況也不同於可可工或咖啡工的工作情
況，不過不容否認，茶園的工作條件會因不同的國家而大相
逕庭。

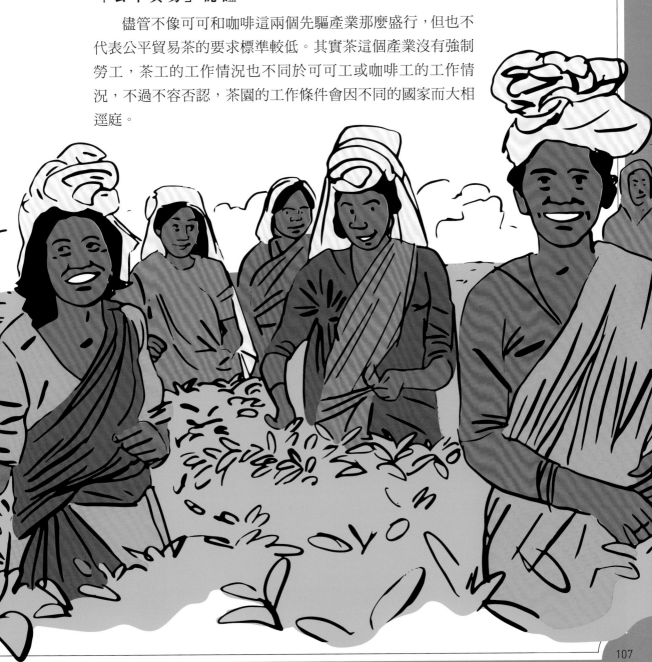

中國

中國供應的產地茶除了種類領先其他國家(達數千種類之多)之外，
年年出產的頂級產地茶都帶給最挑剔的愛茶人士至大喜悅。

消費量（飲茶量）

　　儘管中國茶什麼顏色都有（參見p81），但綠色占大宗，主要供當地飲用。中國境內就喝掉產量的三分之二，綠茶占了將近75％，紅茶和黑茶占了20％，烏龍茶占了5％。白茶和黃茶等其他產地茶量則顯得微不足道。

　　儘管乍看之下消費量（370g／每人）相對說來偏低，不過飲茶在中國人的日常生活中占舉足輕重的地位，這一點也表現在他們特殊的泡茶方式──相同茶葉回沖多次並持續一整天。每天早上，好幾億的中國人會將一撮茶葉丟入保溫杯後帶去上班，他們將不斷注入熱水，持續一天。

　　有很長一段時間，烏龍茶和普洱茶僅在南方城市（廣州）飲用，也是香港、海外華僑最常喝的茶。三十多年來，許多茶館紛紛開張，再加上中上流階級的崛起，這兩種茶風靡中國沿岸地區（經濟較富裕的地區），也造成茶價大幅上漲。

主要產地

　　產茶區樹多集中在東南省分，譬如福建、浙江、雲南、四川、湖南、湖北以及安徽等。中國有超過20個省分產茶，這些省分提供多元化的氣候、地質條件，有些地方能終年採收，有些地方則實施季節性採收。

　　生產品質優秀的上等茶地區，常位於海拔高度中等的山區──500至1200公尺──不過雲南高原區卻超過2000公尺。這些高山在中國遠近馳名，山名經常與茶有關，這跟許多擁有獨特製茶工藝的村莊會以產地茶名稱作為村名一樣。

福建

* 中國茶產量最多的省分（約占全國產量的20％）。
* 種類最多
* 各種製茶方式的搖籃（除了綠茶與黃茶之外）
* 三大著名產區：福鼎附近一帶生產最好的白茶、綠茶和茉莉花茶；盤踞在福建和江西二省之間的武夷山以生產「岩茶（烏龍茶）」和煙燻茶聞名；安溪縣則產出最好的鐵觀音。

浙江

* 中國產量第二高的省分（約占全國產量的17％）。
* 只生產綠茶，各種品質均有。
* 珠茶來自浙江，以工廠大量生產為主，但品質一般，只供外銷。同樣也來自浙江的龍井茶則是上等手製綠茶，是中國人心目中的極品。

雲南

* 近六十年來，雲南都是中國兩個主要紅茶產地之一。
* 雲南的森林中生長著世界上最為古老的茶樹。
* 雲南是茶馬古道的起點，至今依舊繼續將茶葉壓製成扁平的茶餅，以方便運送，像1500年前一般，但近幾年來茶餅的產量劇增。
* 這些茶的兩大產地因在普洱集散而得名——西雙版納傣族自治州和瀕臨瀾滄江的瀾滄縣。

安徽

* 產量雖低（約占全國產量的6％），但品質優良。
* 安徽境內名氣響亮的黃山除了出產許多上好春摘綠茶，也是享譽全球的祁門紅茶產地。

中國

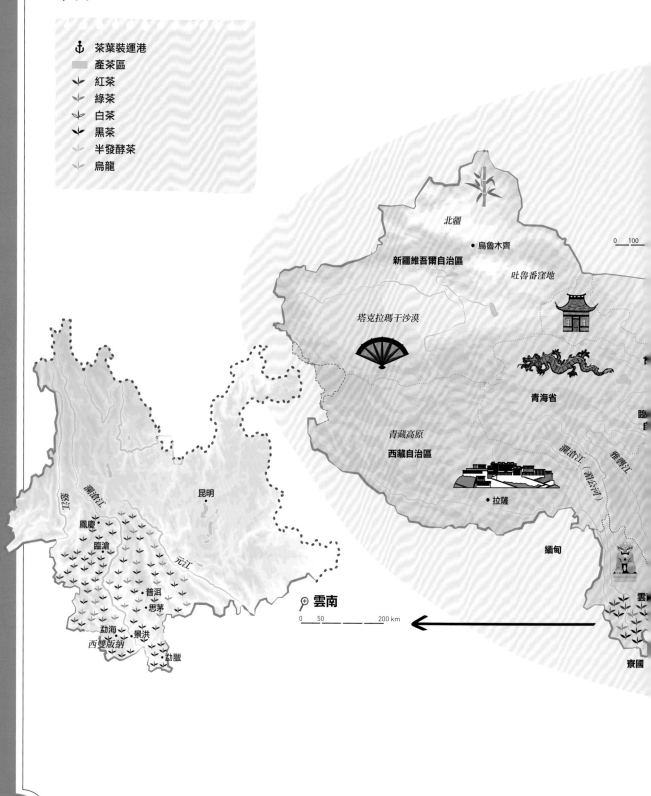

茶葉裝運港
產茶區
紅茶
綠茶
白茶
黑茶
半發酵茶
烏龍

北疆

烏魯木齊

新疆維吾爾自治區

吐魯番窪地

塔克拉瑪干沙漠

青海省

青藏高原

西藏自治區

拉薩

臨

澜滄江（湄公河）

雅魯藏江

緬甸

怒江

澜滄江

昆明

鳳慶

臨滄

元江

普洱

思茅

勐海

景洪

西雙版納

勐臘

雲

寮國

雲南

0　50　　　　　　200 km

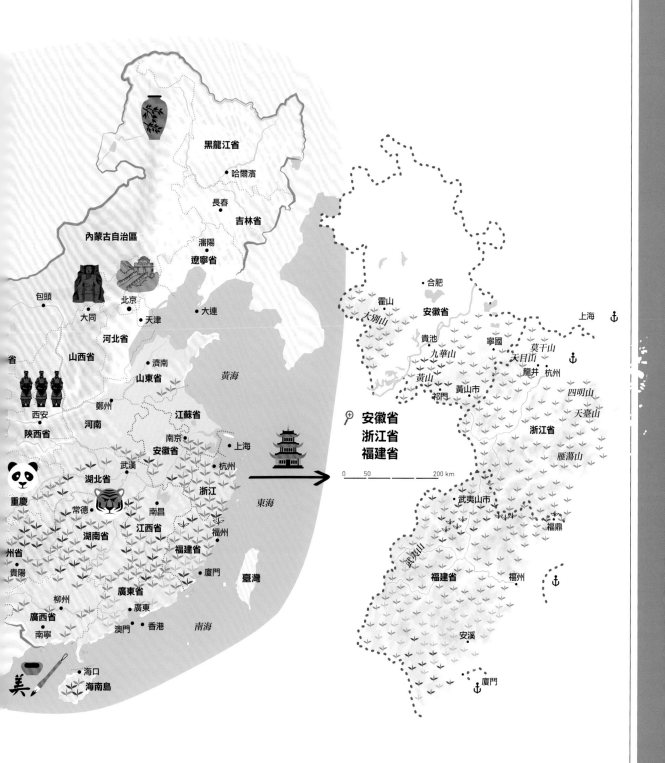

黑龍江省

哈爾濱

長春
吉林省

內蒙古自治區

瀋陽
遼寧省

包頭

大同
北京
天津
大連

河北省

山西省
濟南
山東省
黃海

省

鄭州
江蘇省
河南
南京
上海

西安
陝西省
安徽省
杭州

重慶
湖北省
武漢
浙江

州省
常德
南昌
江西省
福州
福建省

貴陽
湖南省

柳州
廣東省
廈門
臺灣

廣西省
廣東

南寧
澳門 香港
南海

美
海口
海南島

東海

合肥
安徽省

霍山
大別山

貴池
寧國
莫干山
天目山
九華山
龍井 杭州
黃山
黃山市
祁門

四明山
天臺山

浙江省

雁蕩山

🔍 安徽省
浙江省
福建省

上海

武夷山市

福鼎

武夷山

福州

福建省

安溪

廈門

0 50 200 km

臺灣

今天，臺灣飲用本地茶為主，其中又以「青茶」居多，
綠茶與茉莉花茶居次(主要在餐廳飲用)。
而近十餘年來席捲世界各地的普洱茶也在臺灣吹起流行風，
普及範圍遠遠超越愛茶內行人的小圈子。

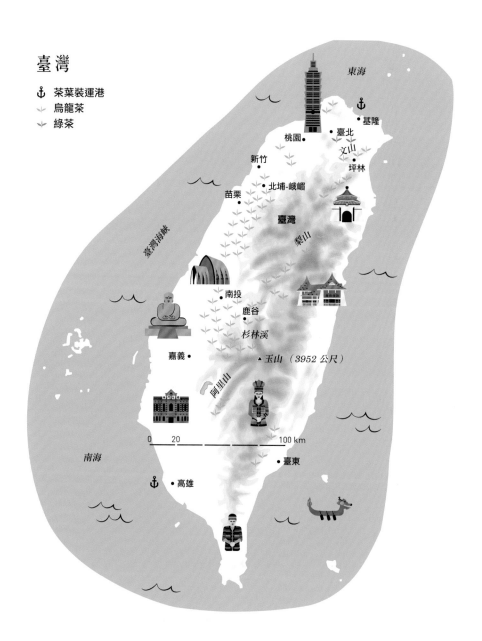

臺灣

⚓ 茶葉裝運港
🍃 烏龍茶
🍃 綠茶

東海

⚓ 基隆

桃園 ● ● 臺北
新竹 ● 文山
北埔-峨嵋 ● 坪林

苗栗 ●

臺灣

梨山

臺灣海峽

南投 ●
鹿谷 ●
杉林溪 ●

嘉義 ●

▲ 玉山（3952 公尺）

阿里山

0　20　　　　　　100 km

南海

● 臺東

⚓ ● 高雄

自1991年起，臺灣進口的茶葉量開始超過出口量，且絕大部分來自中國大陸。

跟中國大陸一樣，飲茶完全融入臺灣人的日常生活。他們常在寓所或公司特別設置一張桌子專門泡茶，作為交流、聊天的場所。他們喜歡沏泡功夫茶，臺灣的功夫茶彷彿舉行一場儀式，遠比中國大陸講究。

提供上等好茶的茶館除了提供品飲樂趣，也常會舉行豐富活動與精彩座談。這些場所充滿矛盾趣味，既是與外界隔絕、恬靜宜人的避風港，又是文化界、知識界、藝術界、商業界以及政治界等相互交會的大熔爐。

主要產地

因為有北迴歸線通過，臺灣具備栽種茶樹的理想條件：超過一半的面積海拔超過200公尺，擁有眾多高山山脈，氣候清涼潮濕，極為適合生產上等好茶。最受好評的臺灣茶是青茶，也就是半氧化茶，大致可分成三類：輕度氧化的包種茶、揉捻成珠的烏龍茶（凍頂、金萱、高山茶……），以及白毫烏龍茶。

南投縣

* 臺灣產量最高的縣市（約占50%的產量）。
* 南投縣的鹿谷鄉及麒麟湖是凍頂茶的搖籃，海拔高度500至800公尺。位於南投縣東南方的杉林溪山區海拔高度達1800公尺，是高山茶的產地。南投縣也大量生產揉捻成珠、風味強勁的烏龍茶，臺灣人慣以「烏龍」稱之，而經常造成誤會。

新北市

* 島上最大綠茶產地。
* 品質普通，除了位於新北市東南方的坪林，當地生產包種茶已有百餘年歷史，包種茶是一種輕度氧化茶。

新竹縣

* 氧化程度60％以上的茶產地。
* 出產臺灣獨特好茶——堪稱白毫烏龍絕妙極品，稱為「東方美人」，最好的產地位於北埔與峨嵋。

嘉義縣

* 約占全臺10％的產量。
* 境內的阿里山山脈是臺灣最優質的高山茶產地。茶園海拔高度介於1000至1500公尺之間。

其他縣市

* 台東、桃園與苗栗也擁有不少茶區。

日本

茶堪稱奠定日本社會的基石，它以不同形式存在，是餐廳常見的佐餐飲料（番茶、焙茶），
是營造氛圍的精緻飲料，適合三兩好友促膝茗飲（玉露、煎茶），
或成為日本茶道哲學和佛禪美學的核心元素。

茶完全融入日本文化，日文「お茶」指的是日本茶，而且肯定是綠茶，「紅茶」則指非日本當地所生產的茶，常指紅茶、烏龍茶或混合調味茶。日本也是高級大吉嶺茶、上等中國茶和台灣茶的進口大國之一。

日本自己就是主要消費國，不過產量供不應求，因此日本人，在中國大陸、印尼和越南以同樣的農法栽種茶樹並製作煎茶再賣回日本，不過不特別註明是進口茶。

主要產地

日本茶區主要分布在群島南部的本州和九州的平原或山坡地帶，緯度介於31度與36度之間，氣候偏涼，總的說來，群島的溫度與降雨量大致相當。日本當地生產的茶葉只製作蒸青綠茶。日本茶樹雖號稱有55個品種，但藪北種占絕大多數，一年採收二至四次，春摘茶最為搶手。

靜岡縣

* 靜岡縣的茶田與土耳其、喬治亞的茶田坐落於世界上緯度最高的地區，一年中有許多時候必須面對嚴峻的氣候，而這一點對靜岡茶的品質不無影響。

* 最具代表性的靜岡產地茶是煎茶，製作原料除了當地生產的茶葉外，也使用本州與九州的茶葉。

* 日本製茶工序特殊之處在於兩個流程，它們在時間上與空間上都錯開，第一個流程為製作毛茶，或稱為「荒茶」，第二個流程將荒茶再加工成精緻的成品。靜岡縣擁有占地21000公頃的茶園，占日本全國45%的產量，而日本全國採摘的茶葉有70%會送到靜岡茶廠。

京都府

* 生產規模與產量占日本全國產量最低（約3%），不過卻是日本茶藝文化的發源地，生產最名貴的抹茶、玉露與煎茶。茶園位於京都東南方的宇治。

九州

✱ 鹿兒島為日本第二大產茶區，占了22% 的全國產量，種
類涵蓋各式綠茶。九州其他地方也生產上好玉綠茶。

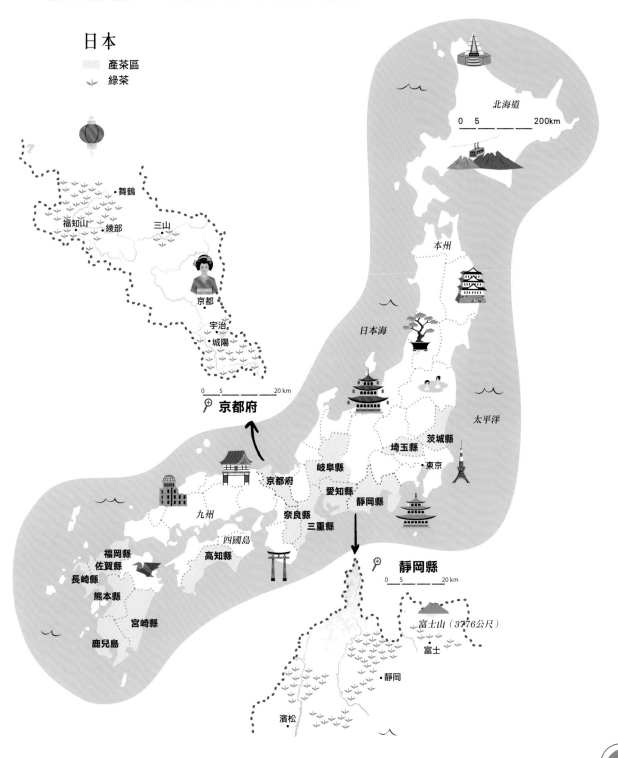

日本

- 產茶區
- 綠茶

舞鶴
福知山　綾部
三山
京都
宇治
城陽

0　5　　20 km
🔍 京都府

北海道
0　5　　　　200km

本州

日本海

太平洋

京都府
岐阜縣
愛知縣
埼玉縣　茨城縣
東京
靜岡縣

九州
奈良縣
三重縣

四國島
福岡縣　高知縣
佐賀縣
長崎縣
熊本縣
宮崎縣
鹿兒島

🔍 靜岡縣
0　5　　20 km

富士山（3776公尺）
富士
靜岡
濱松

印度

起初英國僑民為了做成外銷農產品而引進栽植，但茶卻演變成印度最重要的國民飲品。
今天印度當地消費量（1850年並不存在）便占了全國產量的80%，
雖然印度自1990年代起開始投入綠茶的生產，不過印度產茶仍以紅茶為主流。

在印度，茶是備受各個社會階層喜愛的飲料，不論貧富貴賤都喜歡喝。儘管有人仍然是英國泡茶儀式的信徒，但大多數印度人最常飲用的是將紅茶、香料和紅糖混合，再放入沸滾的全脂牛奶中浸泡的奶茶（參閱p97）。不過印度本地生產的高級產地茶（譬如大吉嶺和阿薩姆頂級採摘茶）價格對當地民眾而言太過昂貴，於是全部外銷。

主要產地

印度三大產茶區為大吉嶺、阿薩姆與尼爾吉里。雖然還有別的產地，不過論質論量都不能與之比擬。

大吉嶺

* 大吉嶺的產地茶（只占全國產量的1%）是印度茶中名氣最響亮、品質最優秀者。
* 海拔高度介於400～2500公尺之間，擁有87座茶園，只生產 orthodoxes 傳統紅茶，也生產少量的烏龍和綠茶。生產的產地茶品質優劣不一；從普通茶至高級產地茶都有，最低價到最高價可相差到100倍。
* 由於售價昂貴，大吉嶺茶以外銷為主，也因為太受歡迎，仿冒茶數量之多，為其他產地茶望塵莫及。
* 一年四次採摘所生產的產地茶各俱風姿，最受歡迎的是春摘茶和夏摘茶，而雨季茶（七～八月）品質較差。

阿薩姆省

* 位於印度東北部，介於孟加拉、緬甸和中國之間，阿薩姆省海拔高度低，土壤非常肥沃，布拉馬普特拉河貫穿全省，直到19世紀仍覆蓋著茂密森林。今天有幾乎一半的印度茶來自阿薩姆省。一年採摘四次（春摘、夏摘、雨季、冬摘），不過春摘茶很少見，也遠不如夏摘茶珍貴。產季主要從四至十月為止，除了面積廣闊的產茶區（常占地500公頃以上），另有大約40000座獨立農場生產茶葉再賣給茶廠。

尼爾吉里

* 位於印度南部，是印度第二大產茶省分，不同於大吉嶺和阿薩姆，終年可以持續不斷採茶。該省幾乎只生產CTC紅茶，茶葉品質不佳，優良茶區也屈指可數。

坎格拉

* 19世紀時英國人率先在這個臨近喀什米爾的地區植茶。近年來已有茶園開始生產上等好茶。

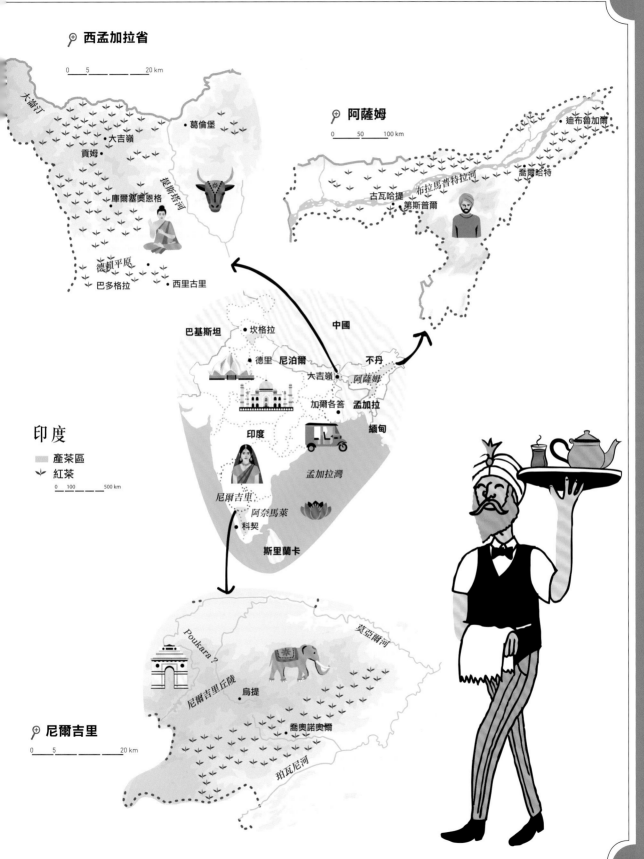

⌕ 西孟加拉省

0 5 20 km

大福河

葛倫堡

大吉嶺
貢姆

提斯塔河

庫爾塞奧恩格

德賴平原

巴多格拉 西里古里

⌕ 阿薩姆

0 50 100 km

迪布魯加爾

喬爾哈特

布拉馬普特拉河

古瓦哈提
第斯普爾

巴基斯坦 坎格拉

中國

德里 尼泊爾

不丹

大吉嶺 阿薩姆

加爾各答 孟加拉

緬甸

印度

孟加拉灣

印度

產茶區
紅茶

0 100 500 km

尼爾吉里

阿奈馬萊

科契

斯里蘭卡

Poukara ?

莫亞爾河

尼爾吉里丘陵 烏提

喬奧諾奧爾

珀瓦尼河

⌕ 尼爾吉里

0 5 20 km

尼泊爾

尼泊爾以生產紅茶為主，絕大多數用來生產茶包，
不過高級產地茶占總產量的六分之一。

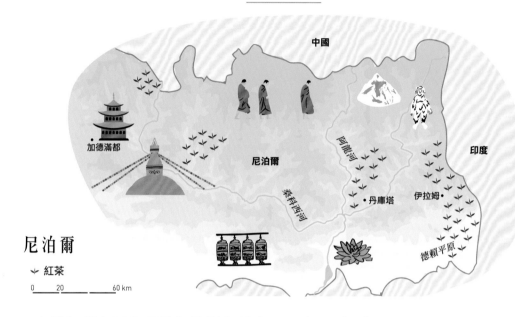

尼泊爾

↘ 紅茶

0　20　　　　60 km

上等紅茶主要生產於伊拉姆和丹庫塔，它們通常價格昂貴，只供外銷。伊拉姆位於尼泊爾東部，當地採收的茶葉有一部分並未留在當地製茶，而是走私到印度邊境的大吉嶺，被某些茶園有恃無恐地買下，再混合當地採收的茶葉以增加產量。

主要產地

尼泊爾有三大產區：德賴平原、伊拉姆和丹庫塔。

* **德賴平原**生產的茶品質平庸，主要做成CTC茶。

* **伊拉姆**的茶品質不錯，不過以模仿大吉嶺自足。

* **丹庫塔**生產的茶最好：當地茶田歷史介於15～20年之間，茶樹都很年輕，品種優良，生長在海拔高度1200～2200公尺的地區。

伊拉姆和丹庫塔的採摘期與大吉嶺相同，在這兩個省分裡，小茶農扮演重要角色，因為當地沒有英國模式下的大莊園。在這些山區，茶樹栽植採取「固有的」農法，並考量到周遭的森林。

斯里蘭卡

斯里蘭卡幾乎只生產紅茶，而且大部分採用orthodoxe 傳統製茶法，
1990年代引進CTC製法，但產量不超過總產量的10%。
不過，幾乎全部的茶都會送進Rotorvane揉切而造成傷害。

斯里蘭卡是世界主要產茶大國，將大約95％的產量送往國外銷售。島上茶園隨處可見，奇怪的是，當地的社交生活卻不見茶的蹤影。雖然平均每人一年飲茶量（1.2公斤）顯示飲茶習慣的存在，不過不同於其他產茶國家，斯里蘭卡沒有屬於這個飲料的文化與習俗。

主要產地

雖然面積不廣，斯里蘭卡氣候多元且壁壘分明，每年有兩次雨季。因為每個茶區處於不同季節帶，採摘期也迥然不同。

總共有六個主要產茶區：加爾、拉納普拉、坎地、努瓦拉埃利亞、汀布拉及烏巴。

斯里蘭卡茶區的產地風土條件不如海拔高度來得重要（從與海平面等高直到2200公尺）。

種植在海拔高度600公尺以下的茶稱為低地茶（low grown），600～1200公尺稱中地茶（mid grown），1200公尺以上稱高地茶（high grown），而高地茶常被視為品質最好的茶，不過這種看法未必被茶界人士普遍接受。

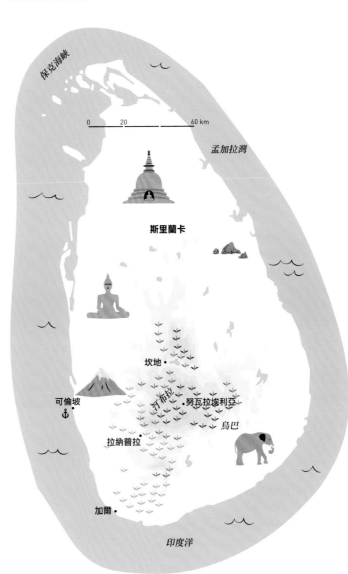

斯里蘭卡

⚓ 茶葉裝運港

紅茶 ⇄
- 低地茶（海拔高度600公尺以下）
- 中地茶（海拔高度600～1200公尺）
- 高地茶（海拔高度1200公尺以上）

南韓

雖然擁有數百年的飲茶歷史，但南韓並不是產茶王國，更稱不上消費大國。
不過在善於維護歷史文化的韓國人心目中，飲茶仍然占有重要地位。
自1945年起，他們再度把飲茶納入文物資產。

韓國茶以內銷為主，品質精良，價格不菲，常被做成禮盒或在重大場合舉行隆重儀式時飲用。

韓國茶除了竹露茶外，其餘都是綠茶，春季採摘茶葉後依據不同方式製茶。

煎茶是一種蒸青綠茶，近似日本煎茶，四月初採摘並製茶。同時期還有雨前茶，捲成美麗的螺旋形的茶葉。細雀茶比較晚，約五月中旬生產，使用的葉片較不細嫩（一心二葉）。

主要產地

可分成三大產區，均位於南韓南部。

* 古老產茶區位於**慶尚南道**，主要在河東四周，附近的智異山坡上有韓國歷史最悠久的茶園。
* 稍微往西的全羅南道的**寶城郡**是南韓另一個重要產茶區。
* 第三個產區是**濟州島**，島上有最賞心悅目的茶園。這座自然原始的火山島匯集所有有益茶樹生長的條件：優質的土壤、溫煦潮濕的氣候、陽光普照、雨量充沛。

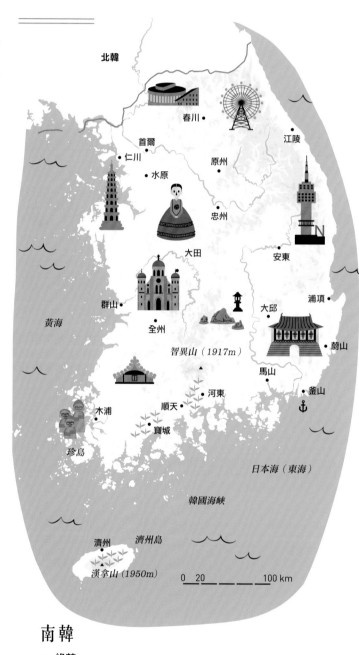

北韓

春川

首爾
仁川

江陵

原州

水原

忠州

大田

安東

群山

浦項

大邱

全州

智異山（1917m）

蔚山

馬山

河東

釜山

木浦

順天

寶城

珍島

黃海

日本海（東海）

韓國海峽

濟州　濟州島

漢拏山（1950m）

0　20　　　　　100 km

南韓

綠茶

茶葉裝運港

亞洲其他產茶國家

除了上述主要產茶大國外，亞洲另有十幾個國家也生產茶葉。
有些國家的茶樹栽培深受中國影響，譬如泰國或寮國；
有些國家則受到殖民主義或後殖民主義的衝擊，如馬來西亞、印尼或孟加拉。
我們可以看到，這些國家的茶樹栽植對經濟結構造成重大影響。

泰國

1980年代由定居於泰北美斯樂的華人團體引進茶樹栽植。源自台灣的茶樹與技術，製作出品質精良、數量不多的半氧化茶。

寮國

寮國南部一些小咖啡農受到咖啡行情下跌打擊，開始在咖啡樹間栽種茶樹開發財源。寮國北部與中國交界處的茶園歷史比較久遠，利用野生茶樹的茶葉製作緊壓茶。

緬甸

處於茶藝文化的發源地；約位於中國與寮國交界處，矗立一片野茶樹林，很久以前，緬甸人便懂得採茶做茶。

茶園栽植（製茶）在緬甸北部與東部山區也特別發達，受茶產地鄰居雲南（中國）的製茶方法影響深遠。

其他國家

越南
馬來西亞
印尼
孟加拉
巴布亞紐幾內亞

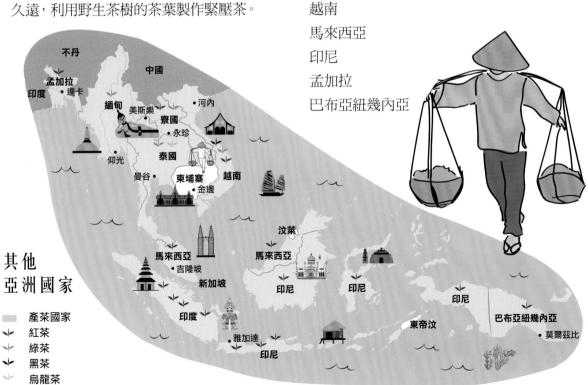

**其他
亞洲國家**

- 產茶國家
- 紅茶
- 綠茶
- 黑茶
- 烏龍茶

非洲

非洲引進茶樹栽培可追溯到十九世紀末，最早種茶的國家是馬拉威和南非，
英國人在當地製茶以便保障茶源供應不虞匱乏。後來德國殖民政府追隨英國模式，
開始在喀麥隆山坡和坦尚尼亞耕種茶園。二十世紀期間，有更多非洲國家相繼投入茶葉栽培，
今天，非洲在世界茶葉市場上扮演舉足輕重的角色。

主要產茶國家

肯亞
馬拉威
烏干達
蒲隆地
坦尚尼亞
莫三比克
盧旺達
辛巴威
衣索比亞
喀麥隆
剛果
模里西斯島
南非
尚比亞
留尼汪島
馬達加斯加
馬利
塞席爾

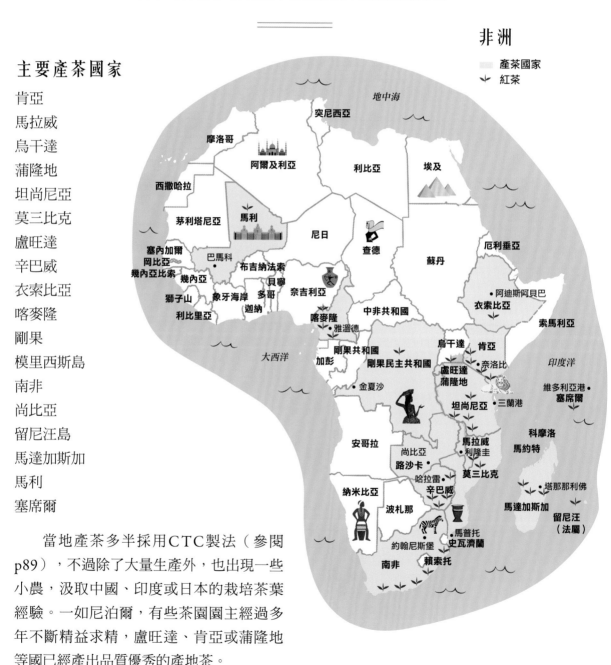

非洲

▨ 產茶國家
↘ 紅茶

當地產茶多半採用CTC製法（參閱
p89），不過除了大量生產外，也出現一些
小農，汲取中國、印度或日本的栽培茶葉
經驗。一如尼泊爾，有些茶園園主經過多
年不斷精益求精，盧旺達、肯亞或蒲隆地
等國已經產出品質優秀的產地茶。

鄰近黑海與裏海的國家

茶透過不同貿易路線引進，剛開始時只是一種來自遙遠國度的消費品，後來才開發培植。

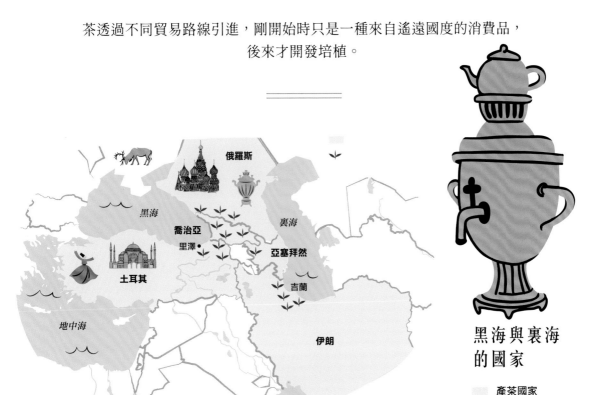

黑海與裏海的國家

- 產茶國家
- 紅茶

茶透過蒙古人與絲路商隊到達俄羅斯、土耳其、波斯、吉爾吉斯、土庫曼與烏茲別克。十九世紀末年及二十世紀初期，在經過多年試驗後終於在黑海與裏海之間的山區成功種植茶樹。

俄羅斯茶

伊朗、土耳其、俄國等地使用一種有加熱裝置的俄式茶炊泡製紅茶，這些國家自己生產的茶大部分僅供自銷。前蘇聯時代喬治亞的產茶量曾經世界排名第五。這個地區的茶——有時因為使用茶炊而稱為「俄羅斯茶」——不能和「俄羅斯風味茶」混為一談，後者指的是融合數種中國紅茶的混合調配茶，有的添加香料有的不加香料，十九世紀末風行於俄國宮廷。

土耳其

土耳其為世界第六大產茶國，除了供應國內飲用，還有一小部分做外銷。與這個區域其他國家無異，土耳其的飲茶風氣比茶葉栽培更早。十六世紀時茶就被引進奧圖曼宮廷，不過一直到1920年代才從蘇聯引進種子種植茶樹。土耳其的茶田規模小，主要位於黑海南岸。

這個地區的產茶國家還有伊朗、喬治亞、亞塞拜然、蒙特內哥羅以及俄羅斯。

南美洲

歐洲消費者對南美洲茶很陌生，這些茶無法與亞洲上等產地茶相提並論，
都是充滿「英倫品味」特徵的紅茶，主要作為北美茶包廠和蘇打飲料廠的原料。

阿根廷

茶產量世界排名第九，是南美最重要的產茶地，生產的茶也最具特色。然而一般人最常把阿根廷和巴西與瑪黛茶聯想在一起。

其他國家

祕魯	厄瓜多
玻利維亞	巴西
瓜地馬拉	薩爾瓦多
巴拉馬	哥倫比亞

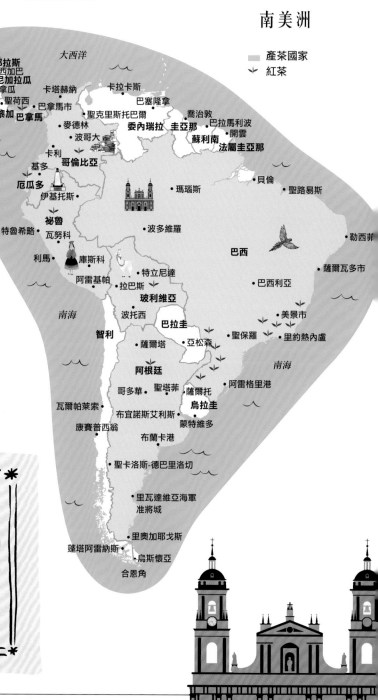

南美洲

- 產茶國家
- 紅茶

瓜地馬拉
瓜地馬拉市
宏都拉斯
德古西加巴
薩爾瓦多
馬拿瓜
尼加拉瓜
聖荷西
巴拿馬市
哥斯大黎加
巴拿馬
大西洋
卡塔赫納
卡拉卡斯
巴塞隆拿
聖克里斯托巴爾
喬治敦
巴拉馬利波
委內瑞拉
圭亞那
蘇利南
開雲
法屬圭亞那
麥德林
波哥大
卡利
哥倫比亞
基多
貝倫
聖路易斯
厄瓜多
伊基托斯
瑪瑙斯
勒西菲
祕魯
特魯希略
瓦努科
波多維羅
利馬
庫斯科
巴西
薩爾瓦多市
阿雷基帕
特立尼達
拉巴斯
巴西利亞
玻利維亞
波托西
巴拉圭
美景市
里約熱內盧
智利
薩爾塔
亞松森
聖保羅
阿雷格里港
南海
阿根廷
哥多華
聖塔菲
薩爾托
烏拉圭
阿雷格里港
瓦爾帕萊索
布宜諾斯艾利斯
蒙特維多
康賽普西翁
布蘭卡港
聖卡洛斯-德巴里洛切
里瓦達維亞海軍准將城
里奧加耶戈斯
蓬塔阿雷納斯
烏斯懷亞
合恩角
南海

植物萃取裡的茶成分

出現在許多氣泡飲料標籤上，神祕兮兮的植物萃取成分，其實就是茶，有時也會和瓜拿納混合在一起。因此所有愛喝可樂的人不知不覺中也喝下不少茶。

世界茶區不同的社會經濟模式

從尼泊爾一位茶農帶著全家人耕種幾畝地的小茶園，
到中國大陸政策放寬後新興崛起的中型茶園，或斯里蘭卡一望無際的大茶園，
世界各產茶地區發展出大異其趣的社會經濟模式。

多種運作方式（組織系統）

✴ 茶農採摘茶葉

在亞洲許多國家，家族經營的小型製茶廠在茶葉產銷經濟活動中扮演重要角色。茶農在私人土地上耕種茶園、採收茶葉。有時候他們的工作僅止於此——這也是中國、斯里蘭卡或尼泊爾最常見的方式——他們將新鮮茶葉賣給當地茶商，也經常賣給擁有更大型茶園與製茶設備的茶農。

✴ 茶農互助合作

茶農們成立合作社，茶園相鄰的茶農共同投資製茶設備與工具，如此一來，茶農就能利用自己採摘的茶葉製茶再賣給盤商，日本、印度及尼泊爾常見這種模式。

✴ 茶農採收並自行製茶

中國和台灣常見另一種情況：茶農獨力投資設備器材製茶，再賣給盤商、出口商，或直接賣給茶行。

✴ 企業種茶與製茶

在印度、斯里蘭卡和中國，小茶農與大型企業共存共榮，大型茶田的面積可到數百、數千公頃之廣，雇用的茶工達數千人之多。

印度次大陸的大型茶園常由家族性或國際性企業經營。茶葉公司沒有土地所有權，只能向國家長期租地使用，同時得遵從相關規定，負責照顧雇工居住、健康與教育。

自二十世紀開始，中國政府有計畫產茶，但這些茶不供應內地，只做外銷（珠茶、紅茶、煙燻茶）。許多大茶廠也就應運而生。

125

五

産地茶種類

有銀針、白牡丹、白毫銀針。↘

中國白茶

中國白茶以「大白」的茶樹品種製成，之所以稱為「大白」，因為嫩芽長滿絨毛，
非常纖柔又生津止渴，白茶極為珍貴，必須花心思沖泡才能展現風華。

白茶 ✽ 中國（福建）✽ 摘期為三月～四月初

═══════

如何沖泡？

　　評鑑杯組：以70℃的水浸潤5～10
分鐘。

　　蓋盅：在茶盅放入茶葉至半滿，別
擠壓茶葉，倒入降溫至70℃的水，倒掉
第一泡（浸潤10秒），接著回沖，浸
潤數十秒左右，每次回沖浸潤的時間越
來越長。

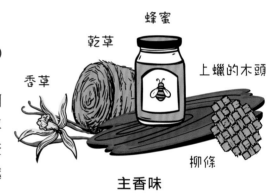

蜂蜜
乾草
上蠟的木頭
香草
柳條
主香味

香氣特徵

特徵：植物──木質
茶色：麥稈
澀度：長時間浸潤後，帶有微弱澀感。
滋味：淡淡甜味。

美味搭檔

　　水果沙拉

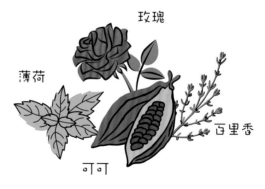

玫瑰
薄荷
可可
百里香
次香味

有太平猴魁、黃山毛峰、黃花雲尖、龍井、碧螺春等。

中國春摘綠茶

極受茶友喜愛，清明——即「鬼節」（4月5日）——前後採摘，
中國春摘茶提供多種茶葉形狀（摺狀、條索狀、螺狀、揉捻……），
每個茶村有特有的傳統與工藝。

綠茶 ✳ 中國（福建、浙江、江蘇、安徽……）

═══════

如何沖泡？

評鑑杯組：以75℃的水浸潤4分鐘。

蓋盅：依喜好，採多次回沖（四次），每次浸潤時間短暫（30至40秒），或只單次沖泡，浸潤時間較長（3至4分鐘）。

香氣特徵

特徵：植物——果香
茶色：淡金
澀度：微弱澀感。
滋味：酸味和淡淡鮮味，時有一絲苦味。

美味搭檔

清蒸魚

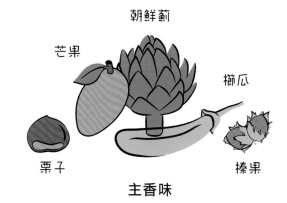

朝鮮薊　芒果　櫛瓜　栗子　榛果

主香味

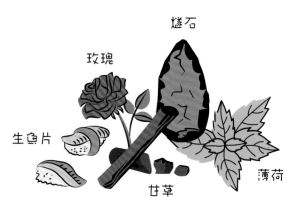

燧石　玫瑰　生魚片　甘草　薄荷

次香味

有新茶（Shincha）、
一番茶、煎茶並加上茶園或茶農的名字。

日本春摘綠茶

每年登場的春摘茶（日本叫一番茶）莫不讓全日本的茶友引領期盼、蠢蠢欲動，
「新茶」以異常嬌嫩、新鮮的芽葉製成，絕對能引發一場味覺饗宴。

綠茶 ✱ 日本（靜岡、宇治、鹿兒島……）✱ 四月採摘

如何沖泡？

評鑑杯組：以75℃的水浸潤2分鐘。

急須壺：參閱p66。

香氣特徵

特徵：植物——碘
茶色：淡綠
澀度：無
滋味：微苦，用急須壺沖泡後苦味
　　　更重。

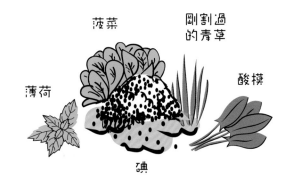

菠菜　剛割過的青草　薄荷　酸模　碘

主香味

美味搭檔

海鮮拼盤

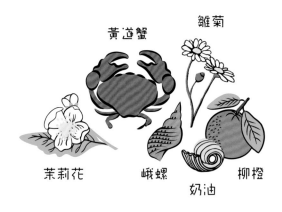

黃道蟹　雛菊　茉莉花　峨螺　奶油　柳橙

次香味

你有時會發現，
抹茶名稱底下附有等級與茶名。

抹茶

抹茶是日本茶道的用茶，由「碾茶」茶葉製成，但不像製作玉露那樣把茶葉揉捻成針狀，而是經由石磨碾磨後製成細粉末，並得出翠玉般的色澤，今天抹茶被大量用在料理上。

綠茶 ✽ 日本（宇治、靜岡）✽ 四月採摘

如何沖泡？

攪拌：參閱p64～65。

香氣特徵

特徵：植物——碘
茶色：深綠
澀度：輕微澀味
滋味：苦

菠菜
水芹
海藻
酸模

主香味

美味搭檔

杏仁膏做成的甜點

牛奶
可可
薄荷
香草

次香味

也叫做「Bancha Hojicha」、「焙茶（Houjicha）」。

焙茶

1920年代，在京都開始像烘焙咖啡豆般烘焙綠茶，高溫下烘焙數分鐘。
焙茶風行日本各地，生魚片餐廳幾乎都會供應這種綠茶。

焙綠茶 ✱ 日本（鹿兒島）✱ 九月採摘

如何沖泡？

評鑑杯組：以95℃的水浸潤4～5分鐘。

容量300㎖的茶壺：置入15g的茶葉，倒入95℃的水浸潤30秒。

香氣特徵

特徵：果香──木質──燒烤
茶色：桃花心木
澀度：無
滋味：微甜

美味搭檔

壽司和生魚片

松木　香草

桑椹　雪松

主香味

杏桃　烤魚　肉桂

梅乾　蜜餞

次香味

煎茶、濟州島茶、細雀茶。

南韓綠茶

介於日本綠茶(圓潤並具有豐富的植物香氣)和中國綠茶(帶有礦物水果味)之間，
南韓綠茶是極為精緻的好茶，但在韓國以外不太為人知曉。

綠茶 ✳ 南韓（濟州、河東）✳ 五～六月採摘

如何沖泡？

評鑑杯組：以75℃的水浸潤4分鐘。

容量300㎖的茶壺：8～10g的茶葉，倒入75℃的水浸潤3～5分鐘。

香氣特徵

特徵：植物──海洋
茶色：鮮綠
澀度：輕微澀味
滋味：鮮味和微酸

美味搭檔

新鮮麵條

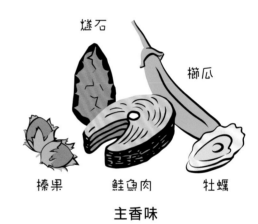

燧石
櫛瓜
榛果　　鮭魚肉　　牡蠣

主香味

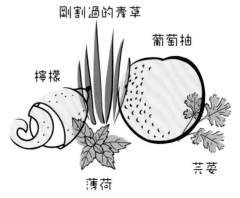

剛割過的青草
葡萄柚
檸檬
薄荷
芫荽

次香味

尼泊爾綠茶

十五年來，尼泊爾生產香醇好茶，首先在丹庫塔(Dhankuta)，接著在伊拉姆(Ilam)，都是手工茶，種類繁多(白茶、綠茶、紅茶、烏龍茶)，均來自年輕優良品種。

綠茶 ✳ 尼泊爾（伊拉姆與丹庫塔谷地）
春夏期間採摘

如何沖泡？

評鑑杯組：以80℃的水浸潤3～4分鐘。

容量300㎖的茶壺：8～10g的茶葉，倒入80℃的水浸潤3～4分鐘。

香氣特徵

特徵：植物──礦物──果香
茶色：淡黃
澀度：稍微澀味
滋味：一點酸味和苦味

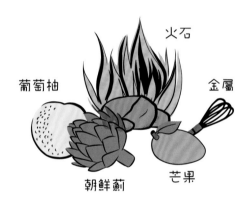

主香味

（火石、金屬、芒果、朝鮮薊、葡萄柚）

美味搭檔

烤魚

次香味

（青草莖、香草、麵包皮、八角）

包種、凍頂、高山茶、金萱。

臺灣輕氧化烏龍茶

氧化程度10～40％ 堪稱臺灣烏龍茶的代表。除了茶葉稍微搓揉的包種之外，
其他茶都揉捻成珠狀，用功夫茶法回沖數次後才逐漸舒展。
其中的極品來自中部山區，被稱為高山茶。

半氧化茶 ✳ 臺灣（新北、南投和嘉義）
春季與冬季採摘

═════════

如何沖泡？

評鑑杯組：以95℃的水浸潤6
～7分鐘。

功夫茶：連續回沖4～6次，每
次20～40秒。

香氣特徵

特徵：植物──花香
茶色：金黃
澀度：輕微澀味
滋味：一點酸味，時而微甜

風信子
玫瑰
剛割過
的青草
杏仁奶油餅　奶油

主香味

美味搭檔

以鮮奶油做成的甜點（烤布
蕾、烤布丁……）

茴香
百里香
薄荷　　柳橙　　香草

次香味

安溪鐵觀音、黃金桂、鐵觀音。

中國輕氧化烏龍茶

這些茶的鼻祖甚為古老(清朝)，十多年來風靡中國，氧化程度低(10％)，
由兩款香氣馥郁的茶葉製成帶有濃郁花香的產地茶。

半氧化茶 ✳ 中國（福建）
春季與秋季採摘

如何沖泡？

評鑑杯組：以95℃的水浸潤6
～7分鐘。

功夫茶：連續回沖4～6次，每
次20～40秒。

香氣特徵

特徵：花香——奶香
茶色：金黃
澀度：無
滋味：一點苦味

美味搭檔

新鮮水果

鈴蘭　金合歡　百合
雛菊　紫藤

主香味

蜂蜜　奶油
香草　茉莉花
太妃醬

次香味

白毫烏龍、東方美人、蜜香烏龍。

臺灣高氧化烏龍茶

這些烏龍茶的氧化程度高達70%，獨特的芳香部分起因於一起意外：
茶葉被一種昆蟲咬食，這種浮塵子又叫做小葉綠蟬，牠們的咬痕阻止嫩芽繼續成長，
同時改變茶葉化學成分，使得茶葉氧化後產生非常獨特的滋味，兼具水果與木質芳香。

高氧化茶 ✱ 臺灣（新竹）
夏季採摘

═══

如何沖泡？

評鑑杯組：以95℃的水浸潤
6～7分鐘。

功夫茶：連續回沖5～7次，
每次20～40秒。

香氣特徵

特徵：木香——果香
茶色：紅銅
澀度：無
滋味：無

美味搭檔

上等巧克力

玫瑰　柳條　天竺葵
梅乾　無花果　香草

主香味

甘草　皮革　肉桂
杏桃　葡萄乾

次香味

鳳凰、單叢、肉桂香、蜜蘭香。

單叢烏龍

產地位於廣東省鳳凰鎮山區，而茶名透露它們遵循與現代農法迥然不同的傳統古法栽培，
每一株茶樹製作的產地茶滋味獨具(單叢)，從高齡數百年的茶樹採收珍貴的茶葉後，
都利用這種方式製茶。

半氧化茶 ✳ 中國（廣東）✳ 四月～五月採摘

如何沖泡？

評鑑杯組：以95℃的水浸潤6
～7分鐘。

功夫茶：連續回沖5～7次，每
次浸潤20～40秒。

香氣特徵

特徵：花香——果香
茶色：紅銅
澀度：澀味明顯
滋味：微苦

紫藤　芒果
梧桲　香草　梔子花　杏桃

主香味

美味搭檔

塔帕斯

青草莖
鼠尾草　薄荷　柳橙

次香味

有武夷岩茶、大紅袍、小紅袍。

大紅袍

來自福建省武夷山北方，大紅袍為中國神茶之一，
因其茶樹叢為紅色而取名大紅袍（紅色大長袍），另有小紅袍（紅色小長袍），
取同茶樹較小葉片製成。

半氧化茶 ✳ 中國（福建）✳ 五月中旬採摘

═══

如何沖泡？

評鑑杯組：以95℃的水浸潤6～7分鐘。

功夫茶：連續回沖，每次浸潤30～60秒，回沖次數不拘。

香氣特徵

特徵：果香——烘焙味
茶色：桃花心木
澀度：微澀
滋味：無

美味搭檔

瑪德蓮娜蛋糕

菸草
肉桂
炒咖啡豆　桑椹　梅乾

主香味

皮革　檀香
桂花　杏桃

次香味

大吉嶺、尼泊爾春摘茶，不一定標示茶樹品種AV2，
當產地特別而明確時會標示茶園名稱。

喜馬拉雅(大吉嶺)茶樹品種「AV2」

大吉嶺和尼泊爾的春摘茶品質深受採摘前的氣候狀況和茶樹品質所影響。
數十年來新闢的茶區(尼泊爾)或十九世紀時英國人改造茶園，
栽種了許多新茶樹品種，其中品種AV2能生產品質優異的好茶。

紅茶 ＊ 印度（大吉嶺）和尼泊爾（丹庫塔、伊拉姆）
三月～四月採摘

如何沖泡？

評鑑杯組：以85℃的水浸潤3
分鐘。

300㎖茶壺：置入8～10g茶
葉，以85℃的水浸潤3分鐘。

香氣特徵

特徵：花香──植物──果皮
茶色：金
澀度：細微澀感
滋味：少許酸味和細微苦味

割過草皮　玫瑰
檸檬
布里歐麵包
主香味

美味搭檔

干貝

天竺葵
香草　桔子花
芒果　苦杏仁
次香味

標示著「musk」或「muscatel」的大吉嶺、尼泊爾夏摘茶，如果產地優良且得到認證也會註明莊園名稱。

喜馬拉雅「麝香葡萄」

「muscatel」指的是會發出麝香葡萄果香的紅茶，
這個珍貴罕見的特色其實無關乎茶農的製茶技術、風土條件或茶種，
而該歸功於一種葉蟬，牠可說是臺灣小綠葉蟬(參閱 p137)的表親，
能促使茶葉成分發生變化，而導致如此別致的馨香。

紅茶 ✱ 印度（大吉嶺）和尼泊爾（丹庫塔、伊拉姆）
五月～六月採摘

如何沖泡？

評鑑杯組：以85℃的水浸潤4分鐘。

300㎖茶壺：置入8～10g茶葉，以85℃的水浸潤4～5分鐘。

香氣特徵

特徵：木香──果香
茶色：紅銅
澀度：細微澀感
滋味：微酸和微苦

玫瑰　蜂蜜　麝香葡萄　上蠟的木頭　黃香李

主香味

美味搭檔

白肉或禽肉

天竺葵　香草　咖啡豆　桑椹

次香味

141

當產地特別而明確時會標示莊園名稱。

阿薩姆OP（全葉茶）

阿薩姆堪稱最能代表「英倫品味」的茶，強勁(飽滿)、辛香、單寧、澀味，
加少許奶油也好喝。金黃色的茶葉辨識度高，
阿薩姆茶的分級與大吉嶺或斯里蘭卡相同（OP、BOP、FOP，參閱p 88～89）

紅茶 ✳ 印度（阿薩姆）☆五月～六月採摘

═══════════

如何沖泡？

　　評鑑杯組：以95℃的水浸潤4分鐘。

　　300㎖茶壺：置入8～10g茶葉，以95℃的水浸潤4分鐘。

香氣特徵

特徵：蜜香──木香──香料
茶色：紅銅
澀度：明顯澀感
滋味：微苦

美味搭檔

　　藍黴乳酪

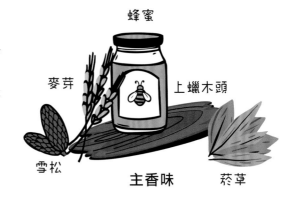

蜂蜜
麥芽
上蠟木頭
雪松
主香味
菸草

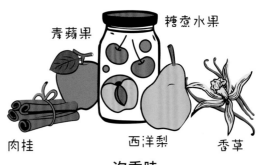

青蘋果
糖煮水果
肉桂
西洋梨
香草
次香味

雲南紅茶

雲南紅茶——又叫「外科醫生茶」，因為雖有刺激性卻不會引起焦慮，
與祁門紅茶都是中國最好的紅茶。香氣濃郁且沒什麼苦味，
因此接受度高，依茶葉細緻、芽尖品質，分級眾多，最高級的是雲南金針。

紅茶 ✳ 中國（雲南）✳ 三月～十一月採摘

═══════

如何沖泡？

評鑑杯組：以85℃的水浸潤4分鐘。

300㎖茶壺：置入8～10g茶葉，以85℃的水浸潤3～4分鐘。

香氣特徵

特徵：木香──蜜香
茶色：紅褐
澀度：細微澀感
滋味：無

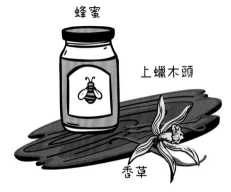

蜂蜜

上蠟木頭

香草

主香味

美味搭檔

牛排和野味

菇

青苔

柳條

皮革

次香味

 帝王祁門、祁門毛峰、祁紅功夫茶。

中國祁門

祁門，安徽省的小城鎮，位於黃山南麓，生產的綠茶舉世聞名。
紅茶生產歷史能追溯至1880年，比雲南紅茶更古老，滋味甘醇、獨特。
祁門紅茶散發與眾不同的香氣，揉合動物味與甜食味。

紅茶 ✽ 中國（安徽）☆五月～八月採摘

═══

如何沖泡？

評鑑杯組：以85℃的水浸潤4分鐘。

300㎖茶壺：置入8～10g茶葉，以85℃的水浸潤3～5分鐘。

香氣特徵

特徵：木香──可可香

茶色：紅銅

澀度：細微澀感

滋味：無

美味搭檔

巧克力點心

主香味

次香味

南韓竹露紅茶

竹露紅茶是南韓生產的唯一一款紅茶，堪稱韓國茶的極品。
竹露紅茶來自一位充滿熱情的茶農趙允錫之手，
他出身製茶世家，急欲走出綠茶傳統，十年前嘗試製作紅茶，
這一試非同小可，馬上做出好茶：竹露紅茶被推崇為世界上最好的紅茶之一。

紅茶 ✳ 南韓（河東）✳ 五月採摘

如何沖泡？

評鑑杯組：以85℃的水浸潤4
分鐘。

300㎖茶壺：置入6～8g茶葉，
以90℃的水浸潤4分鐘。

香氣特徵

特徵：奶香──可可香
茶色：紅銅
澀度：無
滋味：淡淡甜味

美味搭檔

紅果點心

蜂蜜　牛奶　可可　香草

主香味

上蠟木頭　百合　蜜餞

次香味

如果產地優良且得到認證便會註明莊園名稱。

斯里蘭卡FBOPFEXS紅茶

有些處心積慮想提升紅茶品質的斯里蘭卡茶農體認到，
許多愛茶人士飲茶時不會添加牛奶，因此轉而生產不如當地高海拔茶強勁、
卻更為芳香馥郁的紅茶，赫赫有名的「Flowery Broken Orange Pekoe
Finest Extra Special」(特級碎紅茶)於是問世，這款等級獨特的紅茶外銷成績斐然。

紅茶 ✱ 斯里蘭卡（低海拔區）✱ 按照高度五月～十一月採摘。

如何沖泡？

評鑑杯組：以85℃的水浸潤3
分鐘。

300㎖茶壺：置入8～10g茶
葉，以95℃的水浸潤3分鐘。

香氣特徵

特徵：木香——果香——香草
茶色：桃花心木
澀度：細微澀感
滋味：微酸和微苦

美味搭檔

羔羊

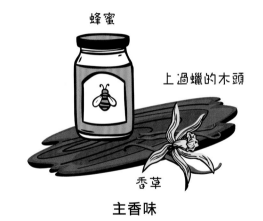

蜂蜜

上過蠟的木頭

香草

主香味

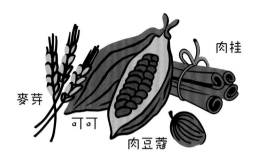

麥芽

可可

肉桂

肉豆蔻

次香味

正山小種、白毫銀針。

福建煙燻紅茶

這款煙燻茶享譽全球，常被世人推崇為中國最頂級的產地茶，
常因不同特徵而各顯風姿：摘下的茶葉細緻程度、煙燻味較濃或較淡……
但無論如何，茶葉具有的芳香成分都會屈於下風。
因此，煙燻茶常取老葉或「小種」製成，咖啡因含量甚低。

紅茶 ✳ 中國（福建）✳ 四月～十一月採摘。

====

如何沖泡？

評鑑杯組：以95℃的水浸潤4
分鐘。

300㎖茶壺：置入8～10g茶
葉，以95℃的水浸潤3～5分鐘。

香氣特徵

特徵：煙燻
茶色：琥珀
澀度：無
滋味：微苦

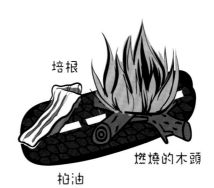

培根

柏油

燃燒的木頭

主香味

美味搭檔

鹹點早午餐

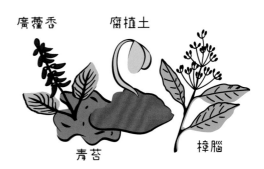

廣藿香

腐植土

青苔

樟腦

次香味

也有生普、毛茶、青沱一說。

頂級陳年生黑茶

在講求正統的人士眼裡，這才是「正宗」普洱茶或最原始的普洱茶，
也就是綠茶自然發酵變成中文所說的「黑茶」。
壓製成餅後，在乾淨衛生的狀態下至少陳放五年，
才能讓茶葉到了茶杯後，失去澀味和金屬味。這也是中國特有的茶種。

生黑茶 ✳ 中國（雲南）✳ 在「地窖」中保存與陳放

―――――――

如何沖泡？

評鑑杯組：以95℃的水浸潤4
分鐘。

300㎖茶壺：連續沖泡5～10
次，每次以95℃的水浸潤30餘秒。

香氣特徵

特徵：木香——泥土
茶色：幾乎全黑
澀度：無
滋味：微甜

美味搭檔

炒蘑菇

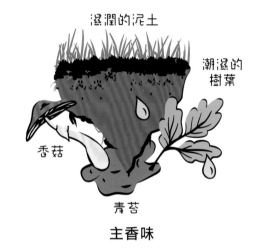

濕潤的泥土

潮濕的樹葉

香菇

青苔

主香味

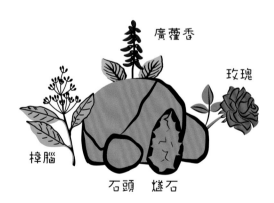

廣藿香

玫瑰

樟腦

石頭　燧石

次香味

熟黑茶

熟黑茶是近幾年才出現：中國大陸 1970 年初開始製作，
最初目的是想加速進行原本生茶餅會自然出現的後發酵狀態，
也就是茶自然陳放數十年，自然變得強勁並發出木質香氣。
中國是主要產地，不過寮國、越南和馬拉威也生產黑茶。

熟黑茶 ✳ 中國（雲南）、寮國、越南和馬拉威。
全年均可採收

如何沖泡？

評鑑杯組：以95℃的水浸潤4
分鐘。

300㎖茶壺：連續沖泡5～10
次，每次以95℃的水浸潤30餘秒。

香氣特徵

特徵：動物性——木質味
茶色：紅褐
澀度：細微澀感
滋味：微甜

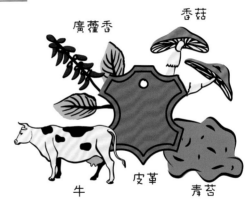

主香味

美味搭檔

高級帕瑪森乳酪和陳年孔泰乳酪

次香味

六

餐茶搭配

為什麼要以茶佐餐呢？

雖然茶是下午茶的主角，但只在吃早餐或喝下午茶時才飲茶委實可惜。

美食食物

茶能登上高級菜單搭配佳餚美饌。

近幾年出現一些新式套餐——最常見的是以產地茶搭配餐點的「試味套餐」，而且多出自國際名廚的巧思。原則上由一種茶搭配一道菜餚凸顯菜色，藉由餐茶風味的互補效應，將茶餐的共通風味表達得淋漓極致，或利用餐茶對比的香味創造斷層效果，不過餐茶始終處在諧調狀態。因此產地茶絕對有資格登上美食殿堂。

飲茶或佐酒？

茶是葡萄酒之外的另一種選擇。茶深受一群講究美食的顧客青睞，他們也不願餐餐配酒，譬如在需要洽公的午餐餐會，茶比酒更適合。

儘管餐酒搭配經過數十年來的琢磨已為大眾所接受，**茶卻自足於扮演亞洲菜的配角**。與舉足輕重的酒單相比，**茶只占有一個不太醒目的位置**。

不然，茶經常只能跟簡餐配對，我們尚不敢用它來搭配經典佳餚。

但是茶卻是唯一一種能與葡萄酒馥郁芬芳的滋味與氣味相抗衡的飲品。為了打破慣性搭配的模式（其實未必恰當）和開發全新的味覺層次，佐餐時顧及產地茶不勝枚舉的種類、多元化的滋味及飲用的溫度非常有趣——餐茶搭配有千變萬化的可能！

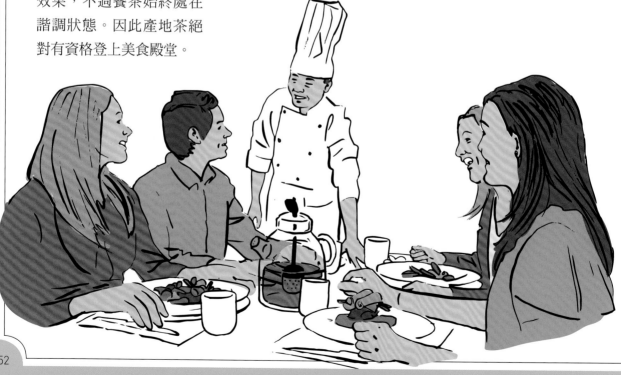

中國和日本餐搭配茶的悠久傳統

在中國、日本用餐，難以想像主人不奉上茉莉花茶或烘炒過的綠茶，
他們會隨時會為你的茶杯斟滿茶水！

亞洲習俗

在日本，焙茶的焙味或玄米茶的炒香，跟日本料理搭配得順理成章，因此在日本餐桌上占有一席之地。這些茶有助於消化天婦羅、烤鰻魚等食物，而壽司——特別是傳統餐館供應的高級壽司——經常與上好綠茶搭配。沒有比帶有碘香、植物香、有時還有果香的綠茶更適宜搭配生魚片了。

在中國，不光吃飯時要配茶，白天也好，晚上也好，無論任何時候都能喝上一杯。喝茶也變成用餐。如果你上茶館去，可以點幾樣小菜配茶。

在日本、中國，任何時候、任何場合都可以喝茶，茶有許多好處：生津、去油、暖身……

下午茶？

在英國，茶也出現在餐桌上。早餐時光肯定少不了飲茶，它也是下午茶的常客。

早午餐時刻，煙燻茶適合配著炒蛋、培根以及其他豬肉製品一起吃，其實煙燻茶和所有豬肉製品都很相配。

茶也能獨立成餐（飲茶也可以是完整餐點），吃些簡單的甜食或鹹食——小三明治、瑪芬、司康……，最常搭配伯爵茶了。

趣聞軼事

相傳下午茶誕生於1840年的貝德芙公爵夫人（Duchess of Bedford，1783－1857）的沙龍，她是歷史上第一位在某個午後邀請友人齊聚一堂飲茶吃糕點的人。午茶慢慢變成一種習慣，儼如工業革命留下的資產，這個「休憩時刻」改變工作韻律，同時也延後晚餐時間，因此備受歡迎。
下午茶原本屬於貴族階級的活動，後來也深入平民生活圈。

茶比酒好處更多

特別是非週末的午餐時間，尤其是因公洽商，有越來越多的人選擇飲茶。
的確，茶是令人驚艷的好選擇。

茶酒大對決！

產地茶吸引一群新興愛好者，
他們更關心身心和諧，
對全新的口味充滿好奇。

茶能生津止渴，
幫助消化。

茶不會讓人感官變遲鈍。

茶適合各年齡層的人飲用，
而且不怕過量。

茶與餐點
有無限搭配的可能。

以茶佐餐時，帶來的熱能能讓
餐點入口即化……

茶是比酒更創新的選擇。

茶有助於精神專注。

喝茶更省錢。

旁註：注意，每款產地茶品飲的適當溫度，合宜的安排，才能締造令人難忘的美妙滋味。

菜餚、茶、酒

街上大大小小的餐廳已經教我們習慣了「一菜、一酒」的組合，經常由侍酒師主導。
何不將這些美食經驗推得更遠，讓一道菜餚搭配一款茶，豐富味覺饗宴。

三人行，更妙！

　　「三人行」吃喝法更能凸顯每道佳餚的特色。

　　嚐一口菜餚後，喝一口酒或一口茶，然後再吃一口菜餚。

　　因為品飲不同的飲料，你對菜餚也產生不同的感受，你能做比較，看哪一種搭配更和諧、更出色。

　　這個嘗試有助於擴展味覺經驗，開啟全新可能性，提供新發現，可在餐廳或在家裡持續嘗試。

　　此外，茶有生津止渴作用，與美酒搭檔佐餐時，能舒緩酒單寧酸造成的口乾舌燥，也能幫助消化。

　　「三人行」吃喝法能讓你擁有一場豐盛的美食饗宴，而且離開餐桌時身輕體快 —— 茶實在是不可或缺的佐餐良伴。

何為美味和諧的搭配？

美味和諧的搭配能讓參與的每個元素相得益彰。
產地茶須能烘托菜餚，而菜餚須幫助產地茶展現茶性，餐茶是否和諧一嚐便知。
要達到和諧不須費太大力氣，它不過如水到渠成般自然。

選擇標準

想確認餐茶搭配是否和諧，可先觀察菜餚的質地、氣味和口味，再決定與何種茶搭檔最能創造美味效果。譬如，你將品嚐的菜餚油膩嗎？它包含了哪些成分？

菜餚的風味必須能與產地茶的風味起共鳴，而且相互輝映。

私人調查！

比方說，為了找到一款茶來搭配蜂蜜口味的瑪德蓮娜蛋糕，需考慮到蛋糕細滑的質地，奶油、布里歐麵包、香草及蜂蜜等芳香，然後找出一款或數款最能凸顯這幾個元素的產地茶。

同樣的方式也適用於鴨胸肉或草莓派上

你也可以從最喜愛的產地茶開始練習，找尋哪些搭配最美妙，看哪些菜餚最能襯托它的特點。

餐茶和諧搭配的規則

為了創造理想的餐茶同盟關係，
你可以依照希望獲致的感受、追求味覺和諧的目標選擇不同搭配方式，
看你是想凸顯它們的相似性？
還是挖掘餐茶之間能夠巧妙融合的關聯？或反其道而行，創造對比趣味？

———

◑ 雙重相似

這個方式在於凸顯餐茶之間的相似處，比方說，為了搭配蜂蜜口味的瑪德蓮娜蛋糕，那就挑選一款口感滑潤的產地茶，換言之，就是帶有奶油、香草、蜂蜜等香氣的產地茶，像是臺灣烏龍茶（凍頂是也）。

◑ 對比趣味

這類搭配來自於想要創造衝突的欲望，讓兩種性情分明的元素相遇，卻又不失和諧。因此基本概念是搭配特徵迥異但又能互補的餐茶。再度以蜂蜜口味的瑪德蓮娜蛋糕為例，一款咖啡豆、梅乾、乾木頭等濃郁香氣的大紅袍必能「刺激」瑪德蓮娜蛋糕，使後者更加賣力地展現蜂蜜香氣及奶油風味引起的溫暖感受。

◑ 完美契合

這種搭配方式在於融合兩種鮮明的印象。譬如品飲伯爵茶的同時也品嚐蜂蜜口味的瑪德蓮娜蛋糕，兩種香味在口中混合：一者有蜂蜜味，一者有因為香檸檬產生的溫和柑橘香，有點像橙皮香味。

餐前開胃「茶」

以茶代酒配開胃菜，是多麼棒的點子啊！
它能生津止渴，喚醒味蕾，保證帶來一場美味的饗宴。

搭配熟食冷肉拼盤？

強勁、帶煙燻味的正山小種將給你的味蕾重重一擊，讓你對香腸火腿產生全新的味覺感受。

茶浸潤溫度：90℃
茶品飲溫度：30℃

搭配西班牙塔帕斯小吃？

搭配風情萬種的產地茶，譬如中國單叢，恰與花樣多變的塔帕斯小吃相呼應。這款上等好茶後韻悠長，香氣異常豐富，搭配什錦塔帕斯小吃遊刃有餘，還能營造強烈的反差趣味。

茶浸潤溫度：90℃
茶品飲溫度：30℃

搭配鵝肝？

雲南金針芳香馥郁，含有動物性與蜂蜜香氣，與鵝肝近似。兩者搭檔香氣結合後造成餘韻縈繞，久久不止。

茶浸潤溫度：室溫
茶品飲溫度：20～30℃

或者搭配含有花朵、奶油、香草以及植物香味的臺灣凍頂，締造出足以媲美鵝肝——格烏茲塔明那（Gewurztraminer）的絕妙搭檔。

茶浸潤溫度：90℃
茶品飲溫度：20～30℃

搭配魚子醬？

日本頂級摘綠茶，凸顯魚子醬和茶本身的濃郁碘味。

茶浸潤溫度：室溫
茶品飲溫度：20～30℃

 雙重相似　　對比趣味　　完美契合

以酒杯代替茶杯，時髦極了！

用酒杯喝茶可想而知，一定會製造驚奇的效果！
酒杯形形色色，你可以從中選出最能展現茶性和
茶香的杯子。

* 伏特加酒杯：適合裝淡色茶。

* 干邑白蘭地酒杯：適合裝需要一面轉動一面鑑
 賞木質香味的茶。

* 利口酒杯：因為酒杯容量小，我們更容易將焦點
 放在細緻的茶湯上。

酒的世界再次成為茗飲的靈感來源。葡萄酒杯、
利口酒杯、波特酒杯、白蘭地酒杯、伏特加酒杯，
由你隨意發揮，表現茶的特色以及餐茶搭配的
美食情趣。

搭配前菜

產地茶與前菜搭配，為用餐揭開細緻淡雅的序幕。
既有創意又聲勢浩大，保證令人驚艷！

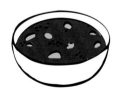

搭配蔬菜冷湯（綠色蔬菜）？

可大玩雙重相似性，搭配低氧化烏龍茶，綠色茶湯與同色蔬菜湯相互共鳴。

茶浸潤溫度：90℃
茶品飲溫度：20～30℃

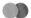

搭配義大利蝦餃

以白折莖煎茶（Shiraore Kuki Hojicha）製造衝突感，一方面有茶的焙味和香草味，一方面有水餃的碘味。

茶浸潤溫度：90℃
茶品飲溫度：50℃

搭配紅酒培根水煮蛋

中國春摘茶強烈的礦物味與植物味，以及細微的澀感能為紅酒培根醬低沉的香氣帶來清新明亮、回韻無窮的味道以及少許陳皮香。

茶浸潤溫度：80℃
茶品飲溫度：40℃

搭配炒蘑菇

散發森林香味的陳年普洱茶與蘑菇香氣互補，你將以不同角度重新發現這道佳餚，尋找它與茶的相似處。

茶浸潤溫度：90℃
茶品飲溫度：40℃

搭配蔬菜餡餅或洛林培根派

臺灣高氧化烏龍茶，木質味與烤成金黃色的酥皮芳香形成美妙的反差，同時讓派餅吃起來更清爽。

茶浸潤溫度：90℃
茶品飲溫度：30℃

搭配肉餚

用餐時放膽喝茶吧!你會發現紅茶出奇適合搭配紅肉、白肉或禽肉。不管是中國紅茶還是印度紅茶,它們飽滿圓潤的特質,能與佐餐的肉餚形成對比,而達到修飾效果。

搭配燒烤紅肉(牛肉)?

　　以雲南頂級紅茶做完美契合的搭配。皮革、蜂蜜、菸草的香味完全融入燒烤紅肉的焦味。

茶浸潤溫度:90℃
茶品飲溫度:40℃

搭配白肉或禽肉

　　搭配茶體飽滿、充滿辛香味或果香的大吉嶺夏摘茶、阿薩姆紅茶或雲南紅茶,它們能為這些風味細緻的肉餚增添更多個性,但不會掩蓋後者的香味。

茶浸潤溫度:85℃
茶品飲溫度:40℃

搭配羔羊肉?

　　雲南紅茶或斯里蘭卡上等好茶。它們含有的皮革、蜂蜜等味道能烘托羔羊肉的香氣,而羔羊肉又反過來緩和茶單寧酸,使之變得更清雅。

茶浸潤溫度:90℃
茶品飲溫度:40℃

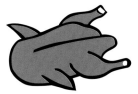

搭配鴨肉或鴿子肉

　　雲南紅茶的濃郁蜂蜜香氣最適宜搭配這種個性鮮明的肉餚。

茶浸潤溫度:90℃
茶品飲溫度:40℃

搭配拔毛或不拔毛的野味

　　為了與散發濃烈麝香味的肉餚相抗衡,選一款懂得如何顯示自己特質的普洱茶或雲南紅茶。

茶浸潤溫度:90℃
茶品飲溫度:40℃

　雙重相似　　　對比趣味　　　完美契合

搭配魚蝦蟹貝蚌蛤？

日本傳統上一直用茶搭配壽司不是沒有道理。綠茶很適合搭配任何水產海鮮，
因為它尊重這些食物的細緻風味，而且因為本身散發的碘味，搭配起來出奇和諧。

搭配生魚片

　　散發濃郁碘味的日本綠茶，譬如煎茶，能加強魚肉中的碘味。

茶浸潤溫度：60℃
茶品飲溫度：20～30℃

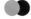

搭配烹煮過的魚肉？

　　烤魚（紅鯛魚、大西洋鯛、狼鱸）最適合佐日本綠茶，富含碘味、植物清香，圓潤滑口，例如武士茶。

茶浸潤溫度：60℃
茶品飲溫度：40℃

或者，

　　甘醇可口的日本玉綠茶很適合搭配清蒸魚或水煮魚。玉綠茶的奶油、海洋香味能與魚肉的味道互通有無。

茶浸潤溫度：75℃
茶品飲溫度：40℃

鮭魚片或燻魚（燻鮭魚、燻鯡魚、燻鱒魚⋯⋯）

　　番茶發出的木質味、燒烤味與魚肉強勁的動物味很是協調。此時特別需要茶生津止渴的特質，因為吃這些魚肉很容易口渴。

茶浸潤溫度：90℃
茶品飲溫度：50℃

●● 雙重相似　　●● 對比趣味　　● 完美契合

搭配蝦、蟹？

試著搭配番茶，它的果香和木質香與充滿海洋風味的蝦肉和蟹肉配合得天衣無縫。

茶浸潤溫度：90℃
茶品飲溫度：20～30℃

搭配濃濃海洋風味的貝類（牡蠣、蛤蜊……）

帶有濃重碘味的日本綠茶，像大部分的煎茶，能讓貝類本身的海洋風味更帶勁兒。

茶浸潤溫度：60℃
茶品飲溫度：20～30℃

搭配干貝

帶有「Clonal」標誌的大吉嶺春摘茶❷，柔軟的質地與玫瑰芬芳能為干貝增添豐富風味，卻又不會抹殺干貝本身細微的香味。

茶浸潤溫度：85℃
茶品飲溫度：40℃

❷ 譯註：大吉嶺新近雜交培育而成的新款茶樹，通稱為「Clonal」，葉嫩而小，滋味輕柔，目前正在大吉嶺大量崛起。

搭配義大利麵、千層麵或燉飯？

豐富多變的義大利麵和燉飯很容易與茶搭配，而茶總能呼應餐點的基本香味。
如果茶是料理的食材之一，譬如當作高湯，那麼我們會用同一款茶佐餐。

搭配檸檬羅勒義大利（扁寬）麵？

柚子綠茶很適合烘托羅勒與檸檬。綠茶充滿植物香味，而柚子充滿陳皮芳香，兩者加起來與檸檬和羅勒的香氣很契合，完全交融在一起。

茶浸潤溫度：70℃
茶品飲溫度：30℃

搭配番茄千層麵？

大吉嶺春摘茶的清新風味與番茄的香味相映成趣，並增添幾分青翠感。

茶浸潤溫度：85℃
茶品飲溫度：40℃

搭配核桃戈貢左拉乳酪（GORGONZOLA）義大利麵？

臺灣具有一定氧化程度的「臺灣之蝶」烏龍茶（Butterfly of Taiwan[26]）跟乳酪動物性、牛乳香味形成對比，同時襯托堅果的香氣。

茶浸潤溫度：90℃
茶品飲溫度：40℃

搭配自己烹調的義大利麵？

運用雙重相似性搭配日本綠茶，譬如以玄米茶呼應小麥清香。

茶浸潤溫度：75℃
茶品飲溫度：40℃

搭配米蘭燉飯？

玄米茶——一種添加烘焙過的糙米的日本綠茶——是燉飯的完美搭檔。

茶浸潤溫度：75℃
茶品飲溫度：40℃

搭配蘑菇或松露燉飯？

與雲南金針茶最速配，因為這款中國紅茶除了含有上過蠟的木頭味和蜂蜜香味外，還蘊含著林下、橡樹青苔、野菇的氣味，跟燉飯的配料相呼應。

茶浸潤溫度：90℃
茶品飲溫度：40℃

搭配海鮮燉飯？

海鮮的最佳搭檔就屬擁有濃郁碘味的日本綠茶了，譬如皇家玉綠茶。

茶浸潤溫度：75℃
茶品飲溫度：40℃

 雙重相似　　● 對比趣味　　◐ 完美契合

㉖ 譯註：根據茶宮殿官網，「臺灣之蝶」是一款臺灣生產、帶有木質、蜂蜜香味的半發酵烏龍茶。

搭配乳酪

如果有個領域能讓葡萄酒稱王，那就非乳酪莫屬了。但茶可是不容小覷的對手！
茶蘊含豐富香味，專業的侍茶師肯定能為每一款乳酪找到最匹配的產地茶，
當然，溫和的茗飲溫度較適宜展現香氣，但乳酪的質地也是決定的標準之一，
因為它能幫助茶體顯得更飽滿，或者讓茶水更甘醇。

軟質白黴乳酪或軟質洗皮乳酪（卡蒙貝爾、布里、聖馬賽林、主教橋……）

首選非番茶莫屬，它跟乳酪接觸後便產生果乾、蜜餞以及榛果等香味。

茶浸潤溫度：20℃
茶品飲溫度：20℃

搭配帕瑪森乳酪？

臺灣高氧化烏龍茶，它含有水果、木質和蜂蜜香味，與這類乳酪搭配起來出奇協調。茶風味更繁複，而乳酪餘韻久久不散。

茶浸潤溫度：20℃
茶品飲溫度：20℃

搭配綿羊硬質乳酪

率真而帶辛香的紅茶，如祁門紅茶、阿薩姆紅茶或四川紅茶，它們的皮革、胡椒和果香等香味能跟很有個性的藍黴乳酪合而為一。

茶浸潤溫度：20℃
茶品飲溫度：20℃

搭配山羊乳酪

黑茶最好，譬如普洱茶，它們能舒緩乳酪的鹹味，同時加強帕瑪森獨特的香味。

茶浸潤溫度：20℃
茶品飲溫度：20℃

搭配藍黴乳酪（洛克福乳酪、藍乳酪、戈貢左拉乳酪）

與每一款中國綠茶都很相稱。它們跟乳酪接觸後，原本含有的植物、礦物香味變得更濃郁，而乳酪因此更美味。

茶浸潤溫度：20℃
茶品飲溫度：20℃

搭配熟乳酪孔泰（COMTÉ）、波佛（BEAUFORT）、格律耶爾（GRUYÈRE）

普洱茶或大吉嶺夏摘茶能與乳酪的果香完美結合，陳年孔泰的細沙口感還能調和茶的澀感。

茶浸潤溫度：20℃
茶品飲溫度：20℃

搭配點心？

傳統上，下午茶點心最常和茶一起搭配飲用。
要找到能搭配茶的完美茶點不需要大費周章，由你盡情發揮，
替茶在下午茶時間找到最適合的角色。

搭配費南雪❷（金磚蛋糕）？

臺灣中度氧化茶（凍頂、金萱）特別適合搭配杏仁，茶所含的花香也因為費南雪更為濃郁。

茶浸潤溫度：90℃
茶品飲溫度：40℃

或者

香醇的茉莉花茶也是好搭檔。有了茉莉花茶，費南雪吃起來更綿密，味道更鮮香，茶也因此發出更飽滿的花香。

茶浸潤溫度：75℃
茶品飲溫度：40℃

搭配抹茶口味的瑪德蓮娜蛋糕？

日本煎茶最適合搭配所有以抹茶做成的糕點，不僅增添植物性清香，入口後餘韻縈繞，久久不散。

茶浸潤溫度：70℃
茶品飲溫度：40℃

搭配水果蛋糕？

臺灣高度氧化茶能讓原本被蛋糕麵團「困」在底下的水果滋味與香氣釋放出來。

茶浸潤溫度：90℃
茶品飲溫度：40℃

搭配果乾瑪芬（無花果乾、杏桃乾……）

大吉嶺夏摘茶或尼泊爾紅茶，讓茶與糕點兩造相映成趣，瑪芬的蜂蜜、果乾等芳香讓茶的蜂蜜、果香更濃郁，反之亦然。

茶浸潤溫度：85℃
茶品飲溫度：40℃

❷ 譯註：費南雪，由杏仁粉、麵粉、蛋白、奶油製成的小蛋糕，傳統上做成長方形，又稱為金磚蛋糕。

 雙重相似　 對比趣味　完美契合

搭配餐後點心？

在西方，甜食與產地茶本身的味道搭配起來很和諧，於是人們自然而然地會搭配食用，而且能追溯到很久以前。以下介紹幾組經典組合。

搭配檸檬派？

　　利用伯爵茶與檸檬派的相似性，茶的香檬檬味道能凸顯檸檬派的果皮香，反之亦然

茶浸潤溫度：90℃
茶品飲溫度：40℃

搭配蘋果派？

　　搭配高度氧化的臺灣烏龍茶，其木質、辛香和糖煮水果等的香味與塔丁蘋果塔烤熟的蘋果芳香合而為一。

茶浸潤溫度：90℃
茶品飲溫度：40℃

搭配紅果蛋糕？

　　此類點心花樣繁多，因為紅果提供多重可能，做成慕斯、糕餅或雪酪（Sorbet）皆美味。[20]當茉莉花茶遇上覆盆子會愈顯甘醇，而帶有果香、木質香、高度氧化的烏龍茶或番茶則和光鮮亮麗的紅果產生互補趣味。也適宜搭配帶有可可調性的產地茶，如祁門紅茶或竹露茶，創造「黑森林」效果。

茶浸潤溫度：90℃
茶品飲溫度：30℃

搭配烤布蕾？

　　搭配口感清爽的凍頂、包種或黃金桂等輕氧化烏龍茶。烤布蕾香草香味因為茶的花香與植物香更顯馥郁。

茶浸潤溫度：90℃
茶品飲溫度：40℃

搭配新鮮水果或水果沙拉？

　　雖不易找到合適的產地茶，不過中國白茶倒是可以與之創造細緻和諧的效果。希望得到更有個性的結果，可以選擇輕氧化烏龍茶（包種、安溪鐵觀音），為新鮮水果增添花朵與植物氣息。

茶浸潤溫度：90℃
茶品飲溫度：20℃

搭配巧克力？

溫度達到 36℃，巧克力便開始融化……茶水使口腔升溫後，
同時促使巧克力香味爆發開來，無論巧克力是單獨品嚐還是與其他食材一起調製。
巧克力與茶相遇立即創造連連驚喜。

祁門紅茶

祁門紅茶的可可香和麥香能「增強」巧克力的各式香味。

茶浸潤溫度：90℃
茶品飲溫度：40℃

臺灣高度氧化烏龍茶

這類產地茶的木質清香與含有花香、蜜香與甜香的巧克力協調得非常好。

茶浸潤溫度：90℃
茶品飲溫度：40℃

南韓竹露茶

竹露茶是各式產地茶中最具巧克力風味的茶，能跟巧克力產生美妙的雙重相似趣味。如果和巧克力蛋糕一起食用，竹露茶能加強蛋糕的可可、奶油香味，茶香也能充分展現，同時回韻無窮。

茶浸潤溫度：90℃
茶品飲溫度：40℃

柑橘調味茶

清新的橙皮香氣能緩和可可的辛香。

茶浸潤溫度：90℃
茶品飲溫度：40℃

茉莉花茶

巧克力與茉莉花茶接觸後，拜花香之賜，可可味道立時變得更溫和並增添奶香。

茶浸潤溫度：75℃
茶品飲溫度：40℃

❷❽ 譯註：近似冰淇淋的一種冰品，但不含牛奶成分，以水或果汁為主，有時也會添加少許利口酒調味。

 雙重相似　 對比趣味　⬤ 完美契合

七

以茶入菜

很久之前，茶是吃的食物

人們吃茶約有三千年之久，不過有很長一段時間，茶被當成食材甚於飲品。
在中國初期用茶入湯，並不像今天用以浸潤。

放在湯裡？

西元七世紀前，《詩經》證實人們食用茶葉，茶也被列為苦澀的植物。

有很長一段時間，**茶被當作煮湯的食材之一**，和香料、洋蔥、鹽搭配，有時也添加花瓣。當時的茶做成茶磚形式，先經過高溫烘烤，然後弄成碎屑放入滾水烹煮。今天西藏有些地方仍以此法煮茶。

受到重視的食物

到了西元1000年左右，也就是中國宋朝時期，茶開始精緻化，不再是做粗湯的一種材料，卻變成備受尊重的食物。人們會將茶葉磨成細緻粉末後再加上少許滾水。

日本茶之湯的抹茶（參閱p64～65）便完全符合這種泡法。直到500～600年前茶葉才浸潤熱水然後取出，而這種泡茶方式是中國明朝發展出來的。

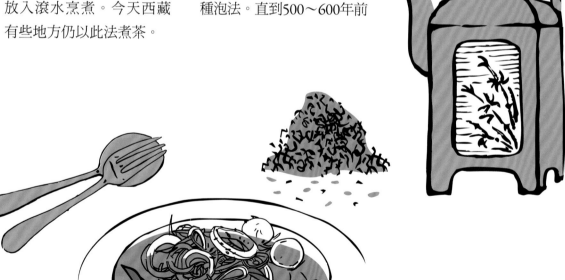

三大黃金定律

茶能以各種形式入菜：完整的乾茶葉、研磨茶粉、連帶茶葉浸泡的液體或沖泡的茶湯。
你也可以用高比例的茶葉泡出高濃度茶湯。
不過在做各式各樣的變化前，須先掌握好黃金定律。

第一條黃金定律 N° 1

能以茶代水就用茶。

當你在食譜中看到水或其他液體時，可以聯想到以沁人心脾、芳香順口的茶取代。用香料茶烹煮米飯或蔬菜不就更好吃嗎？煎完菲力牛排，你是否想到加入臺灣烏龍茶洗鍋收汁呢？想要澆淋煮到半熟的禽肉，與其用肉汁，何不淋上帝王雲滇？

第二條黃金定律 N° 2

不一定只能用水
浸潤茶葉。

茶葉也能浸泡在牛奶或液態鮮奶油中，茶葉數量和浸潤時間則視熱泡或冷泡而定。茶能為奶油和乳霜帶來全新風味，讓我們的經典菜餚改頭換面。

茶葉第三條黃金定律 N° 3

茶壺還有剩茶，
可別倒掉。

茶喝不完，澆淋在烹煮中的菜餚或醬汁裡吧……

現在你可以展開發現之旅，嘗試各種以茶入菜的新方法！

	我吃茶 p176	我用茶葉調製清湯[20] p177	我把茶葉放入水中直接烹調 p178	我把茶葉放入水中泡煮做成湯底 p179	我把茶葉泡在鮮奶油或牛奶中 p180	我用茶葉鋪成一張床 p181	我用茶葉醃菜 p182	我做茶凍 p183
日本綠茶	●	●	●		●		●	●
中國綠茶	●	●	●		●	●	●	●
烘焙綠茶		●	●	●	●		●	●
中國紅茶	●	●			●		●	●
大吉嶺		●			●		●	●
其他紅茶（阿薩姆、斯里蘭卡）		●	●		●		●	●
黑茶			●	●	●		●	●
輕度氧化烏龍茶		●	●		●		●	●
高度氧化烏龍茶		●	●		●		●	●
煙燻茶			●	●	●		●	●
混合調味茶			●	●	●		●	●

㉙ 譯註：添加香料、調味料的清湯，可另外加醋、酒，用來烹煮魚肉、蝦蟹、小牛肉、雞肉或下水。通常得事先做好，放冷備用。

我吃茶

有些茶能作為蔬菜，也能以料理蔬菜的方式料理，做成沙拉、天婦羅或醃菜，
或清蒸或大火快炒……

怎麼做？

　　乾茶葉很容易吸水，能透過兩種方式讓茶葉變濕潤：

✱ **快速浸漬茶葉**：在適當溫度的水中浸泡數十秒，茶葉會散發全部滋味和香氣，但透過咀嚼卻未必達到這種效果，因為有些滋味和氣味需要一定時間和一定溫度的浸潤才能釋放出來。

✱ **巧用葉底**：可以做成沙拉、天婦羅、醃菜……

引起的味蕾感受

　　將生茶葉或乾茶葉放入口中咀嚼能產生濃郁清新的植物香味，同時後韻徘徊不去。

最適合的茶葉

　　嫩芽為主的春摘綠茶既柔嫩又不苦澀，所以最適宜。

　　日式蒸青綠茶
　　會發出菠菜、水芹的味道。

　　中式炒青綠茶
　　會發出新鮮榛果芳香，略有澀味。

「新茶」柴魚片沙拉配醬油

在缽碗中放入三撮事先浸潤過的初摘新茶嫩芽，加入兩撮柴魚片以及三滴手工醬油，最後撒上少許芝麻。
茗飲後以筷子品嚐。

我用茶葉調製清湯

可作為湯汁，或做成清煮食物的湯頭，或當成高湯的基底或直接當清湯使用。
茶肯定能在龐大的湯頭家族中找到一席之地。

怎麼做？

有兩種用法：

✳ **熬製高湯時利用茶葉增添風味**：你可以在綜合香料束中添加茶葉。❸⓪

✳ **作為清湯**：在濃郁或不太濃郁的茶湯裡加上鹽巴和胡椒粉都可以。

引起的味蕾感受

跟其他香草植物綁成一束，茶葉的芳香能與其他香料的味道完全融入高湯中，茶葉就像一種辛香料，帶來獨特風味。

適合用來水煮食材（魚、禽肉、蛋……），以茶製成的高湯，香氣從水面飄散出來而出，並不強勢，因此最適合烹煮味道清淡細緻的食物。

以品嚐的角度看，茶高湯色香味俱全。

最適合的茶葉

為了和其他香草植物搭檔，最好選擇能與其他香草植物匹敵的中國紅茶或高度氧化烏龍茶。

水煮用的高湯

最好選擇味道稍濃的茶，茶香才能傳給水煮食物，普洱茶、紅茶或煙燻茶都合適。

作為湯汁或清湯，任何茶都可以，依食譜而定。

茶泡飯

裝半碗飯，最好用日本米或卡納羅利米(Carnaroli)煮成，倒入400㎖溫綠茶（煎茶），加上幾塊烤鮭魚，撒上少許芝麻、海苔以及一點辣根。你也可以另外加些蔬菜、香菇或浸潤過的煎茶茶葉。這是一道美味又營養的佳餚。

❸⓪ 譯註：綜合香料束是將多種芳香植物以細繩綑綁成花束狀，包括百里香、月桂葉、歐芹、香薄荷、鼠尾草、迷迭香、芫荽、西洋芹、韭蔥等，法國料理烹調醬汁或高湯一定會加一把綜合香料束調味。

我把茶葉放入水中直接烹調
（穀類、澱粉食物）

穀物和澱粉類食物不但提供我們能量來源，也構成飲食中不可或缺的一部分，
但它們需放入水或液體中烹煮。以茶水烹煮能「喚醒」它們，增添豐富香氣。

正山小種茶煮小扁豆

四人份

取一個鍋子，倒入水和250g綠色小扁豆，
置於爐火上加熱至沸滾後繼續煮一分鐘熄
火。將小扁豆瀝乾水分。用鐵鑄鍋以鵝油
或奶油翻炒洋蔥絲、50g燻五花肉丁、2條
胡蘿蔔圓片。加入小扁豆，淋上熱熱的煙
燻茶。加上少許百里香或月桂葉。加入適量
鹽、胡椒粉，蓋上鍋蓋，小火慢煮30分鐘。

茶葉怎麼入菜？

　　兩種方式
* 利用茶壺沖泡所需的茶
 水後倒入鍋子裡。
* 將茶葉直接放入鍋子中，
 然後用漏杓撈出茶葉。

引起的味蕾感受

　　即便使用味道濃厚的
茶湯，食材煮過後只會增
加細微的茶香。

　　穀物、豆類和麵條用
茶水煮過便帶有茶香。

最適合的茶葉

　　幾乎任何茶都適合，
飽滿厚實的紅茶、煙燻茶
或混合調味茶皆可。

　　你可以用烏龍茶或某
些綠茶——譬如日本煎
茶——煮馬鈴薯。

我把茶葉放入水中泡煮做成湯底

你可以把茶葉當作香料或調味料來用，
這樣便很容易做出風味獨特的蔬菜肉湯和各式濃湯。

怎麼做？

湯快要煮好前數分鐘放入茶葉，剛好夠浸泡一下，然後用攪拌器連同茶葉打碎。

引起的味蕾感受

加了茶不僅增添香氣，也多一絲澀味，造成後韻悠遠。

如果使用煙燻茶、焙茶或調味茶，效果更驚人！

最適合的茶葉

煙燻茶、炒青綠茶、焙茶、黑茶、調味茶、香料茶、柑橘茶等。

伯爵南瓜濃湯

四人份

沖泡半公升的伯爵茶，將1kg南瓜、500g胡蘿蔔以及2個馬鈴薯切塊。用鍋子將洋蔥絲和一顆蒜粒以少許橄欖油乾煎至出水，然後倒入切好的蔬菜塊稍微翻炒。倒入伯爵茶和半公升牛奶。撒上鹽巴、胡椒粉。蓋上鍋蓋煮30分鐘，用攪拌器全部打碎，適當調味。你也可以加上少許液態鮮奶油、肉豆蔻粉或橙皮。

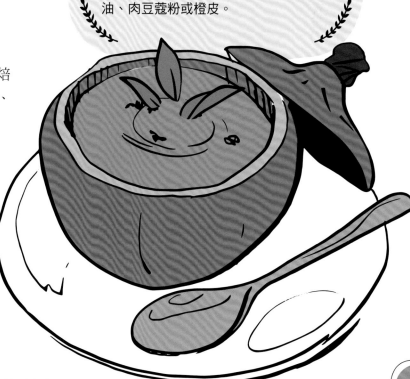

我把茶葉泡在鮮奶油或牛奶中

跟高湯一樣，鮮奶油和牛奶很容易融入茶香，
做成變化美妙的醬料、乳霜、慕斯及其他乳製點心……

怎麼做？

只要把茶葉浸泡在牛奶或鮮奶油裡，注意浸潤時間和溫度：室溫下浸泡時間較長，如泡在熱牛奶或熱鮮奶油裡，浸泡時間較短。

引起的味蕾感受

茶能把香氣傳給牛奶或鮮奶油，而讓後者增添茶香。這些香氣，包括最嬌弱的氣味，因為牛奶或鮮奶油裡的脂肪而被「固定住」，比在水裡更持久，所有質地蓬鬆的食物（慕斯、泡沫）因此握有一張味蕾王牌。

最適合的茶葉

產地茶、調味茶，任何茶葉都可以。

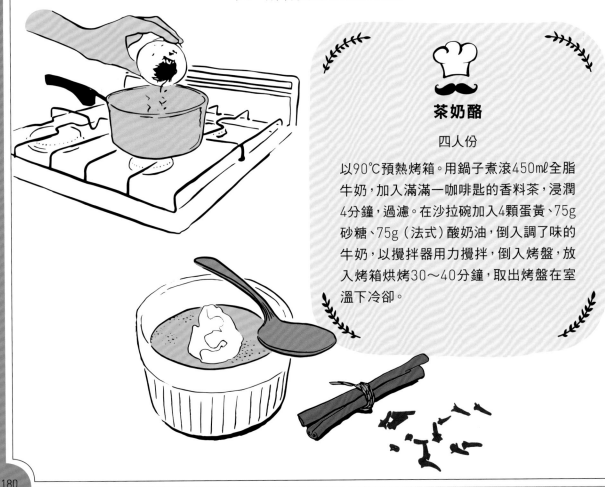

茶奶酪

四人份

以90℃預熱烤箱。用鍋子煮滾450㎖全脂牛奶，加入滿滿一咖啡匙的香料茶，浸潤4分鐘，過濾。在沙拉碗加入4顆蛋黃、75g砂糖、75g（法式）酸奶油，倒入調了味的牛奶，以攪拌器用力攪拌，倒入烤盤，放入烤箱烘烤30～40分鐘，取出烤盤在室溫下冷卻。

我用茶葉鋪成一張床

你可以用葉底「鋪床」，把魚排放到床上，
送入烤箱烘烤，讓魚排多添一份植物清香。

怎麼做？

用葉底做出大約1公分高的床鋪，然後放上魚排。這種技法常用於清蒸料理。

引起的味蕾感受

茶的新鮮植物芳香（剛割下的青草）與魚肉的氣味與滋味。

最適合的茶葉

日本或中國綠茶。

清蒸番茶江鱈

以210℃預熱烤箱，在一張烘焙紙上倒入少許橄欖油，撒上一湯匙綠茶粉（番茶），然後放上一片江鱈，加上蔬菜（聖女小番茄、白洋蔥、櫛瓜圓片、小黃瓜圓片）。撒上鹽、胡椒粉，最後淋上少許白酒，包好烘焙紙，置入烤箱烤12分鐘。

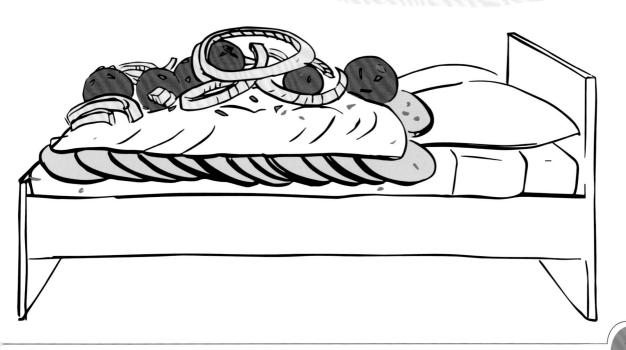

我用茶葉做醃泡汁

醃泡汁透過滲透原理讓食物增添香味，
也能讓堅硬的肉類變柔嫩，或者延長食物的保存期。
茶葉是能夠增添食物風味的醃漬材料，也能泡製成浸泡液的基底。

怎麼做？

✱ 生醃泡汁：

以同等分量的濃稠茶湯取代原本使用的主要液體，或加入大量茶葉（20g／100㎖）作為浸泡材料之一。

✱ 熟醃泡汁[31]：

每一公升醃泡汁加入五湯匙茶葉。

✱ 快速醃漬：

將茶葉磨成粉末後撒在食物上。

引起的味蕾感受

醃泡汁跟食物接觸後會增添食物風味：

✱ 生醃漬和熟醃漬，醃泡汁能**深層地讓食物味道變豐富**。

✱ 即時醃泡汁，品嚐時食物仍然浸漬在醃泡汁中，**發出更香醇的風味**。

最適合的茶葉

任何茶皆可，但需注意茶香與濃度是否適宜搭配醃漬的食物。比方說，煙燻茶做成的醃泡汁很適合醃漬山珍，但就不適合醃漬魚肉。

茶香雞肉串燒

四人份

取一只深盤倒入100㎖熱水，加上一湯匙蜂蜜、一湯匙醬油、一湯匙檸檬汁以及20g的茶葉混合均勻，放入切成小塊狀的四片雞胸肉，撒上鹽、胡椒粉，放入冰箱12小時。用平底鍋放入少許奶油乾煎雞塊，取出雞塊串在叉子上，可搭配「白花椰菜古斯米[32]」。

我做了茶凍

製作茶凍時，你可以把茶變成韌性堅強的食材。
茶的種類豐富，無論是風味、口感或最後用途，都能提供你創造出各種可能。

怎麼做？

把茶湯變成茶凍很簡單，依照你希望做出的效果和習慣使用吉利丁或洋菜粉即可。字距太近茶凍比較柔軟、綿密，洋菜粉做出的茶凍比較結實，比較「脆」。500㎖的茶需要16g的吉利丁或2g的洋菜粉。

引起的味蕾感受

品嚐茶凍時，你能嚐到與茶湯一致的滋味與氣味。在茶（作為液體基底）裡撒上鹽、砂糖或其他調味料，可以稍微改變風味。

最適合的茶葉

任何茶葉皆可，包括調味茶。

紅果茉莉花茶凍

四人份

用鍋子沖泡400㎖茉莉花茶。依喜好加點砂糖，放到爐火上小火煮，加上4片泡軟的吉利丁，吉利丁完全溶化後放冷，將還是液態的茶凍澆淋紅果（四小碗需準備600g）。放入冰箱2小時30分鐘。

❸¹ 譯註：醃泡汁主要的成分是酒、醋、胡蘿蔔、洋蔥、蒜、胡椒粒、油、綜合香草束，主要用來醃漬豬肉、牛肉、羊肉、禽肉、山珍等。生醃泡汁與熟醃泡汁使用一樣的材料，差別在於製作熟醃泡汁需把添加的植物香料先用小火炒過，倒入酒、醋後再煮30分鐘，通常用來醃製味道嗆烈的肉品。即時醃泡汁通常以橄欖油、檸檬汁和香草植物組成，用來浸泡蔬菜、水果、魚等，醃漬時間非常短。

❸² 譯註：這道菜其實完全不含古斯米──一種類似小米的粗麥──而是將花椰菜碾碎仿成古斯米。

我做茶乳霜

用牛奶或鮮奶油泡茶很簡單，而脂肪(植物油、奶油、蛋黃)又善於保留茶香。
做成乳霜後用途更廣：清淡醬汁、鮮奶油慕斯、泡沫……

怎麼做？

　　傳統上用攪拌器攪拌。
　　奶油槍出現在廚房後，能做出質地更蓬鬆的慕斯，而且清爽得令人難以置信。

引起的味蕾感受

　　做成乳霜後，你可以找回茶的全部香味，質地從美乃滋到最輕盈的泡沫都有。

最適合的茶葉

　　所有茶。

普洱慕斯

用鍋子加熱400㎖液態鮮奶油至80℃，將3湯匙普洱茶葉放入鮮奶油裡浸泡3分鐘。過濾，撒上鹽、胡椒粉。放入冰箱。鮮奶油變冷後放入一顆蛋黃，用攪拌器攪拌均勻，重新調味，倒入奶油槍，在你的菜餚上壓出慕斯，蓬鬆的口感、像走進森林般的氣味，適合搭配溏心蛋、鵝肝或香菇為主的冷盤。

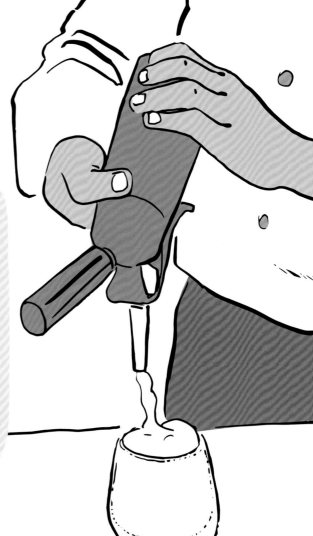

我撒茶粉調味

茶葉磨成粉末很方便作為調味料。眾多糕點師傅心目中的首選是抹茶，
但其他茶葉磨成茶粉後，也能跟其他食材混合使用或直接撒在食物上，
作為混合或撒粉的香料。

怎麼做？

依用途選擇適當的方式將茶葉磨成粉末：

✳ **研磨缽或果汁機**，如果你打算把茶原汁原味地加到備料中；

✳ **研磨罐**，混合著鹽、胡椒或其他漿果，如果你打算在綜合調味料中加上茶。

引起的味蕾感受

茶的確扮演起香料的角色，不只提味，也能讓菜餚更甘醇，締造獨特風情。

最適合的茶葉

全部茶葉都能磨成粉末入菜。

調製湯品，黑茶或中國紅茶皆宜。

調味油醋醬，抹茶較適合，不然一般綠茶也可以。

為砂糖增添風味，混合調味茶較佳。

正山小種鹽之花[33]

在研磨罐裡放入90%的鹽花和10%的煙燻茶，適合撒在鮭魚和扇貝上提味。

抹茶灰鹽[34]

混合攪碎2湯匙的粗灰鹽和1/2湯匙抹茶，成為一款美味、微苦、充滿海洋風味的好鹽，擴展味覺的版圖。

[33] 譯註：採自鹽田最表層的片狀晶體，顆粒微小，滲透力強，鹽味溫和又不會搶味，由於產量少價格昂貴，較少當作烹調用鹽，而是料理最後撒上一撮，有畫龍點睛之效。

[34] 譯註：灰鹽其實與鹽之花產自同一片鹽田，只是不是表層的結晶，而是採收前就已經沉到鹽田底部的產物，由於礦物質含量更高，因此呈現淡灰色。

我用茶調製濃縮汁

濃縮可以替代萃取（參閱p191），透過蒸發作用得到更濃醇的茶香與茶味。
無論是把茶放入水、牛奶或液態鮮奶油中浸潤，
或是另外把茶倒入鍋中，譬如洗鍋收汁，都很容易烹調出濃稠醬汁。

怎麼做？

　　高溫加熱以茶為基底的備料，但最好蓋上鍋蓋。水分蒸發後的濃汁可作為醬料的基底，也可以混合其他食材製成新備料。

引起的味蕾感受

　　茶的香氣與單寧經過濃縮後讓濃汁味道更濃醇，質地更扎實。

最適合的茶葉

　　若利用大火快煮製作濃汁，避免用味道淡雅的茶，如綠茶或低度氧化烏龍茶。

　　其他情況下，任何茶葉都適用。

夏摘大吉嶺茶小牛肉濃汁

沖泡1.5公升茶，在鐵鑄鍋加入少許油，將1.2kg的小牛胸肉塊小火煎成金黃色，加上1個洋蔥絲、1條胡蘿蔔絲、1個紅蔥絲、1粒蒜、1束綜合香草以及切成小塊的75g奶油。不時翻炒，過篩，取出小牛肉和配料備用。將過篩的醬汁倒入鐵鑄鍋，加上100ml的茶烹煮，水分蒸發，醬汁變得有如糖漿般濃稠，重新放入小牛肉和配料，倒入茶水覆蓋全部的小牛肉，小火燉煮2～3小時。重新過篩，繼續小火慢煮到理想的濃度。使用時才調味，因為茶，這道經典醬汁有了新意。

我洗鍋收汁

料理後澆入液體融煮鍋底的「殘渣」製作醬汁，也稱為「洗鍋收汁」，葡萄酒、蘑菇肉汁、高湯或醋都是經常派上用場的液體，但茶也是別有新意的選擇。

怎麼做？

　　取出料理好的食材後，把茶倒在鍋底的棕色「殘渣」上。用鍋鏟將沾黏在鍋底的渣滓刮出來，同時一面攪拌一面以細火加熱3～4分鐘，待水分蒸發，醬汁變濃稠，加入調味料。

引起的味蕾感受

　　跟其他用來洗鍋收汁的液體一樣，茶能帶給蘊含火香和焦糖味的鍋底殘渣別有風味的個性。

最適合的茶葉

　　如果鍋底的「殘渣」變成紅棕色，甚至有點焦黑，用的茶最好風味強勁醇厚，譬如黑茶、中國紅茶或阿薩姆紅茶或焙茶。你也可以用香檸檬紅茶，讓醬汁多一分橙皮芳香。

　　如果鍋底渣滓沒變成紅棕色（如料理魚肉的鍋底殘漬），則適合添加綠茶，而且任何茶款皆宜，洗鍋後的醬汁能保留綠茶細膩的清香。

煎茶燴烏賊

四人份

在中式炒菜鍋放入少許油、1粒蒜末、2個洋蔥圈和600g烏賊圈並翻炒十分鐘，直到洋蔥與烏賊變成金黃色，撒上鹽、胡椒粉，取出烏賊圈，置於高溫處以免變冷。將100ml綠茶（煎茶）倒入炒菜鍋加熱收汁，加入調味料，把醬汁澆淋到烏賊圈上，撒上香芹葉。

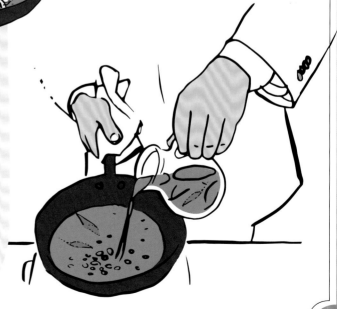

我用茶葉做酥皮

酥皮燒烤讓食材不會變柴，口感更綿密。加上茶更美味。

怎麼做？

在準備做成酥皮的鹽巴蛋白液中加入泡濕的茶葉。簡單極了！

引起的味蕾感受

茶將香氣傳送給酥皮，酥皮又把茶香傳給食材。

最適合的茶葉

依酥皮包住的食材來選擇茶葉。

白魚或白禽肉，使用綠茶或低度氧化的茶。

山珍野味，用濃醇的紅茶或煙燻茶。

酥皮包種鱸魚

一條800g的鱸魚

以200℃預熱烤箱。將3kg粗鹽、3個攪拌過的蛋白、4湯匙浸濕的茶葉混合均勻。將烘焙紙包住電爐，塗一層蛋白、鹽、茶的混合物（如有需要也可以加少許水）。然後放上鱸魚（挖除內臟、去鱗），淋上少許橄欖油。把剩下的混合物，將鱸魚完整包住。放入烤箱烘烤20分鐘，休息10分鐘後撥開酥皮，為了得到更驚人的效果，你也可以使用抹茶。

我用茶葉做釘飾

有些茶味道濃烈，可以直接用在食材上，適合調味肉、魚或蔬菜。

怎麼做？

茶葉太軟，不能像丁香插入洋蔥那樣直接插進食材裡。因此必須劃開肉、魚或蔬菜，這就可以將茶葉插入肉裡。你可以稍微劃幾刀，或用力劃開，造成的效果也不同。

引起的味蕾感受

茶在食材裡散播香氣，因此氣味非常雅致。

最適合的茶葉

食材是肉類的話，選擇個性鮮明的茶（煙燻茶、黑茶或雲南紅茶），這些茶也會賦予肉品和脂肪特有的性格。

魚和蔬菜，最好使用帶有海洋和植物風味的茶，如中國綠茶或日本綠茶、散發火香味的焙茶。

煙燻茶鴨胸肉

用刀子在鴨皮表面上切出菱形圖案，將茶葉放在切口上，然後用食物保鮮膜緊緊包裹起來，放入冰箱至少12小時，使鴨胸肉脂肪充分吸收煙燻茶的芳香。

拿掉保鮮膜，取出茶葉，鴨胸肉兩面都撒上鹽巴、胡椒粉。

預熱平底鍋，不必添加其他油品，直接乾煎鴨胸肉，先煎鴨皮面然後煎鴨肉面，各煎7分鐘，把鴨肉煎得香酥可口。

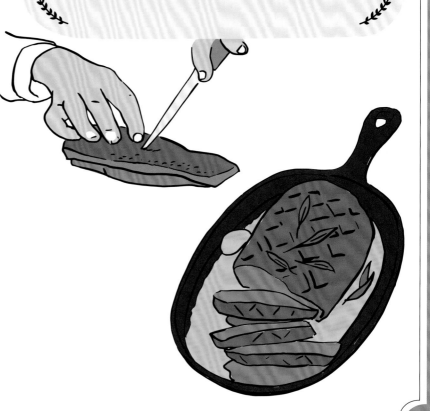

我用茶做成澆汁

茶壺裡還有茶？別倒掉！
可以當醬汁，澆淋在燒烤中的雞肉、後羊腿肉及各式烤肉。

怎麼做？

很簡單！茶水混合肉汁後澆在烤肉上即可。

* 禽肉：剛開始烘烤時就淋上茶。
* 烤牛肉：用泡得很濃的茶，與烘烤期間出現的肉汁混合。
* 後羊腿肉：將等量的茶、油脂、肉汁充分混合後，每15分鐘澆淋一下。

引起的味蕾感受

烹煮時，肉汁融合茶香，別有一番滋味。

最適合的茶葉

澆淋牛肉、羔羊肉或山珍，中國紅茶、阿薩姆紅茶或黑茶最為適宜。

澆淋禽肉，你可選用中國綠茶或日本綠茶。

四款美妙澆汁

烤雞：龍井茶。
烤牛肉：雲南白毫。
烤羊腿肉：麥珍阿薩姆。
烤狍子肉：普洱茶。

我萃取茶汁或泡製濃縮茶

如何用你最喜愛的茶入菜，增添茶香？不是那麼單純，因為茶未必能做成各種醬料，有些時候，製作萃取茶湯似乎是唯一的方法……

怎麼做？

用少量滾水浸泡大量茶葉1～2分鐘，一般20g茶葉可泡製100㎖濃縮茶，這種濃縮茶就能運用在料理上了。

引起的味蕾感受

除了能為菜餚增添茶香之外，濃茶的澀感能讓菜餚香氣滯留口中，久久不散。

最適合的茶葉

如果濃縮茶能產生「加強」效果，那麼選擇的茶最好跟菜餚味道相似。

如果你需要濃縮茶發揮添香功能，那就按照你希望給菜餚帶來的味道選擇茶吧。

頂級蜜香烏龍茶焦糖醬

將30g茶葉放入150㎖、95℃的熱水浸泡1分鐘，過篩，放冷。另取鍋子倒入濃縮茶、250g砂糖以及幾滴檸檬汁。注意火候，慢慢煮成焦糖醬，最適合製作塔丁蘋果派。

我燻，我燻，我燻燻燻

煙燻茶？廚師的最佳夥伴！它具有煙燻、木頭灼燒如此珍貴的香氣。
不想使用調味料或不想採取複雜的燻製法時，就用煙燻茶吧。

怎麼做？

前文提到的方法都適用於煙燻茶。

* 接觸法：
 釘飾、撒粉
* 浸漬法：
 浸泡、醃漬
* 混合法：
 濃縮、洗鍋收汁

引起的味蕾感受

煙燻茶單寧的含量很低，因此它主要改變食物的氣味而不是質地（澀感）。

最適合的茶葉

你可以使用各種正山小種，依希望得到的效果選擇最清淡到最濃厚者。

正山小種燻鮭魚

混合100g粗灰鹽、50g糖、30g茶葉。將一塊新鮮鮭魚的魚皮這一面（最好選用有紅標認證標章⑮）放在保鮮膜上。在魚肉這一面朝上，鋪上大約2公釐厚的鹽、糖、茶葉調味料，用保鮮膜密封好，放入冰箱一天，期間經常倒掉出水。最後拿掉保鮮膜，放在水龍頭底下沖洗，小心擦乾，放入冰箱，不需封好。隔天食用。

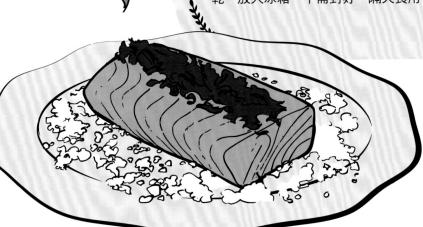

我染色

茶湯色澤豐富，很適合替淡色食物染色或加深顏色。
有時候茶甚至能取代食用色素。

怎麼做？

看你想替什麼食物染色！淡色或透明食物最容易上色，**將食物和茶水混合**（牛奶、鮮奶油、麵粉、蛋白、果凍……）或讓食物吸收茶水（米……）。

若想為**食物表面上色**，將食物浸泡在茶水裡一段時間效果更好。

引起的味蕾感受

追求視覺效果之餘，也需考量茶味帶來的影響。

最適合的茶葉

蜂蜜色

使用夏摘大吉嶺或焙茶。

褐色

使用黑茶

幾近螢光效果的綠色

使用抹茶──烹調溫度不得超過90℃──以免變成卡其色。

抹茶香緹鮮奶油

均勻混合50g砂糖和1咖啡匙的抹茶。攪拌300㎖冰冷液態鮮奶油直到質地變結實，倒入糖1茶匙，同時繼續攪拌。青瓷色香緹鮮奶油和紅果搭配最能相映成趣。

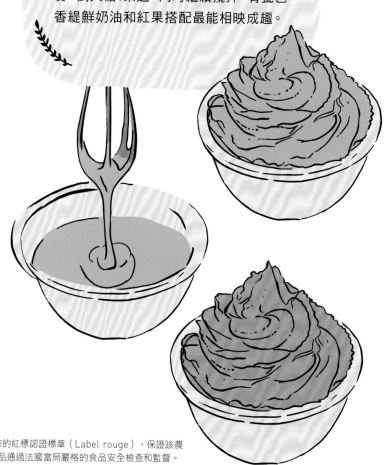

❸ 譯註：由法國產地和品質研究所（INAO）頒布的紅標認證標章（Label rouge），保證該農產品擁有最優質的品質和風味，同時也表示產品通過法國當局嚴格的食品安全檢查和監督。

到處派上用場的抹茶

青翠的綠色、細緻的粉末、淡雅的植物芳香，抹茶——日本品茶儀式的主角——
是一種美味又獨特的食材，近幾年來世界各地的料理都少不了它。

撒在菜餚上

這種用法最簡單。抹茶像一種香料，有數不清的用法：為油醋汁提味、調味鹽巴、為蜂窩餅「撲粉」、點綴魚或貝類……用餐時撒上一撮抹茶，菜餚瞬間脫胎換骨！

添加在糕點裡

磨得像麵粉一樣細緻，抹茶很容易添加在以各種粉末（杏仁、麵粉、糖粉）做成的麵糊裡。

通常添加抹茶的比例是最細粉末重量的5～20％。

經過烘烤後，抹茶原本鮮豔的綠色會因為高溫變成或深或淺的黃褐色。

加在奶油、雪葩……調香和調色

無論做成哪種備料，只要加熱或烘焙的溫度不超過80～90℃，抹茶便能保有其特有風味與色澤。加在鮮奶油、牛奶、糖漿及各種液體裡，抹茶變成百分百天然植物性色素，同時增添新鮮蔬菜與海菜的芬芳。它的特殊苦味也不是缺點，如果分量適當，做成的抹茶冰淇淋簡直是人間美味。

抹茶蛋白霜餅

以100℃預熱烤箱，在沙拉碗中均勻混合抹茶和200g砂糖。利用電動攪拌器或攪拌棒將100g蛋白打發成蛋白霜。當蛋白開始膨脹，分成三次放入砂糖或抹茶，同時繼續攪拌。當蛋白霜呈現出鳥嘴狀就表示大功告成了。利用擠花袋擠出形狀滿意的蛋白霜，放入烤箱烘烤45分鐘。

以茶為基底的雞尾酒

茶除了調製潘趣酒和冰茶外很少派上用場，
不過它肯定能在雞尾酒藝術裡占有舉足輕重的地位。
尤其混合調味茶，能將非酒精類飲料提升到另一個層次。

土耳其浴茶香檳

五杯

將6g茶葉放入300㎖、80℃的熱水中浸
潤3分鐘。過篩。放入冰箱冷卻。將茶和
25㎖的水蜜桃利口酒倒入雪克杯用力搖
一搖，將雪克杯放在約與胸平高處倒入
高腳杯，再加上少許冰香檳。

怎麼做？

三種主要技巧：

* 茶湯：依照p22的說明浸
 潤茶葉，待冷卻後加入
 雞尾酒。

* 濃縮茶：依照p191解釋
 的方法泡製，然後放置
 冷卻。

* 把茶葉直接放入酒中浸
 漬：這道工序必須提前
 完成，因為需要較長時
 間（譬如浸泡伏特加酒
 最少要2～5天）。

引起的味蕾感受

調製雞尾酒的藝術就
在於如何從各種成分之間
找到平衡點，這也是為什
麼得花費心思調配各種成
分的比例，如果比例正
確，無論是萃取（浸漬
劑）或利口酒，茶除了增

添香味外，也會帶來少許
澀味和苦味。

最適合的茶葉

帶有一定濃郁香氣的
茶皆可。茶的氣味很特別，
因為它所引發的香氣，為
果汁或酒精所望塵莫及。

八

成為
侍茶師

優秀侍茶師應具備的特質

普遍以為擁有異於常人的味覺和嗅覺才能身懷品茗絕技，
其實不然，因為這兩大感官鮮少受刺激，只要稍事練習便能培養一定功力。
不過，擁有某些珍貴特質的確握有成為侍茶師的王牌。

熱愛茶，有強烈好奇心

　　如果你決定成為侍茶師，茶在你的生命中肯定占有舉足輕重的地位，這個強烈的嗜好無疑是你最重要的王牌，它會激起你學習的欲望。茶的領域豐富，懷著旺盛的好奇心才能了解它。

優越的記憶力

　　世界上茶的種類繁多，肯定比葡萄酒更勝一籌，由此可見成為一名侍茶師需具備的知識領域有多麼廣闊了！

　　你需對茶的種類瞭若指掌，單從品飲即能辨識它們該屬於哪個類別，既要熟悉高級產地茶的特徵，也要摸透一般家常茶的屬性，這些都需要優秀的記性。另外，認出滋味和氣味、具備理論基礎，以及掌握品評產地茶的專有詞彙等都有助於增強記性。

懷抱教育與傳承意願

　　侍茶師並不是愛窩在角落飲茶的獨行俠。從事這個行業的目的除了提供建議，更是為了傳承產地茶知識與技藝。一位優良的侍茶師就像懷有教育熱忱的老師，總不吝與人分享所好和所知，又懂得站在對方的角度，讓對方欣然接受這些知識。

侍茶師的角色

侍茶師可以是為美食餐廳或大飯店工作的茶藝專家，
也可能是產地茶精品店或高級雜貨鋪的諮詢專員。他的角色有多種可能性。

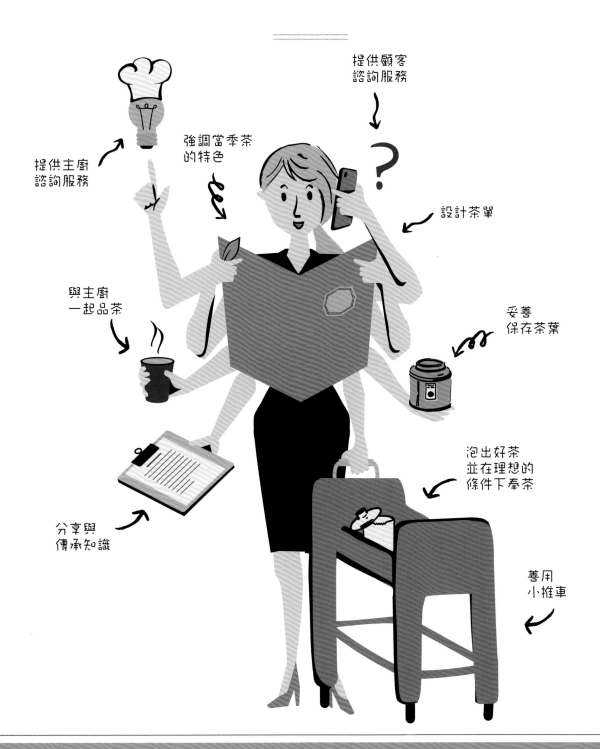

提供顧客
諮詢服務

強調當季茶
的特色

提供主廚
諮詢服務

設計茶單

與主廚
一起品茶

妥善
保存茶葉

泡出好茶
並在理想的
條件下奉茶

分享與
傳承知識

善用
小推車

侍茶師的出路

在中國、俄羅斯或韓國等國家，侍茶師早已是能獨當一面的職業，
這個行業隨著產地茶在美食界占有一席之地而逐漸發展起來。截至目前為止，
以侍茶師為獨立職業仍屬罕見，不過對侍茶師專業的需求量卻與日俱增。

美食餐廳

我們經常忘了侍酒師也須負責侍茶，須具備充足的茶類知識，以便滿足主廚與顧客的需求。如果你喜好茶也熱愛酒，那就儘早鑽研這兩個領域吧。

高級飯店或王宮

在這類場所中，茶會出現在不同地點與不同時刻：早餐、早午餐、下午茶、茶沙龍、酒吧、客房、宴會廳、會議廳等。如果飯店有附設餐廳，侍茶師便可以專業職人的身分提供服務，或以產地茶選購專員的身分提供協助，同時也負責其他飲料的諮詢。

品牌茶館

茶在許多國家大受歡迎，而茶館提供上好茶葉（頂級產地茗茶、店家特製等），四處成立分店，遍布於多國首都與大城。這些場所有如產地茶王宮，常見一至數位侍茶師現場服務顧客，或向專業團隊傳授知識。

尋找侍茶師

學無止境

當我們開始學習品茶，會看到自己進步神速，
同時也體認到不需天賦異稟也能喚醒我們的感官。
然而要成為侍茶師，密集練習品茶與不斷接觸世上高級產地茶實是不二法門。

需要的能力
（專注力與掌握語言的能力）

茗飲時我們的感官處於清醒的狀態。它們收集眾多資訊後傳給大腦。大腦接收到這些資訊便加以詮釋，並在不同資訊中找出關聯，串聯起來，最後對品飲的產地茶得出獨特的圖像，或者說我們的大腦以情感與文字的形式重建這幅圖像。

也因此勤做練習非常重要，因為試著分析、詳細說出這幅獨特的圖像並非易事。要想抽離其中一種感官體驗，清楚分辨屬於味覺或屬於觸覺的感受也不簡單（我們就常把苦味和澀感混為一談）。弄清楚我們的感官需要高度專注力與精準掌握語言的能力。因為我們借助語言表達我們感受的細微差別。

超越情感階段

面對一種滋味或氣味，我們會說「我喜歡／我不喜歡」，「好吃／不好吃」，「好吃／難吃」，「這讓我想起……」。超越這個情感狀態需要一番努力與覺醒。雖然品茶最有趣的地方在於它能激發我們情感，不過更重要的是將這些感情放兩旁，只專注於感官上，並分析和盡可能精準地描述每一種感官。

讓感受更為細膩

請理性、有邏輯地表達感受，同時賦予名稱，換句話說就是「運用精確的語言」，唯有如此，我們才能從品茶藝術中精益求精。對感官的描述越精細，也越能劃分它們之間的細微差別，我們的感知就會豐富多姿，帶給我們的歡愉也越強烈。我們越勤於練習精確命名，我們獲得的感受也越細膩豐富，我們在味覺與嗅覺方面的能力也會更上一層樓。

茗飲資料卡

品茶時，寫下你的感官體驗，有助於使用更精準的字眼，表達得更貼切，也對辨識其中細微差異極有裨益。

• 基本資訊 •

茶名
產地
顏色
浸泡時間
水溫
其他

外觀
顏色
香味

顏色
質地
風味

後續

嚥下或吐出

進行品茶時，如果品飲的產地茶數量有限，當然可以飲下茶湯，
如果面前同時擺放十幾個杯子，吐茶就勢在必行了。

為什麼飲下茶湯？

✳ 為了讓品茶經驗更為圓滿。

✳ 因為好喝嘛！

為什麼吐茶？

　　當你必須品嚐為數眾多的產地茶
時，吐茶能帶來不少好處。

✳ 飲下的茶湯因此大為減少。

✳ 對澀感不那麼敏銳。因為茶湯停留在
　口中的時間減少了。

✳ 你能喝得較快，於是能很快地從一種
　茶轉換到另一種茶，最後品嚐完形形
　色色的產地茶，而且是在沒有改變溫
　度的狀態下。

✳ 你也比較不會受到前一款茶的影響，
　因為它沒有足夠的時間在你的口腔或
　喉嚨留下記號。

舉辦品茶交流會

有一種既令人愉快又能有效培養品茶素養的方式，那就是以小組方式進行。
大家一起討論茗飲的感受，不僅豐富個人經驗，又能鍛鍊功力。

分組品茶的基本規範

為了讓品茶會在良好的條件下順利進行，最好遵守以下規則：

✽ 設定品茶主題

如果每個人能攜帶自己喜愛的茶，同時也希望與人分享，設定品茶主題（譬如紅茶、中國茶等）有助於把大家的注意力聚焦在學習上，而不是只放在分享上。理想的方式是由某一人決定該品嚐什麼茶。

✽ 品嚐數款產地茶

最好至少品嚐兩款茶以便做比較，雖然我們都知道，比較容易讓人關注差異，卻忽略共通點。

✽ 使用合宜的茶具

評鑑杯組（參閱p42）功能多，是最理想的品茶器具。有多少款茶要品嚐就準備多少套評鑑杯組。也可以用小容量茶壺（300ml）和杯子，但杯子也最好選用容量小的（一至兩口）不能用馬克杯。如果主題放在沏茶方式（功夫茶、急須壺……）就用傳統茶具。

✽ 大聲啜飲

這種喝法來自英文「slurp」，意指「發出噴噴聲啜飲」——能大大增強鼻後嗅覺的感受。大家一起做大聲啜飲的儀式，輕輕鬆鬆為品嚐會揭開序幕！

分享心得才會進步

當你試著與人分享自己的感官體驗時，你會盡力用語言描繪清楚，你也會比獨自品茶時更注意細節。為什麼？因為我們用在嗅覺和味覺感受上的語彙很模糊不清。為了使別人理解，我們用字需盡可能地明確精要。

非遵守不可的三大守則

✽ 除了一開始「大聲啜飲」外，其他時候請安靜品飲以免影響他人（參閱p53）。

✽ 把感受記錄在茗飲資料卡（參閱p59）。

✽ 參加品嚐會當天請勿擦拭香水（參閱p207）。

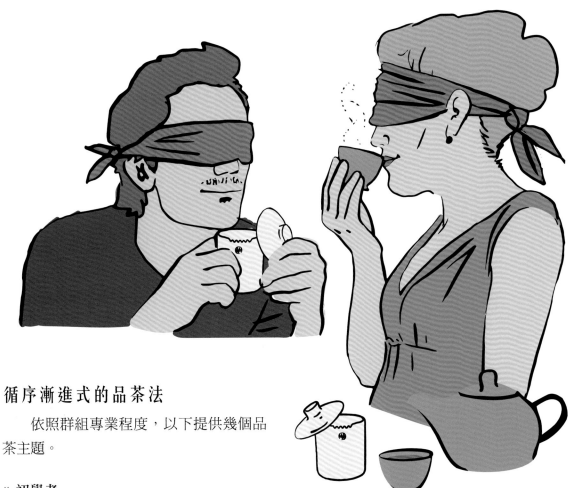

循序漸進式的品茶法

依照群組專業程度，以下提供幾個品茶主題。

＊初學者

——不同茶色：1白茶、1綠茶、1紅茶、1烏龍茶及1黑茶。

——經典茶：1綠茶、1「早餐」紅茶、1伯爵調味茶、1煙燻茶及1茉莉花茶。

——產茶國家：1中國茶、1日本茶、1印度茶、1尼泊爾茶及1斯里蘭卡茶。

＊老茶友

——日本五茶：1煎茶、1玉露、1玉綠茶、1焙茶及1玄米茶。

——五紅茶：1大吉嶺春摘茶、1雲南紅茶、1祁門紅茶、1阿薩姆紅茶及1尼泊爾紅茶。

——五烏龍茶：1傳統鐵觀音、1包種、1東方美人、1大紅袍及1鳳凰單叢。

——五綠茶：1煎茶、1龍井、1尼泊爾綠茶、1生普洱、1非洲綠茶。

＊行家

——五種大吉嶺春摘茶

——五種喜馬拉雅紅茶（春摘、夏摘、秋摘、大吉嶺紅茶及尼泊爾紅茶）

——三種臺灣輕度氧化烏龍茶。

——三種一番煎茶。

盲飲

為了使品茗會更生動有趣，換下評鑑杯組而改用盲飲黑酒杯。

保證給你新奇美妙的經驗。

侍茶師工具箱

要想沏出好茶並享受茗飲情趣，每一位侍茶師，無論菜鳥或老手，
均需必備幾樣茶具，另外也可以補充幾種專門茶器。

必備器皿

數套評鑑杯組

一支溫度計
（控制品茶溫度）

一個迷你秤
0.1g

一個定時器

一瓶好水
（泉水或過濾水）

一個溫控
電熱水壺

專門茶具

一個急須壺

一個蓋盅

一個抹茶碗和一個茶筅

一個功夫茶壺、
一個公道杯和數個小茶杯

侍茶師的敵人

侍茶師得擔任品茶師，又得侍奉茶水，因此對各種氣味汙染得嚴陣以待，以免搞砸本該美好的品茶經驗。這些汙染可能發生在空氣裡、茶水中、器皿或茶具上。

通緝令

雙手沾染異味（香菸、乳液等）

一般人以為抽菸會妨礙品茶，但其實不然，許多品茶大師同時也是老菸槍。不過當你用手將茶杯帶到口中，菸草變成你聞到的第一種氣味，茶杯也染上菸味，這也使得集體品茶時令人很不舒服。

氯和石灰石

它們是所有茶的頭號公敵，因此也是侍茶師的頭號敵人。

環境氣味

譬如咖啡味。身旁有剛烘焙好的咖啡豆，那就避免品嚐產地茶。

香水

每位侍茶師都得恪守一條黃金定律：工作時不得塗抹香水，避免干擾自己的感官，也避免影響顧客。

牙膏

牙膏常添加薄荷醇或茴香，這些成分將填滿味蕾並持續好幾個小時。如果兩個小時後想品茶，最好避免使用牙膏。

鼻塞

鼻塞會摧毀鼻後嗅覺，所以最好盡快治療，康復期間先做其他活動吧！

清潔用品

清潔劑主要的缺點之一是味道持久不散。為了避免這類問題，請小心清洗茶壺（參閱p30）。

設計茶單

侍茶師的任務之一是為機構慎選好茶與設計茶單。

如何設計茶單？

構思一份茶單可分成兩個階段。

✱ 決定多少款茶

依照飲品單留給產地茶的版面大小而定，此外，該場所舉辦的活動以及顧客類型也應列入考量。

✱ 選茶：視以下兩種情況來選茶。

你希望滿足最多數顧客的欲望：你的選茶種類將平均分配，兼顧產地茶與調味茶。

必備產地茶：1煙燻茶、1香檸檬調味茶、1綠茶、1適合夜間飲用的茶、1適合搭配牛奶的茶、1薄荷茶、1幫助消化的茶以及經典的產地茶（大吉嶺、錫蘭等）

如果你能把茗飲的熱情散播開來，並能向客人解釋選擇理由：你的選茶範圍可以更專精，宛如專業酒窖管理師。

必備產地茶：除了值得發現的茶品之外，還是可以納入當季產地茶，並依照時序變化與各地採摘期隨時更新。

訣竅

設計茶單時，你可以花點時間從容進行，充分考量客人的需求來設計完整茶單。開幕數週後，你可以加入常客的期待與喜好。

茶單

專業侍茶術

在餐廳裡，考慮到該如何為客人上茶是侍茶師的任務。
上茶服務涵蓋幾個階段，每個階段也牽涉到特定的輔助方式。

選茶

除了參考侍茶師的建議外，另有幾個補充方式也有助於做決定。

* **茶單**：是幫助顧客選茶的最好輔助資料，讓他們對所提供的茶款有概括性了解，並留意他們比較感興趣的茶款。
* **準備茶葉供客人嗅聞**：這些茶葉裝入小罐子後，再放在推車或托盤上帶到客人面前。它們能激起好奇心，引起品嚐的欲望。原本是宴席常見的服務，執行起來需要較多時間與空間。

保溫杯＋咖啡＝危險

在某些場合（研討會、招待會），侍茶師常利用保溫瓶裝熱水或茶水以維持一定溫度。不過拿來裝熱茶或裝泡茶用的熱水的保溫瓶千萬不能裝咖啡！即便清洗乾淨，瓶子已無法用來泡茶了。

準備泡茶

有些茗飲需在客人面前準備泡茶（功夫茶、急須壺飲茶），不然一般泡茶準備工作常在配膳室進行配量、煮水以及浸潤茶葉。

接著，侍茶師有兩種選擇。

* **在浸潤茶葉期間送上桌**：但提供輔助器材讓客人得以適時停止浸泡（譬如一個小沙漏，也別忘了碟子，讓他放置濾網和葉底）。

* **一旦浸潤完成便送上桌**：除了盛著茶湯的茶壺外，也能附帶用美麗容器裝著的葉底，一方面供客人嗅聞，一方面讓他們知道只使用茶葉，教生性多疑的人也能安心啜飲。
當你送上浸潤完成的茶湯，先為每位客人斟上一杯。

常見的問題

侍茶師必須對本書提供的各種資訊都瞭若指掌，
對於顧客、主廚及調酒師的詢問都能應答自如。

我想找淡一點的茶，你可以給我一些建議嗎？（有必要先了解顧客要的是咖啡因少一點的茶，澀感低一點的茶，或風味清淡的茶，意思很不一樣。）

早晨你推薦喝什麼茶？

我想找一款可以不加牛奶、糖的茶，你有什麼建議呢？

你推薦喝什麼茶搭配這道菜？

幾個
常見問題

我試著少喝咖啡，你會建議我喝什麼茶替代？

我怕喝茶會睡不好，你有哪些比較適合我的茶？

我想找一種能幫助消化的茶，你的建議是？

什麼茶既適合我丈夫，他喜歡喝茶時加點牛奶，但又適合不加牛奶的我？

我想找一種香味濃郁的茶，你推薦什麼茶呢？（得先釐清顧客想找天然香氣就很強勁的產地茶，還是額外添加精油的茶。）

侍茶師參考書

我們挑選了幾本參考書，很適合初出茅廬或經驗老到的侍茶師閱讀，
除了能增進茶藝知識外，又能享受閱讀情趣。

* 想對茶（植物學領域、栽培、製作）和茗飲有更深入的認識，可參考我們2007年出版的《茶友品茗指南》（2015年出版增訂版）。此書是在這個我們極為鍾愛的飲料領域裡累積三十年經驗與知識的成果。❸

* 想對茶的歷史有所了解，西方有史學家保羅·布岱爾（Paul Butel）撰寫的《茶的歷史》。這本書大概是法語同類作品中最為詳實的一部。❸

* 想跟著茶達人冒險犯難，可閱讀蘇格蘭植物學家羅伯·福鈞（Robert Fortune）的《茶路與花路》，該書描述一名英國間諜在1850年代如何戳破茶的祕密。❸

* 凱瑟琳·布薩（Catherine Bourzat）和蘿杭絲·穆冬（Laurence Mouton）合著的《到茶的源頭旅行》是比較現代的版本，你可以跟著她們探索21世紀的茶路。這本書附有許多精美圖片，非常好看。❸

* 想充實植物學方面的知識，可參考丹尼·朋那（Denis Bonheure）的《茶樹》。❹

* 想了解日本與茶之間密切的關聯，可閱讀岡倉天心的《茶之書》、❹千宗室的《茶的精神》❹或茱麗葉·蘇岱爾——辜伊芙（JulietteSoutel-Gouiffes）的《四美德之道》。(La Table d'Émeraude, 1994). ❹

* 想對中國茶有整體性了解，可參考約翰·布洛費爾德（John Blofeld）1985年的著作《中國茶藝》，此書法文版的書名為《茶與道：中國茶藝》。❹

* 最後，如對茶事大全類古書感興趣，威廉·H·烏克斯（William H. Ukers）的《茶葉全書》❹是很好的選擇。它有很長一段時間是茶友們必讀不可的百科全書，但目前已絕版，只能到舊書店或二手書網站碰碰運氣。

❸ 譯註：Le Guide de dégustation de l'amateur de thé，2007年橡樹出版社（Chêne）出版。

❸ 譯註：Histoire du thé，2001年岱榕凱爾出版社（Desjonquères）出版。

❸ 譯註：La Route du thé et des fleurs，貝佑出版社（Payot）出版，2004年發行修訂版。

❸ 譯註：Voyage aux sources du thé，2006年橡樹出版社（Chêne）出版。

❹ 譯註：Le Théier，1989年新屋與玫瑰出版社（Maisonneuve & Larose）出版。

❹ 譯註：《茶之書》中文版2006年由典藏藝術家庭出版，法文版1996年飛利浦·皮凱出版社（Philippe Picquier）出版。

❹ 譯註：法文譯本 Vie du thé, esprit du thé 1998年由Jean-Cyrille Godefroy出版社出版，目前尚未有中文譯本。

❹ 譯註：La Voie des quatre vertus，1994年由綠寶石桌出版社（La Table d'Émeraude）出版。

❹ 譯註：《中國茶藝》原文為 A Chinese art of tea，法國1997年阿爾本·米歇爾出版社（Albin Michel）出版。

❹ 譯註：All about tea，1935年 Hyperion Press出版社出版，1999年再版。

到茶藝學院上課

截至目前為止，法國教育體系尚未開設侍茶師課程。
不過茶宮殿的茶藝學院自從1999年起創辦茗飲課程。
2016年茶藝學院開始針對專業人士或個人頒發侍茶師證書。

教育訓練

由於深信我們每個人都能賞析中國綠茶微妙的風味，也能比較喜馬拉雅山區採摘期只差個幾天的兩大產地產地茶，因此為了與人分享我們所知所學，我們於十七年前創辦品茶課程，進而導致茶藝學院的誕生。

經過十餘年的淬礪，我們逐漸發展出一套強調感官經驗的課程，奠立在一種創新的教育方法上，這個方法頻繁運用嗅覺與味覺，做漸進式的練習，讓學員有朝一日成為茶葉品評（tea tasting）專家。

完整課程

隨著課程安排，學員對茶會有越來越深入的體會，也越來越能掌握茗飲的技巧，熟稔專用術語，具備了身為侍茶師應有的素養。茶藝學院的教育內容由五大專題與一套特定課程組成。

專題一
往茶的世界邁出第一步

這是開啟茶的學習之路前必修的第一堂課。學員做了一趟影像之旅後，會發現世界重要的產地茶產地，也對茶、茶的歷史與文化有概括性的認識。

專題二
認識產地茶和品茶

這個系列由十二堂課所組成，是茶藝學院的核心課程，協助學員透過不同層面認識茶與品味茶：認識茶樹與茶葉的轉變流程、泡茶技藝、熟悉味覺的機能運作、認識重要產地等。

專題三
嗅覺練習與茗飲課

對品茶有初步概念後就可以投入實際練習了。這是茶藝學院推出的特別訓練，先練習嗅覺，然後開始茗飲練習。茗飲練習將針對一系列產地茶來設計，目的在讓學員能夠辨別它們之間的差異。茗飲練習的茶也會做成試飲包，課程結束後讓學員帶回家繼續練習。

專題四

加強品茶能力

✕

對於經驗豐富的學員，學院會安排盲飲品茶會，希望不必其他輔助資訊下僅以品茶方式找出四、五種茶款。這些盲飲品茶會由方思華—札維耶 ‧ 戴爾馬主持，學員們也能藉機學習他的寶貴知識，獲得他的指導與建言。

專題五

出走到茶的世界

✕

這一系列演講會邀請茶藝學院以外的專業人士主講，這些專業人士包括歷史學家、餐廳名廚、茶藝師，主題涉及藝術與文化，也讓學員認識其他專業表現備受肯定的愛茶人士。

侍茶師專業課程

這個課程專為有意成為侍茶師的學員設計，可分成五個主題。

侍茶師證照考試

自2016年起，研修侍茶師專業課程並通過理論與實作考試的學員，茶藝學院會頒予侍茶師證書。

欲知詳情，請上網：www.ecoleduthe.com

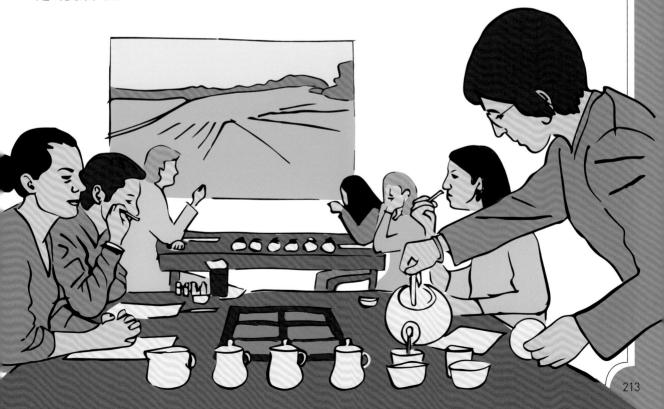

茶詞彙與解釋

飽滿（Ample）：品茶時形容茶湯飽滿而圓潤，香氣充盈整個口腔。

芳香馥郁的（Aromatique）：形容香氣豐盛又濃郁的茶湯。

芳香；香氣（Arôme）：在品茶專業用語中專指在鼻後嗅覺時口腔裡感受的鼻前嗅覺味道，不過，也常指一般味道。

澀味；收斂性（Astringence）：入口多少苦澀味，有時因為單寧而感到乾燥。

第一感受（Attaque）：指由鼻前嗅覺和鼻後嗅覺最早接收到的香氣。

口感（Bouche）：口中感覺的所有感覺。

醇香（Bouquet）：鼻子能嗅聞到的芳香氣味。

結構扎實（Charpentée）：指以單寧為基調、能盈滿整個口腔的茶湯。

繁複（Complexe）：指豐富的香氣，不僅種類繁多而且清晰可辨。

醇厚（Corps）：茶湯結構堅固，有一定厚度。形容詞：醇厚的。

口短（Court en bouche）：品茶後在口腔和喉部留下極少餘味。

基調香味（Dominante）：指茶湯或沖泡時最突出的香味種類。

甘甜（Douce）：指茶湯微帶甜味，沒有任何澀味（收斂性），有時伴隨香草味。

厚實（Épaisse）：形容茶湯的黏度不像水，較像油與奶霜。

平衡（Équilibrée）：形容茶湯的香味接連不斷，而且在味道和口感的襯托下更迷人。

最後感受（Finale）：指最後被鼻前嗅覺或鼻後嗅覺聞到的香氣。

率真（Franc）：指茶的特徵（質感、味道及香氣……）明顯，而且毫無瑕疵、光明正大地表現出來。

和諧 （Harmonie ）：味道、質地和香氣達到均衡狀態，氣味變化很流暢。

勻潤（Huileuse）：茶湯質地近似油脂，但細緻不一。

沖泡（Infusion）：指泡茶的行為，也指泡過但還可以回沖的濕葉片❻。但泡茶得到的液體稱為茶湯。

強勁（Intense）：茶香濃烈而持久。

茶湯（Liqueur）：沖泡茶葉所得到的液體。

滑潤（Lisse）：品茶時指茶湯因為缺乏濃厚的單寧酸而不覺澀口。

口長或尾韻（Long en bouche）：品茶後，茶香留在口腔和喉部一種愉悅的感受與餘味。

磐石（Monolithique）：指香型不廣的茶香全部同時表現。（整塊／同質性）

鼻子（Nez）：見醇香（bouquet）。

Note：同芳香（arôme）。

滑口（Onctueux）：指茶圓潤飽滿，稍帶勻潤感。

醇厚（Opulent）：指茶豐厚、濃重，常令人興奮。

整體香味（Palette aromatique）：從茶湯感受到的各種馨香。

砂味（Poudrée）：茶湯稍微澀口，留給口腔一層細砂的感覺。

餘韻（Persistance）：茶香留在口中綿延不去。

峰頭（Pic）：斷續發出的前味。

飽滿（Plein en bouche）：帶來一種充實的感受，充盈整個口腔。參見圓潤。

芳香特徵（Profil aromatique）：指茶動態而非靜態的香氣特質，因此強調短暫的香氣（前味、中味、後味），以及口感與味道對均衡的影響。

粗澀（Râpeux）：指收斂性強的茶，常是因為品質低劣或浸泡太久。

結實（Robuste）：指茶的結構均衡堅固，加奶會變柔和。

圓潤（Rondeur）：茶湯以球狀的方式盈滿整個口腔。形容詞：圓潤的。

柔和（Souple）：茶湯甘甜不澀口。

絲滑（Soyeuse）：茶湯柔順如絲，略帶油潤感。

單寧的（Tannique）：茶湯富含單寧（也叫做多酚類化合物）。

絲絨的（Veloutée）：茶湯有點厚實，像絲絨般。

鮮活、活潑（Vive）：指茶湯新鮮清淡，酸味明顯但適可而止，通常令人愉快。

46 譯注：臺灣稱為葉底。

215

索引

圖片來源

致謝

作者們特此感謝：

Bénédicte Bortoli，感謝她無以取代的協助、中肯的意見、熱心的投入、
專業素養以及無人能及的聰明伶俐。
Bénédicte Carlou，感謝她每天體貼入微到處張羅，
更要謝謝她每年費心籌備數以萬計的品茶茗飲會，
她總是默默地帶給我們事半功倍的協助。
Lauriane Tiberghien，謝謝她創作如此動人的插畫，
賦予文字蓬勃的生命力。

插畫家特此感謝：

Sabine 和 Valérie，謝謝她們無比的信任；
Nicolas、Élodie和Bénédicte，謝謝他們寶貴的協助；
方思華—札維耶和馬提亞斯，
謝謝他們用如此美味的方式把對茶的熱情傳送給他人。

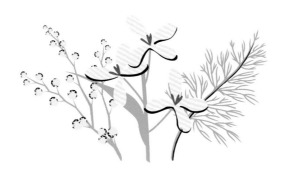

侍茶師

160堂經典茶藝課

出版◆楓書坊文化出版社
地址◆新北市板橋區信義路163巷3號10樓
郵政劃撥◆19907596 楓書坊文化出版社
網址◆www.maplebook.com.tw
電話／傳真◆02-2957-6096‧02-2957-6435
作者◆方思華—札維耶‧戴爾馬
馬提亞斯‧米內
翻譯◆陳蓁美
企劃編輯◆陳依萱
校對◆謝惠鈴
總經銷◆商流文化事業有限公司
地址◆新北市中和區中正路752號8樓
電話／傳真◆02-2228-8841‧02-2228-6939
網址◆www.vdm.com.tw
港澳經銷◆泛華發行代理有限公司
定價◆480元
初版日期◆2019年1月

國家圖書館出版品預行編目資料

侍茶師 / 方思華-札維耶‧戴爾馬, 馬提亞斯‧米內作
; 陳蓁美譯. -- 初版. -- 新北市：楓書坊文化,
2019.01　面；　公分
譯自：Tea sommelier : le thé en 160 leçons illustrées
ISBN 978-986-377-383-2(平裝)

1. 茶藝 2. 茶葉

974　　　　　　　　　　　　　　　　107008681